U0032155

漫畫編劇特訓班

設定、劇情、角色、插曲一本就通！

マンガの学校 1
短編マンガの描き方

海豚漫畫更新學院MBA創辦人

田中裕久 著

王啟華 譯

目　　　錄

第 1 章

解剖漫畫構造

第 2 章

整理點子、創造設定

第 3 章

構築故事

第 4 章

突顯角色

第 5 章

加入插曲

工具、範例

如何運用本書

「從故事面導入」的短篇漫畫創作法

描繪漫畫時，職業漫畫家的優秀作品是最理想的教科書。特別是在作畫方面，個人認為，增強畫技的最短捷徑，多半就是參考、模仿自己喜歡的漫畫家之創作。

然而，在故事安排方面，通常不太適合直接參考職業漫畫家的作品，這主要是因為頁數上有所差異的關係。

在本書中將會依照：①設定、②故事劇情、③角色、④插曲的順序，整理、介紹關於創作短篇漫畫故事時最為重要的4個要素。書中提及的技巧，全都是講師們和其他與各位讀者同樣屬於創作新手的學員，一同開發出來的方法。因此，當您在實際編繪短篇漫畫的過程中遭遇困境時，建議您翻開本書的相關單元，相信應該能在其中找到可以解決問題的提示。

衷心希望各位都能畫出比自己過去的漫畫更為有趣之作品。

<div align="right">

海豚漫畫更新學院MBA講師
田中裕久

</div>

「從角色面導入」的短篇漫畫創作法

縱使費心完成了精采的故事，但若是缺乏相輔相成的良好角色設計，往往還是會變得比較不容易使讀者感受到作品的魅力。

在欣賞漫畫、動畫時，不知各位是否曾經有過因無法輕鬆分辨登場角色，而感到困惑的情況？

對於曾經是遊戲公司職員的筆者而言，「不需（不能）依靠台詞，設法純粹只憑外表就表現出對方的個性、身分」，始終是我個人在創造角色時的宗旨。

雖然遊戲與漫畫的表現媒體不同，不過，在短篇漫畫角色方面，筆者認為自己應該還是能夠提供一些建議。

如果本書能夠幫助各位更有效率地表現出自己的靈感，將是筆者的榮幸。

<div align="right">

角色設計師
海豚漫畫更新學院MBA講師
HIRATA RYO

</div>

第 **1** 章
解剖漫畫構造

01 「短篇漫畫」是什麼？

各位曾經看過短篇漫畫嗎？

所謂的短篇漫畫，指的是以16、24、32頁（某些時候是6、8、40、48頁）構築完整故事的單回類型作品。故事持續多本單行本者，則稱為長篇漫畫。

為了有朝一日能畫出《灌籃高手》等級的作品

短篇漫畫累積的經驗有助於孕育出長篇漫畫

我們現在能夠在漫畫店看到的單行本，絕大多數都屬於長篇漫畫。另外，例如在寶島社出版的《這本漫畫最厲害！》[1] 之類書籍中，短篇漫畫也很少會成為焦點。

提及「開始想畫漫畫的動機」時也是如此。相信諸位讀者中應該也有許多人是在接觸到《灌籃高手》（スラムダンク／井上雄彥）、《航海王》（ワンピース／尾田榮一郎）、《NANA》（NANA／矢澤愛）、《蜂蜜幸運草》（ハチミツとクローバー／羽海野千花）等出色的長篇漫畫[2] 後，才產生「我也希望自己能畫出這種作品！」之類念頭的吧。

然而，令人遺憾的是，有志成為職業漫畫家的新手，通常無法立即挑戰長篇漫畫。一方面是各大小漫畫雜誌，都不會將連載機會託付給完全沒有經驗的新手，更重要的是，新人通常都沒有足以承受長篇漫畫連載之負荷的持續力。

首先，各位必須多畫一些短篇作品，先藉此鍛鍊好自己的基本持續力，然後才有可能挑戰長篇漫畫。

成為職業漫畫家之後，再來構思較具規模的長篇漫畫

那麼，長篇漫畫與短篇漫畫究竟有什麼不同？最容易理解的差別是兩者的內容長度。一邊是16到32頁，另一邊則可能多達數千頁，相信任何人都能一眼判斷出其中的差異吧。但是，許多漫畫初學者卻往往會

★1
《這本漫畫最厲害！》
（このマンガがすごい！）（暫譯）
由寶島社發行的漫畫導覽書。

★2
出色的長篇漫畫
《灌籃高手》、《航海王》、《NANA》、《蜂蜜幸運草》，這些作品都具有「使主角看來充滿魅力」的特徵。
>>請參考P.122

利用短篇漫畫進行各種類型漫畫的基礎訓練！

想在32頁的漫畫中，擠進原本可能需要好幾本單行本才能說完的故事。理所當然地，這類作品必然會導致故事中所有要素都呈現消化不良的結果。

換個角度來看，其實這也是無可厚非的，畢竟大家同樣都是因為受到共31本的《灌籃高手》所感動，所以才會開始想投身漫畫創作[★3]。

在開始畫漫畫之前，希望您務必要確實牢記這個矛盾。《歷史之眼》（ヒストリエ）的作者岩明均，據說尚未出道時就已經有了《歷史之眼》的壯大構想。不過，他並沒有馬上開始著手進行。大部頭的作品，等到培養出足以負荷的體力，站穩腳步後再來挑戰會比較好。

對於從第一頁到最後一頁，所有要素都會互相牽引的短篇漫畫，以及宛如連綿不斷山脈般，必須一再克服困難挑戰的長篇漫畫，兩者在故事架構上的處理方式自然也有所不同。讓我們透過本書來判斷哪些是短篇漫畫能夠達成的目標，哪些又是無法突破的限制吧。

★3
緊湊的故事
關於如何只用32頁來呈現宛如長篇漫畫般縝密故事的方法。
>>請參考P.102

> 只要用心鑽研就會發現，短篇漫畫的世界也是十分深奧的。先試著理解其架構，多畫幾部作品看看吧。等到能夠表現出短篇漫畫獨特的吸引力時，您就具有可以獨當一面的程度了。

故事的基本

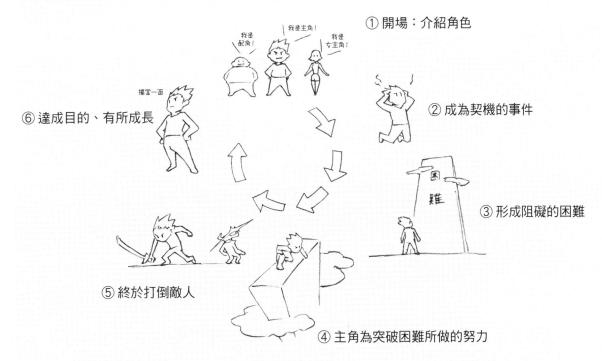

① 開場：介紹角色
我是配角！　我是主角！　我是女主角！

② 成為契機的事件

③ 形成阻礙的困難（困難）

④ 主角為突破困難所做的努力

⑤ 終於打倒敵人

⑥ 達成目的、有所成長（獨當一面）

02 構成短篇漫畫的要素

身為即將開始描繪短篇漫畫的創作者，各位必須設法只用短短6到32頁的篇幅，
就讓讀者產生「有趣」的感想。
為了達成這個目標，到底需要在哪些方面下功夫？

作文、作畫方面各有 **4** 個重點

若是將漫畫加以分解

　　為了能夠順利創作出有趣的短篇漫畫，首先必須針對構成短篇漫畫
的每個要素進行分析。

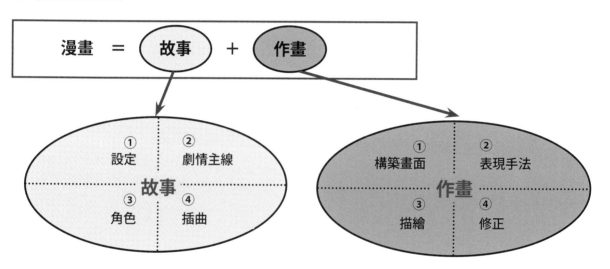

漫畫 ＝ 故事 ＋ 作畫

故事
① 設定　② 劇情主線
③ 角色　④ 插曲

作畫
① 構築畫面　② 表現手法
③ 描繪　④ 修正

實際創作漫畫時的步驟

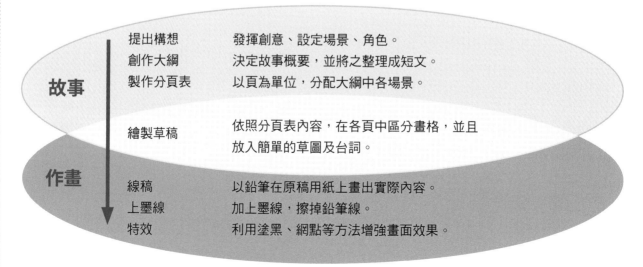

故事

提出構想	發揮創意、設定場景、角色。
創作大綱	決定故事概要，並將之整理成短文。
製作分頁表	以頁為單位，分配大綱中各場景。
繪製草稿	依照分頁表內容，在各頁中區分畫格，並且放入簡單的草圖及台詞。

作畫

線稿	以鉛筆在原稿用紙上畫出實際內容。
上墨線	加上墨線，擦掉鉛筆線。
特效	利用塗黑、網點等方法增強畫面效果。

故事由以下 4 項要素構成。

❶ 設定……第 2 章（P.63）

所謂的設定，其實就是決定作品中「When（何時）」、「Where（何地）」、「Who（什麼人）」、「Why（為什麼）」、「What（做什麼）」、「How（以什麼方式）」（5W1H）等要素。以《聖哥傳》*¹ 這部作品為例，它的設定就是在現代的日本（何時）、立川市的公寓（何地）、佛陀和耶穌（什麼人）、在度假期間（為什麼）、非常隨心所欲地（以什麼方式）、過著遊手好閒的生活（做什麼）。「耶穌與佛陀，在立川市某公寓生活」之組合，可說是這個設定中最具意外性及趣味性的部分。在創造設定時，明確地釐清設定的**嶄新、有趣之處**，這是非常重要的。反過來說，若是採用似曾相識的設定時，如果沒有在其他部分加入非常有趣的構想，往往不太容易使故事具有吸引力。

★1
《聖哥傳》（聖☆おにいさん）
／中村光
2007年開始於講談社旗下漫畫雜誌特刊《MORNING 2》連載之作品。

❷ 劇情主線……第 3 章（P.83）

劇情主線是故事的骨幹。實際的故事將由劇情主線及架構於其上的許多大小插曲交織而成。劇情主線本身可以不必刻意突顯創作者個人特色，因為個人特色仍可透過其他方面之設定、角色及插曲等要素來展現。創作故事主線時之重點在於，**「能夠確實架構出故事」的建構能力**。

只靠「起承轉合」無法構築出有趣的主線

相信各位應該都聽過「起承轉合」這個詞吧。「起」是故事的開頭，「承」是繼承開頭而往前推進，「轉」是轉變，「合」則是收尾。

從巨觀角度來看，其實可以將世上所有故事都視為以「起承轉合」構築而成的產物。然而，若是創作者在構築故事時只考慮到「起承轉合」，則往往無法創造出有趣的故事，這是我們需要多加注意之處。

對故事進行摘要時，內容只有①主角在鎮上散步（起）、②強敵現身，破壞市鎮（承）、③主角與敵人戰鬥（轉）、④主角獲勝，市鎮恢復和平（合）的故事，可能會因過於單純而無法引人入勝。

像這類整理成摘要後，發現其中只含有4個要素的單純故事，適合用於4格漫畫或2頁份量的漫畫。

試著對許多短篇漫畫進行摘要工作後，我們可以得知「相對於作品頁數，構成有趣作品的要素數量幾乎都呈一定值」之特徵——漫畫頁數為32頁時，要素數量是13個、24頁時是11個、16頁時則是9個。相關內容在第3章中會有更詳細的介紹。如果在構築內容時，能夠巧妙地放入符合上述數量的要素，通常都可以完成既不會過於單純，也不會過於複雜的故事。

❸ 角色……第 4 章（P.121）

本項包括在漫畫中出現的主角、配角等。能夠引人注意，讓讀者留下深刻印象的角色，就是好的角色。另外，必須盡可能只用一個場景，就讓讀者自然了解到該角色的個性、曾經有過什麼樣的經歷等，這是創造角色時的重點。為了達成這樣的目標，確實構築出角色內心的細膩世界、賦予**角色信念**，都是不可或缺的。

❹ 插曲……第 5 章（P.145）

所謂的插曲，其實就是劇情主線中的許多零散故事片段。利用這些插曲，可以使角色變得鮮活。與編寫劇情主線相比，插曲需要較為強烈的感受性。即使採用類似的故事主線，創作插曲的技術優劣，仍會使作品有趣程度出現判若雲泥的差異。創作插曲時的重點在於，設法在其中加入親身體驗，以**增加真實感**，並且將之巧妙地表現出來。

另一方面，作畫則由以下4項要素構成。

❶ 構築畫面

將漫畫原稿用紙分為許多畫格，將資訊（圖畫、文字）放入其中的步驟。在構築畫面時，請務必隨時以左右2頁（書翻開時）的狀況來思考。在現代漫畫中，此時的平均畫格數約為8到12格。當然，想要營造魄力時，採用2頁中只有1個畫格的跨頁處理也是個辦法。在分格技術方面，最有效率的學習方式莫過於「參考自己想挑戰範疇的職業漫畫家之作品」。另外，由於漫畫就是要盡可能展現畫面，因此，能以圖表現的內容就盡量不要加上台詞，這也是構築畫面時的基本原則。

❷ 表現手法

思考、規劃要如何安排畫面、台詞，才能讓讀者感到滿足（使之著迷、產生同感、獲得感動）之行為。描繪以連續多個彼此相關之畫格來表現的漫畫時，所有畫格都需要思考表現手法。像是對臉部、眼神之特寫、帥氣的姿勢、代表性台詞、以大格子展現的必殺技、變身動作、一舉扭轉情勢的場面等，表現手法的例子可說俯拾即是。在奇數頁（左頁）的最後1格，安排會讓人希望盡快知道接下來發展的內容，這個技巧稱為「創造推力」。這是一種與構築畫面有連帶關係的表現手法。

❸ 描　繪

除了要善加區分角色的全身、部分特寫、較具動感的場面、感情、出現許多角色的場面等不同情況外，另外還有像是景色、建築物、小物件等等，在漫畫中，幾乎所有資訊都必須透過畫面來表現。在現代漫畫中，「內容是否能顧及3次元現實世界的真實性，同時又能夠在2次元的平面世界中，大膽展現出自身創作風格」，往往是判斷作品有無個人特色時的主要考慮因素。

❹ 修　正

舉例來說，若是將看畫面就能夠理解的資訊，又以台詞重新敘述，不論配上再怎麼精美的畫工，整部作品的品質仍然會大打折扣。進行到最後階段時，需要再次檢視是否有這類資訊重複、有可能造成讀者誤解的表現手法、角色言行之一貫性等問題。另外，像是判別可以省略的場面及需要仔細描繪的場面，再次以左右頁為單位，重新審視分格安排等，這些也都是在修正階段時的重要作業。

　　當以上要素得以緊密結合且彼此互相調和時，必定可以孕育出一部充滿魅力的作品。本書將以構成作品基礎的「故事」為中心，為您解說如何創作有趣漫畫的方法。

藉由不同種類訓練，增強漫畫編繪能力

　　關於前面提及的故事4要素，不知各位可曾進行過相關的專門強化訓練？

　　即使是善於創作設定的人，若是無法巧妙構築劇情主線，仍然無法完成有趣的作品。在設定、劇情主線、角色方面都有不錯表現，但就是沒有辦法創作出好插曲，因而始終無法成為職業漫畫家——這樣的人也是存在的。

　　各位能否確實認清自己在故事創作方面的長處與弱點，要藉由何種方式才能順利補強較弱的環節，這可說是關鍵所在。

　　完成投稿作品固然是非常重要的目標，不過，集中鍛鍊自己的弱點也具有同等程度的重要性。

　　針對以上4項要素，在本書中分別依各項目為您設計了不同的訓練菜單。

用以增強故事 **4** 要素創作能力的訓練菜單

❶ 設定

「曼陀羅圖」 ☞ P.70

需要靈感的時候，要多少就有多少的方法。

「角色誘導調查表」 ☞ P.78

能夠幫助您創造出自己從來沒想過的有趣場面。

❷ 劇情主線

「重新構築訓練」 ☞ P.84

透過重複進行摘要、抽象化、重新構築的過程，培養出強韌的構築能力。

故事中經過時間（較長／較短）的情況 ☞P.96

以自由掌控故事時間的方式，達成誘導讀者心理之目標。

❸ 角色

「角色登場資料」 ☞ P.126

努力挖掘角色特徵，直到對象在自己的想像世界中開始動起來為止。

「創作 1 週的日記」 ☞ P.136

利用看似平淡無奇的插曲，使角色更具深度。

❹ 插曲

「設計插曲」 ☞ P.150

能夠讓您創造出更具真實性的插曲。

「假設作文」 ☞ P.62

以一句「如果……」引出充滿刺激的點子。

01 構成故事的4個要素，可以比喻成章魚燒

若是要以身邊常見的事物來比喻前面提到的「故事4要素」時，章魚燒是個可以考慮的選擇。雖然在本書接下來的章節中會依序為您解說這4個要素，不過也會不時提到章魚燒的比喻。希望這個比喻能夠讓您在掌握整體印象時獲得一些幫助。

① 設定	**要在哪裡擺攤** 地理條件是決定攤位時的重要因素。在人來人往的地方擺攤的話，順利賣出商品的機會也會增加。	
② 劇情	**烤盤** 製作章魚燒所用的鐵製烤盤。在製作章魚燒時，烤盤並不是主角，只是架構出用以燒烤章魚燒的空間。	
③ 角色	**章魚** 章魚燒的主角當然是章魚碎塊。不過，單獨存在的章魚碎塊就只是普通的碎肉而已，必須要以外皮（插曲）包覆起來後才能使之成為章魚燒。	
④ 插曲	**包覆章魚的外皮** 包覆章魚的外皮與章魚（角色）是密不可分的存在。若是外皮不夠美味，章魚燒也不可能會好吃。	

章魚燒剖面圖

高手自有外行人無法模仿的技巧

設定要以大多數讀者為取向

如果各位是章魚燒攤販，您會將自己的攤車擺放在哪裡？

例如祭典場合等人潮洶湧的場所，應該還是最有可能順利賣掉商品的地點吧。漫畫也是如此，如果想要挑戰遵循傳統王道路線的漫畫時，朝著您認為應該能夠吸引大多數讀者的方向進行設定，通常會是比較好的選擇。

若是只以能夠理解自己的漫畫世界之讀者為對象時，則需要慎重思考作品設定（選擇擺攤的地點），是否能讓目標客群感到滿意的問題。

這個例子也同樣適用於設定以外的項目。舉例來說，就角色方面而言，《七龍珠》（ドラゴンボール／鳥山明）的孫悟空可說是個在漫畫界非常受歡迎的角色。這個角色之所以能夠走紅，一方面當然是因為作者鳥山明先生確實是個優秀的角色設計者，然而，如果孫悟空只是以單張插圖形式出現的話，相信今天多半不會擁有如此龐大的擁護者吧。

正如同再怎麼美味的章魚，都還是需要包上外皮才能稱之為章魚燒一樣，角色也無法脫離插曲而獨自存在[1]。

此外，包著角色的插曲也必須在名為「劇情」的大鐵盤上烤過之後，才能逐漸轉變成漫畫。

角色與插曲融合在一起時，將會非常美味可口

接下來還是會用到章魚燒之比喻。在製作章魚燒時，章魚及包覆它的外皮是最關鍵的要素。雖然沒有鐵烤盤也同樣無法製作章魚燒，不過，鐵烤盤本身並不需要什麼獨創性。

漫畫——特別是短篇漫畫——也是如此，其實故事本身可以不需要太多獨具一格的特色，因為它畢竟只是用來支撐角色、插曲的骨幹而已。

在名為「設定」的大前提下，當角色與插曲得以絕妙地交融在一起，並且獲得故事確實支撐時，這時完成的漫畫就是能夠讓讀者脫口喊出「真不錯！」的美食了。

若是想要追求理想的32頁漫畫，創作者勢必需要在某些方面達到專家級的水準。這點同樣也可以用章魚燒來比喻。就像每個章魚燒師傅，都具有一般家庭成員無法相提並論的高超技巧一樣，希望各位也能以職業短篇漫畫創作者自許，創作出外行人絕對無法模仿的絕妙作品。

★1
孫悟空與插曲
有時是勇敢的戰士、有時像是天真無邪的少年、有時卻又宛如救世主一般……「孫悟空」這個角色的特質，其實還是源自於《七龍珠》故事中的無數插曲。具體來說，悟空的個性就是由與飲茶、克林、比克、弗里沙等對手戰鬥，和夥伴們一同歡笑等無數大小插曲所營造出來的。

章魚燒和漫畫都是要趁熱吃才好吃的東西。所以，開始著手編繪作品後，希望您能盡量設法在熱情消退前一鼓作氣將之完成。

03 實踐 1 試著創作2頁的漫畫

在這個單元中，不管您是從來不曾畫過漫畫的初學者，或者是曾經挑戰過投稿用作品，但卻在途中感到挫折而放棄者，讓我們一起試著來創作2頁的漫畫吧！
即使您已經完成過多部投稿作品，仍然建議抱持著再次確認的想法來閱讀本單元。

讓我們一起踏上漫畫之道！

限制為2頁時的優點

所謂的2頁漫畫，其實就是在左右2頁範圍之內結束的漫畫。因為內容只有2頁，所以能夠將整部作品直接放在桌上檢視。如此一來，一眼就能估計出大概還需要投注多少精神才可以完成，能夠有效避免進行途中感到灰心而放棄的問題。

雖然這樣的2頁漫畫即使完成，也無法拿到出版社自行投稿[1]，但您仍然是創作出了一部可稱之為「漫畫」的作品。若是能確實地去體會這種小小的成就感，相信有助您繼續往前邁進。

畫格數量約在8格左右

現在市面上銷售的青年漫畫雜誌，左右2頁畫格數的標準值約為8到12格。話雖如此，若是在2頁漫畫中放入12格的話，內容可能就會變得過於零散，8格左右會是比較適當的選擇。8格大約能夠處理1到2個場面。

以2週時間完成2頁的漫畫

以漫畫初學者而言，從開始著手編繪到完成2頁漫畫的標準期間，大約都在2週左右[2]。以下就讓我們來看看，想要在2週時間內完成2頁漫畫時，所需要進行的各項作業吧。

★1
何謂自行投稿？
直接將自己的作品原稿拿到出版社，請編輯過目的行為。由於各雜誌編輯部關於自行投稿之規定（如頁數、內容類型等）往往有所差異，因此希望您能事先做好確認工作。

★2
編繪期間
有較多時間可投入編繪漫畫的人，相信所需期間多半較短，因工作等因素而較為忙碌者，則可能會需要更多時間。這裡提到的「2週」只是參考標準。

提出構想

從一開始就已經有想要表現的題材者，可以直接選用該題材。將自己過去的插圖作品之類對象，當成構思故事時的靈感來源，這也是個不錯的辦法。特別是初學者，編繪自己想畫的東西，通常會是完成作品的最短捷徑。

沒有特別想畫的題材時，可以透過設定題目等方式，對自己施加一些限制*1，這麼一來往往會比較容易激發出靈感。

在此就讓我們以「哭泣」為題目來進行看看吧。

像是「因戀人提出分手而在大庭廣眾之下痛哭失聲」、「終於戰勝長年宿敵而激動落淚」、「在結婚典禮上喜極而泣的新娘」、「在馬拉松途中跌倒，因劇痛而忍不住流下眼淚」、「與失散已久的對象偶然重逢，不禁哽咽」等等，在人的一生中，「哭泣」場面的種類其實相當豐富。

單憑「哭泣」這個關鍵字仍無法獲得靈感時，可以再試著加上「地點」的限制。

舉例來說，改為「在高中之內尋找哭泣場面」的話，相信您應該就能夠想到不少範例了吧。

範例
- ・ 在3年來最後一場社團活動的比賽結束後落淚。
- ・ 因心儀的學長（姐）畢業而落淚。
- ・ 由於朋友的玩笑太過有趣而笑到流淚。
- ・ 吃到超辣的零食而辣到哭出來。
- ・ 沒有人來幫忙準備文化祭的展示物而哭泣。

★1
對點子設限
>>請參考P.66

創作場面

接著要將想到的構想轉化為場面。從先前的構想中選出自己最想畫的，試著發揮想像力，將之擴張為8到12項的條列式內容。

每個內容條目相對應於1個畫格。

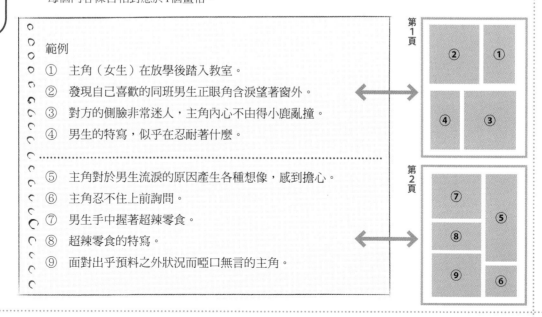

範例
① 主角（女生）在放學後踏入教室。
② 發現自己喜歡的同班男生正眼角含淚望著窗外。
③ 對方的側臉非常迷人，主角內心不由得小鹿亂撞。
④ 男生的特寫，似乎在忍耐著什麼。

⑤ 主角對於男生流淚的原因產生各種想像，感到擔心。
⑥ 主角忍不住上前詢問。
⑦ 男生手中握著超辣零食。
⑧ 超辣零食的特寫。
⑨ 面對出乎預料之外狀況而啞口無言的主角。

第1頁
②　①
④　③

第2頁
⑦
⑤
⑧
⑨　⑥

分割畫格

開始將決定好的構想畫成草稿[1]。

分割畫格[2]猛一看似乎是相當複雜的工作，但基礎其實相當簡單。先以橫線決定要採取1列式、2列式或3列式編排，接著以直線在不分割、2分割、3分割之間作出決定，從中選用符合自己需求的組合方式即可。

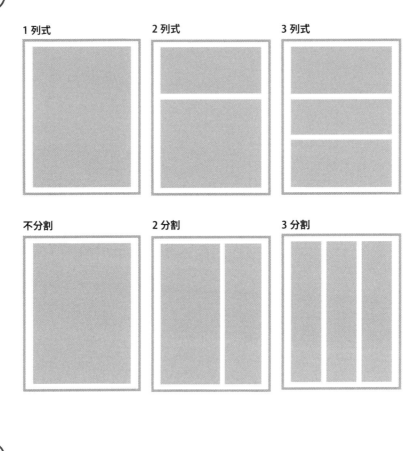

配置

將前面寫好的內容條目依序分配到各個畫格。「說明性質內容的格子較小、想要表現之主要內容的格子較大」是配置時的重點。

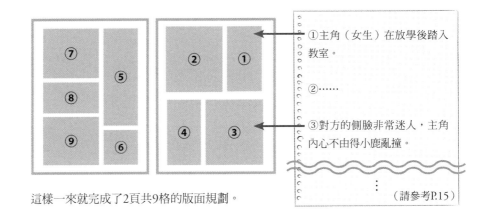

①主角（女生）在放學後踏入教室。

②……

③對方的側臉非常迷人，主角內心不由得小鹿亂撞。

（請參考P.15）

這樣一來就完成了2頁共9格的版面規劃。

★1

何謂草稿？

針對大綱（故事概要）的內容，或是以文字詳細描述的場面狀況，在左右對開的紙張上編排畫格、畫面與台詞的版面配置草圖。這時的圖畫即使只是雜亂的草圖也無妨。

推敲草稿內容

雖然草稿可以單憑直覺來進行，不過，首篇草稿通常都不會是最理想的選擇。建議您養成邊參考職業漫畫家的作品、邊重新修正草稿的習慣。由於現在的目標只是要完成2頁份量的漫畫，所以即使不推敲就進入下個步驟，也不會有太大影響。然而，如此推敲後，有時仍可讓整體品質有令人驚訝的大幅進步。

這份草稿是以變形畫格構築而成的。

★2

分割畫格

首先，希望您能夠先掌握實際運用前頁中介紹的，各種基本畫格組合時之感覺。除這些基礎分割法之外，還可以搭配變形畫格（斜線、曲線的畫格等）、採取跨頁之橫向分割等方式，來增加分割畫格時的選擇，避免畫面過於單調。
少女漫畫的畫格分割通常都相當複雜，不妨多閱讀各種類型的作品，將之當成參考。

何謂變形畫格？

通常指少女漫畫特有，以不規則方式編排的畫格。關於「少女漫畫中為何常選擇變形畫格，較少使用容易閱讀的直線畫格」之問題，一般認為，這是因為少女漫畫的抒情、內心描寫遠多於其他類型漫畫，所以會透過畫格形狀來表現內心感情起伏等情緒變化。
雖然這裡提到變形畫格較常用於少女漫畫，但實際上各種畫格的特徵、用途，仍會因為當時流行、雜誌風格走向等要素，而有相當大的差異。以少女漫畫為目標的讀者，不妨先從模仿自己喜歡的漫畫雜誌、漫畫家的畫格分割等方面，開始進行嘗試。

構圖

雖然基本上只需依照自己的想法，自由進行構圖即可，但若是發現有相似構圖多次出現的情況時，不妨考慮調整鏡頭角度或加入拉遠、拉近之類變化。
關於這個部分，可以參考職業漫畫家在類似場面時的處理手法。

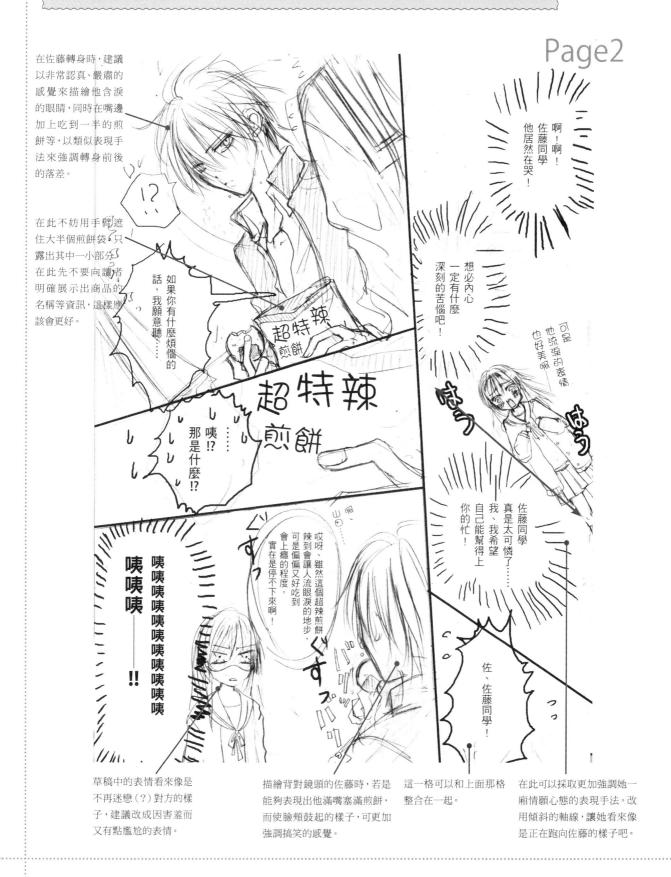

Page2

在佐藤轉身時，建議以非常認真、嚴肅的感覺來描繪他含淚的眼睛，同時在嘴邊加上吃到一半的煎餅等，以類似表現手法來強調轉身前後的落差。

在此不妨用手臂遮住大半個煎餅袋，只露出其中一小部分，在此先不要向讀者明確展示出商品的名稱等資訊，這樣應該會更好。

啊！啊！佐藤同學！他居然在哭！

想必內心一定有什麼深刻的苦惱吧！

可是他流淚的表情也好美啊

如果你有什麼煩惱的話，我願意聽……

超特辣煎餅

超特辣煎餅

咦!?……那是什麼!?

哎呀、雖然這個超辣煎餅辣到會讓人流眼淚的地步，可是偏偏又好吃到會上癮的程度，實在是停不下來啊！

佐藤同學真是太可憐了……我、我希望自己能幫得上你的忙！

咦咦咦咦咦咦咦咦咦咦咦——!!

佐、佐藤同學！

草稿中的表情看來像是不再迷戀（？）對方的樣子，建議改成因害羞而又有點尷尬的表情。

描繪背對鏡頭的佐藤時，若是能夠表現出他滿嘴塞滿煎餅，而使臉頰鼓起的樣子，可更加強調搞笑的感覺。

這一格可以和上面那格整合在一起。

在此可以採取更加強調她一廂情願心態的表現手法。改用傾斜的軸線，讓她看來像是正在跑向佐藤的樣子吧。

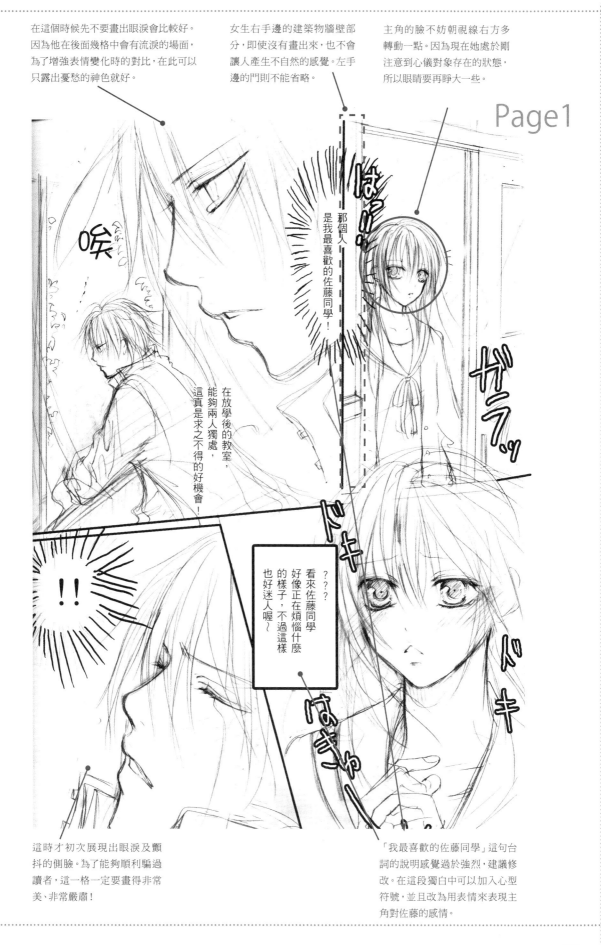

在這個時候先不要畫出眼淚會比較好。因為他在後面幾格中會有流淚的場面，為了增強表情變化時的對比，在此可以只露出憂愁的神色就好。

女生右手邊的建築物牆壁部分，即使沒有畫出來，也不會讓人產生不自然的感覺。左手邊的門則不能省略。

主角的臉不妨朝視線右方多轉動一點。因為現在她處於剛注意到心儀對象存在的狀態，所以眼睛要再睜大一些。

Page1

那個人是我最喜歡的佐藤同學！

在放學後的教室，能夠兩人獨處，這真是求之不得的好機會！

？？？看來佐藤同學好像正在煩惱什麼的樣子，不過這樣也好迷人喔～

這時才初次展現出眼淚及顫抖的側臉。為了能夠順利騙過讀者，這一格一定要畫得非常美、非常嚴肅！

「我最喜歡的佐藤同學」這句台詞的說明感覺過於強烈，建議修改。在這段獨白中可以加入心型符號，並且改為用表情來表現主角對佐藤的感情。

線稿

　　開始將先前完成的草稿畫到原稿用紙上。為了避免在接下來上墨線時使自己陷入困擾，這時要盡可能慎重下筆，減少不必要、多餘的線條。

　　沒辦法像草稿一樣順利進行時，以照描方式[1]重謄草稿，也是可以考慮的選擇。

參考：使用原稿用紙的方法

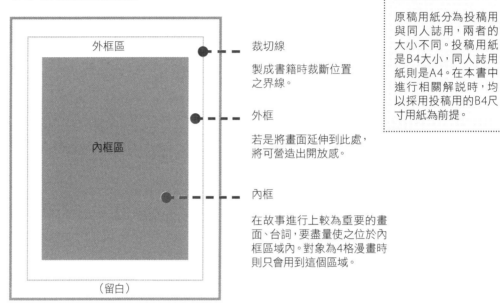

外框區

內框區

（留白）

裁切線

製成書籍時裁斷位置之界線。

外框

若是將畫面延伸到此處，將可營造出開放感。

內框

在故事進行上較為重要的畫面、台詞，要盡量使之位於內框區域內。對象為4格漫畫時則只會用到這個區域。

原稿用紙的尺寸

原稿用紙分為投稿用與同人誌用，兩者的大小不同。投稿用紙是B4大小，同人誌用紙則是A4。在本書中進行相關解說時，均以採用投稿用的B4尺寸用紙為前提。

[1]
何謂照描？
將原畫放在下方，便於在疊在上方的紙張上，正確地重描出原畫線條之技巧。有時也會用到名為透寫台（光桌）的工具。

[2]
何謂散文式漫畫？
從作者觀點出發，藉由漫畫形式表現作者對於日常生活、週遭事物所抱持之看法、感想的作品。這類作品往往具有較強的紀實、輕鬆喜劇要素。另外，大多數這類作品的篇幅都相當短（多半是6到8頁程度）。

2頁漫畫草稿

上墨線

在先前以鉛筆畫好的線條上，以G筆或圓筆描繪。使用G筆時要用心畫出強弱不同的各種線條。框線、台詞框等，可以用0.8mm左右的針筆來處理。

2頁漫畫完成原稿

擦掉鉛筆線

上好墨線後，接著要以橡皮擦擦掉鉛筆線。

塗黑

進行塗黑工作。關於「哪裡要採塗黑方式處理，哪裡要貼網點」的問題，可以先將原稿用紙放到遠處，觀察畫面整體的黑白部分比例後再決定。

貼網點

貼網點是最後的步驟。先貼上超出範圍的大塊網點，接著再以美工刀割掉不需要的部分。此時也可以利用削網點等方式，來創造出自己想要的效果。

完成

這樣一來，2頁漫畫就大功告成了。能夠在這樣的作業過程中感受到創作漫畫有趣之處的讀者，建議您繼續試著向8頁的散文式漫畫[*2]或16頁的故事性漫畫挑戰。

8頁漫畫的需求

一般來說，即使帶著完成的2頁漫畫前去投稿，出版社也不會接受。在過去，自行投稿時至少需要準備好16頁份量的漫畫。不過，受到近幾年散文式漫畫風潮之影響，某些編輯部也變得開始願意接受6到8頁的散文式漫畫稿件。基本上，對於新作家、作品，編輯部通常都會抱持歡迎的態度。多留意刊在雜誌最後的「徵求自行投稿」告知，實際打電話與對方約時間見面，討論看看吧。

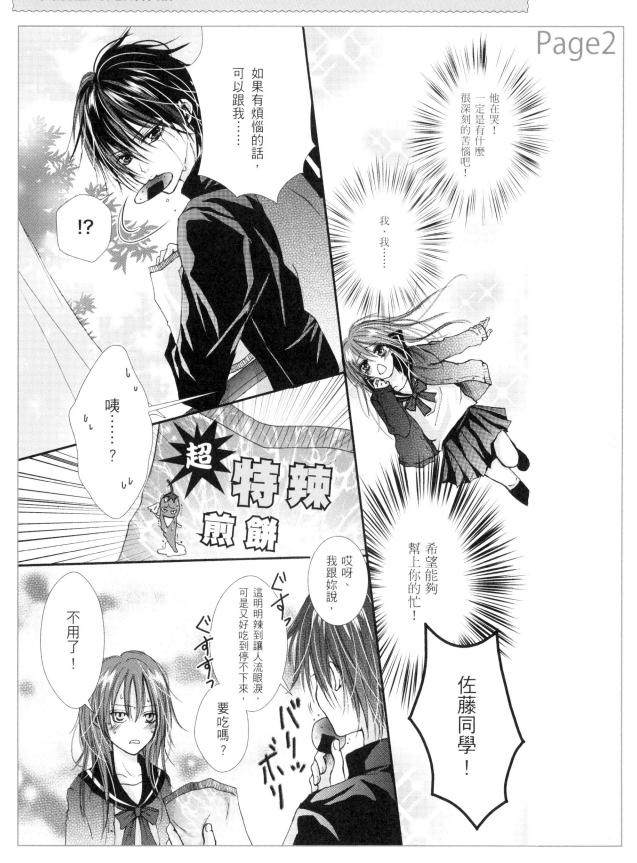

Page2

他在哭！一定是有什麼很深刻的苦惱吧！

我、我……

希望能夠幫上你的忙！

佐藤同學！

如果有煩惱的話，可以跟我……

!?

咦……？

超特辣煎餅

哎呀、我跟妳說，這明明辣到讓人流眼淚，可是又好吃到停不下來，要吃嗎？

不用了！

バリッ ボリ

ぐすっ

ぐすっ

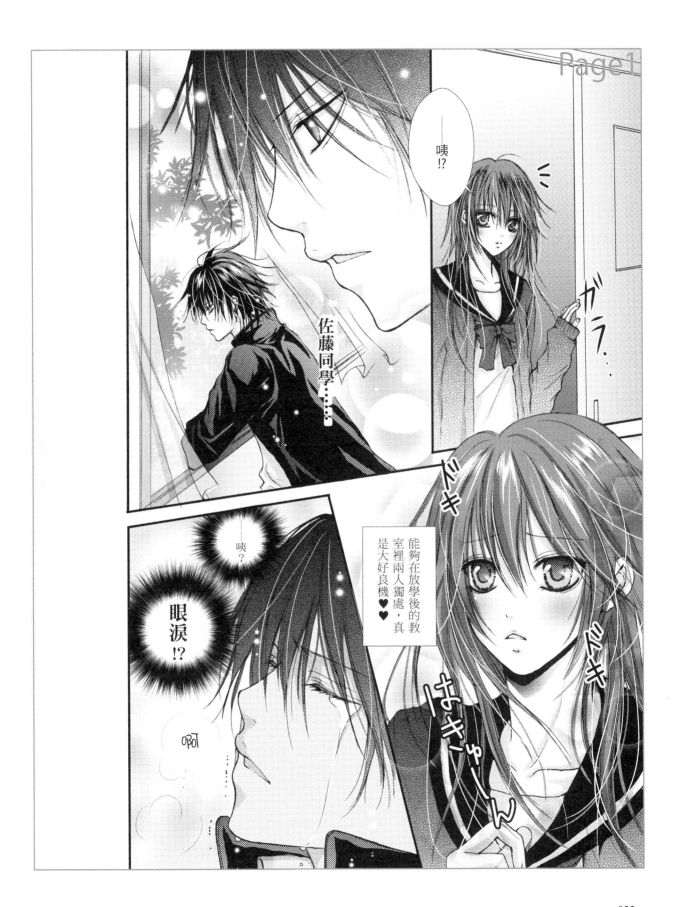

04 試著創作16頁的漫畫

我們實際製作了一篇16頁漫畫,將之當成本書的相關企劃之一。
作者柳澤康介,是從漫畫教室諸多學員之中所挑選出來的。
雖然柳澤是位插畫家,但在漫畫方面則是完全沒有經驗的初學者。

過程中有苦有樂,最重要的是要堅持下去

16頁漫畫能夠表現什麼?

「16頁」這個份量,相當於比各位讀者平時常看的漫畫雜誌,連載1回之內容略少一點的程度。

如果想要描繪標準的故事,必須要在這樣的頁數中放入故事主角介紹、成為契機的事件、遭遇到的困難、努力奮戰的過程、主角終於突破困境而有所成長後之姿態等要素。

理所當然地,若是此時採用太過複雜的設定,頁數必定會不夠。

描繪16頁漫畫時,最好選擇設定不會太過複雜,較為單純明快的故事。

以3個月來編繪16頁漫畫

在此,我們將開始著手編繪16頁漫畫到完成為止的時間,設定為3個月。雖然這樣的時間設定可能稍嫌嚴苛,不過,短篇漫畫畢竟還是要盡可能在短期間內集中精神完成會比較好[★1],所以我們特意將期間設定為這種「如果不夠努力就無法及時完成」的長度。

以下將從構思到完成一部16頁漫畫為止,所需的工作過程分為9個階段,大致整理出了各階段的標準作業期間,希望能夠做為您的參考。

★1
在短期內集中進行
當作品的製作期間較短時,一方面創作熱情得以持續,能夠多次享受到「完成作品」的喜悅,同時也比較容易感受到自己的成長,更有意願透過自行投稿之類方式尋找新目標等,優點可說不勝枚舉。如果能以3個月1篇、1年4篇的步調進行創作,相信必定可以確實感受到自己技術的進步。

作者資料
柳澤康介(插畫家)
曾在設計公司負責製作插畫、設計圖案、商標設計等工作,目前是相當活躍的自由插畫家。這次是他首度挑戰漫畫創作。

故事

尋找構想

1. 尋找構想、創造設定（第1天到第10天，共10天）

在創作漫畫時，首先要進行的步驟是尋找構想。

雖然這個步驟也可以由作者獨自完成，不過，若是由數名具有某種程度創作經驗的人一同進行，往往可以獲得更好的結果。在這次的作品中，採用的就是由作者柳澤先生與其他幾位「海豚MBA」的學員們一起討論的方式。

首先，在教室白板上寫下這次要製作的漫畫頁數為16頁之目標。

接著，讓學員們開始討論這次作品的走向[★1]。

[作品的走向]
- 由於要只用16頁創作出能讓任何人都接受的感動故事並不容易，因此選擇較為單純明快的路線。
- 若是故事內時間太長，則用以說明劇情的頁數就必須隨之增加，所以決定盡量縮短故事內經過的時間[★2]。

雖然參加討論的學員們各自試著進行構思，但沒有人能夠立即提出好點子。這種情況往往是因為故事內容之範圍太過空泛所造成，所以在此試著加入一些限制[★3]。

[條件] 校園故事，故事的舞台是某所高中。

- 那所高中的男學生們，每年會舉行一次耐力大賽。在淘汰賽中一路過關斬將的主角與其勁敵，賭上向某個可愛女生告白的權利，開始進行將臉浸在裝滿水的洗手台之中，比賽雙方憋氣時間長短的最後決戰。

以上是某個學員提出的構想。主角與對手賭上向可愛女孩告白的權利而進行對決的故事，其實是很不錯的王道發展。不過，從漫畫的角度來看，「把臉浸在洗手台」的場面，會因為缺乏動作而使畫面看來較為乏味。

遭遇類似情況時，可以從「改成什麼樣的對決，會讓畫面看來比較精采」的角度，來設法改善原本的構想。

- 舞台是游泳池，主角與對手進行50公尺的游泳比賽。

★1
向他人說明企劃的效用
>>請參考P.57

★2
故事內時間較短的情況
>>請參考P.100

★3
試著限定場所
>>請參考P.67

這是另一位學員提出的點子。多人一起構思時，就可以採用這類將大家的點子集合起來的作法，此時只要能夠確保故事走向不至於失控，可用的點子就會愈來愈多。純就畫面而言，讓主角和對手在學校泳池進行游泳比賽的場面，應該確實會比把臉浸在洗手台裡面的情況，來得更為吸引人。

姑且不論這個構想是否真的值得畫成漫畫的問題，在此先試著將之繼續發展下去看看。想要使故事內容變得更為有趣時，舞台所在的泳池，究竟要設定在哪個時間、哪個地方、什麼樣的情況下會比較好呢？

・12月31日深夜的戶外游泳池。由於泳池裡的水從夏天開始就沒有換過，所以十分骯髒，甚至還有垃圾浮在上面。泳池畔擠滿了想要觀看這場決戰的好事群眾。

這是作者的點子。

在除夕當天深夜，高中的室外游泳池旁，以能夠向女主角告白的權利為賭注，在眾多觀眾的矚目下，主角和勁敵開始進行游泳比賽——經過討論後，完成了這樣的構想。

由於這是作者自己的構想，而且作者本人也表示有意挑戰這樣的內容，於是就此決定要將之實際畫成作品。

創作大綱

2. 創作大綱（概要）（第11天到第15天，共5天）

作者開始將其他學員提出的構想整理成大綱。製作大綱時，建議採取逐條列舉的方式來進行，這樣也有助於整理自己的思緒。

在開始構築故事時，首先要設法解決在提出初步構想時沒有觸及的問題。舉例來說，像是提議讓2個男生在除夕夜為自己以游泳一決高下的女主角，究竟是什麼樣的人物？主角和勁敵，雙方是否都能夠接受這樣的比賽方式？像這些疑問都必須一一加以解決。

為企劃案賦予目標

這16頁的篇幅，究竟該怎麼運用才能使故事引人入勝？這次我們選擇採用故事內時間非常短的狀況，從故事開始到結束為止，經過時間大約只有5分鐘。縮短故事內時間的好處，大致上可分為2點。第1點是「因為幾乎沒有太多劇情，所以讀者很容易就能理解內容」；第2點則是「由於不需要花篇幅說明故事，即使只有16頁，也能盡量運用大畫格來表現」。最好能夠在進行企劃的階段就將目標寫成文案，同時為了避免在製作過程中，忘記此時釐清的作品魅力所在，而使故事走調，建議將目標文案貼在從工作桌所在之處，能夠清楚看見的場所，直到作品完成為止。

16頁漫畫《泳者之戰》大綱

① 主角吉岡誠（17歲，高二學生），對女主角轉學生篠田涼子一見鍾情。

② 當誠向涼子表明愛慕之意時，身為誠勁敵的時田信二（17歲，高二學生）也在同時對涼子告白。

③ 涼子表示無法在兩人間做出抉擇，伸手指向正在播放世界游泳大賽情況的電視，提議在除夕夜進行游泳對決。雖然誠一頭霧水，但這是因為不想輸給充滿鬥志的信二而答應進行比賽。

④ 除夕夜，高中的室外游泳池畔擠滿了許多純粹是來看熱鬧的群眾。兩名參賽者在此刻登場，脫掉外袍。從夏天結束後就沒有換過水的泳池內，不但滿是青苔與垃圾，且池面也因寒冷而結了一層薄冰。不過，兩人還是在槍聲響起的同時縱身跳入池中。

⑤ 雙方陷入極為激烈的拉鋸戰。誠漂亮地完成轉身，觀眾為之瘋狂。

⑥ 誠以些微差距獲得勝利。落敗的信二朝誠伸出手，兩人握手，建立起友情。

⑦ 誠本以為涼子會衝過來擁抱自己，但對方卻跑到信二身旁。涼子眼中泛著淚光，一邊說著「真可惜，只差一點點」，一邊緊抱住信二。

⑧ 誠呆立當場，耳中聽到來自遠處神社的新年鐘聲。

　　雖然16頁漫畫的理想要素數量是9項，不過因為這部作品會用到較多大格子，所以減少為8項。

《泳者之戰》企劃書

目標讀者群

15、6歲到25歲左右的男性。

【目標雜誌】 青年雜誌。

希望能夠讓讀者一方面覺得兩名競爭的男性都是傻瓜，一方面產生「結果男人終究就是這麼回事吧」的認同心態。

目標

- 完成「故事內時間」只有5分鐘的作品。
 - ∵ 故事內時間較短時，即使只有16頁也能使用大畫格。 ————————————————————— ❶
- 想要描繪看來相當激烈的對決，展現奮戰中之男性的健美肌肉。
 - ∵ 作者擅於描繪男性體魄。
- 幾乎沒有內容，以能夠使人發笑的娛樂作品為目標。
 - ∵ 要在16頁中完成像長篇漫畫一樣感人的故事，是非常困難的。 ————————————— ❷
- 想要描寫只能任憑可愛女孩擺佈的男性。
 - ∵ 漫畫的王道架構。 ——— ❸
- 同時也想畫出忍受寒冷、痛苦的男子漢姿態。
 - ∵ 清心寡慾的態度之中，自有男人的美學存在！
- 好好地畫出所有觀眾。
 - ∵ 想要營造逼真的感覺。

能夠考慮到的有趣之處

- 12月31日在室外游泳池進行游泳比賽的愚昧行徑。
- 為何必須以游泳一決勝負之理由，完全沒有道理可言。
- 獲勝的誠沒有得到任何回報，就這樣迎接新年之結局。

❶ 使用大格子

在無法累積插曲的短篇漫畫中，為了能留給讀者較為深刻的印象，對於角色的表情等，建議以較大的空間來描繪。

>>請參考P.27

❷ 注意需要用心的重點

許多漫畫初學者在創作時都會抱有「故事內容一定要能夠感動人」的強迫觀念。試著放鬆心情，設法找出自身作品之中，真正需要用心處理的環節吧。

❸ 漫畫並非絕對需要完全採用前所未見的嶄新構想

漫畫是娛樂作品，過於嶄新的構想，反而可能會使作品難以為讀者所接受。在此選擇採用傳統王道架構來進行。

製作分頁表

3. 製作分頁表（第16天，共1天）

　　所謂的分頁表，其實就是將完成的大綱，以左右2頁為單位來分配頁數的作業。由於漫畫是從單頁開始，所以第1頁的部分只有左頁。分配頁數時要考慮到自己在該段落中，最想表現給讀者看的事物。

第1頁	女主角篠田涼子轉入時的場面，主角和勁敵在此同時喜歡上涼子。
第2、3頁	標題。12月31日深夜11點30分，大群人聚集在某高中室外游泳池的場面。有的人在賭博、有人則是在吃拉麵等，每個人一邊忙著自己的事情，一邊等待主角們出現。
第4、5頁	跨頁，主角與其勁敵登場。
第6、7頁	兩人脫下外袍，站上跳台。在槍聲響起的瞬間跳入泳池。
第8、9頁	回想。主角與勁敵向女主角表白的場面。決定以女主角所提，在除夕以游泳對決。
第10、11頁	回歸現實。主角在骯髒的泳池中奮力往前游，在游完25公尺時做出了漂亮的轉身動作。
第12、13頁	互不相讓的激烈競爭，最後由主角以些微差距獲勝。
第14、15頁	勁敵希望能與主角握手，主角也給予善意回應，兩人之間建立友情。女主角看似要擁抱主角，但結果卻是朝著勁敵說出「真是太可惜了」的話語。
第16頁	主角只能呆站在冰冷的游泳池中，看著另外兩人的親密模樣。

※這次未採用扉頁，並將標題置到第2頁。

故事　作畫

繪製草稿

4. 繪製、推敲草稿（第17到32天，共16天）

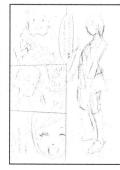

　　等到較為熟練之後，想只用1天或2天時間就完成32頁的草稿，也不是不可能的事。雖然這麼做能夠使作品看來較為一氣呵成，不過首先還是請採取腳踏實地的態度，以1天確實完成2頁左右草稿的步調來進行吧。在這個階段中要做的事情包括，根據分頁表之文章分割、編排各頁內畫格狀況、在其中放入草圖和台詞等。此時也不妨開始嘗試進行創作插曲、大幅修改角色特質、試著讓角色發言等。

　　「所謂的漫畫，就是得這樣進行才可以」——類似先入為主觀念愈是強烈，在這個階段中的進度可能就會愈慢。試著拋開這樣的既有觀念，純粹只依照「想要表現的場面要以較大畫格處理」、「畫格排列由右到左、從上到下」等原則來畫畫看吧。請拿出勇氣大膽挑戰。

　　16頁漫畫與2頁漫畫不同，需要認真推敲草稿。不妨試著以讀者的觀點來閱讀自己的原稿，相信您應該能夠在原稿中發現，例如說明不足的部分、只看畫面就能了解，但還是加上了說明文的部分、沒有必要的畫格等各種需要修正的缺失。

作畫

線稿

5. 線稿、修正線稿（第33到第56天，共24天）

進入這個階段後，相信許多人都會開始對自己畫技不夠純熟的問題感到懊惱吧。不過，這時還是請您千萬不要停筆，以自己所能畫出的最高水準畫面，堅持到完成整部作品為止。只要能夠持之以恆，畫技、劃分畫格等技術自然會逐漸進步。設法保持每天完成1頁的步調，集中精神畫到最後吧。

在此保留了8天的時間用來修正、重謄線稿。發現人物、畫面有變形或過於雜亂之處時，要確實加以修正。

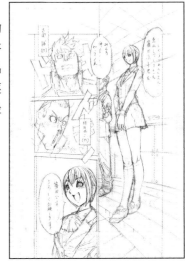

上墨線

6. 上墨線（第57到第76天，共20天）

接下來的步驟可能會因各人畫風不同，而使所需時間出現相當大的變化。畫風刻工細膩，原稿用紙上充滿線條時，雖然會導致上墨線步驟所需時間變多，不過，花在塗黑、貼網點方面的時間也會相對減少。

作畫方面的重點建議

◉ 如何對待原稿用紙

當原稿用紙吸收過多濕氣或手掌、手腕處的汗水時，可能會出現捲曲或是紙張表面劣化的情況。

在夏季期間進行作業時更是要特別注意。不妨藉由戴手套、穿著長袖衣物、在肌膚與紙張間插入面紙或影印紙等對策，來避免以上問題。

◉ 線稿作業

對話框的大小不要完全依照寫入的台詞量繪製，建議保留一點空間，將對話框畫大一些。

在重謄線稿的時候，若是將原稿用紙翻面（使畫面變成相反）對著光源檢視，如此便可明確找出需要修正的部分，希望您務必要試試看。

◉ 上墨線作業

上墨線時，為了能夠畫出較為生動、有活力的線條，不妨將原稿用紙轉到比較容易描繪的角度後再下筆。

筆尖是消耗品。使用圓筆時，一旦發現無法畫出較細的線條，就要盡快更換新的筆尖。

完成上墨線作業，開始以橡皮擦清除鉛筆線條時，要確實用手緊壓住原稿用紙，避免發生不小心把紙弄皺的狀況。

作畫

7. 上墨線（繼續）

完成上墨線的步驟後，要以橡皮擦徹底擦乾淨所有的鉛筆線。

塗黑

8. 塗黑、塗白（第77天到第80天，共4天）

更進一步提升畫面完成度。塗黑步驟結束後，作品就會頓時變得充滿「漫畫」的感覺。在漫畫中，黑白兩色間的平衡是一大重點，在此要慎重考慮「需要將哪些部分塗黑」的問題。

收尾

9. 網點處理、收尾（第81天到第90天，共10天）

作畫風格較為依靠網點時，這個步驟可能會需要花上更多的時間。到這個階段就已經非常接近完成了，請再努力一下。

完成

完成作品後就拿到出版社投稿看看吧。
編輯們會指出您自己沒有注意到的缺點。

※完成的作品《泳者之戰》，刊載於本書P.167到P.182。

● 塗黑作業

對於要將哪些地方塗黑、要塗黑到什麼地步之類問題感到不安的讀者，不妨先影印幾頁已經上好墨線的原稿，用影印稿來試著進行塗黑作業。

黑色部分所佔面積要達到一定程度，才能讓畫面看來較為緊湊。完成這個步驟後，可以試著貼上漸層網點，這樣一來就能營造出漫畫的感覺了。

● 網點處理作業

請先將原稿用紙表面的灰塵、橡皮擦屑等異物清除乾淨後，再開始作業。

處理網點的過程中，需要使用小刀或美工刀削網點時，與其選擇已使用一段時間而變鈍的刀，選用銳利的新刀通常能夠削得更漂亮。

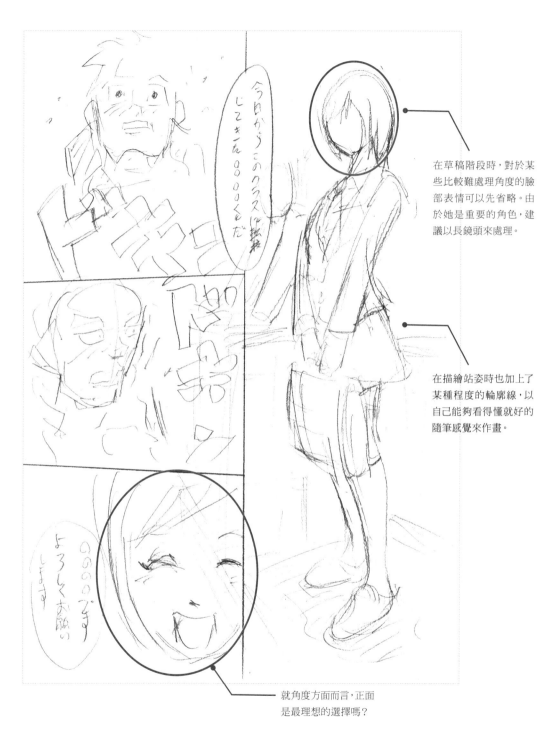

在草稿階段時，對於某些比較難處理角度的臉部表情可以先省略。由於她是重要的角色，建議以長鏡頭來處理。

在描繪站姿時也加上了某種程度的輪廓線，以自己能夠看得懂就好的隨筆感覺來作畫。

就角度方面而言，正面是最理想的選擇嗎？

★1
關於意見的標示
依以下方式區別。
·紅色：講師意見
·黑色：學員意見

Page 1

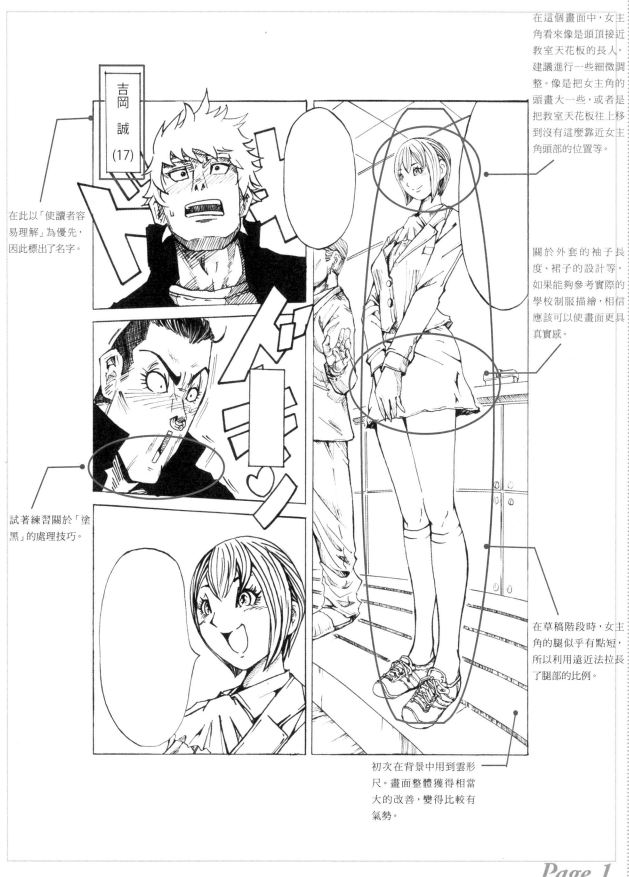

在這個畫面中，女主角看來像是頭頂接近教室天花板的長人，建議進行一些細微調整。像是把女主角的頭畫大一些，或者是把教室天花板往上移到沒有這麼靠近女主角頭部的位置等。

在此以「使讀者容易理解」為優先，因此標出了名字。

關於外套的袖子長度、裙子的設計等，如果能夠參考實際的學校制服描繪，相信應該可以使畫面更具真實感。

試著練習關於「塗黑」的處理技巧。

在草稿階段時，女主角的腿似乎有點短，所以利用遠近法拉長了腿部的比例。

初次在背景中用到雲形尺。畫面整體獲得相當大的改善，變得比較有氣勢。

Page 1

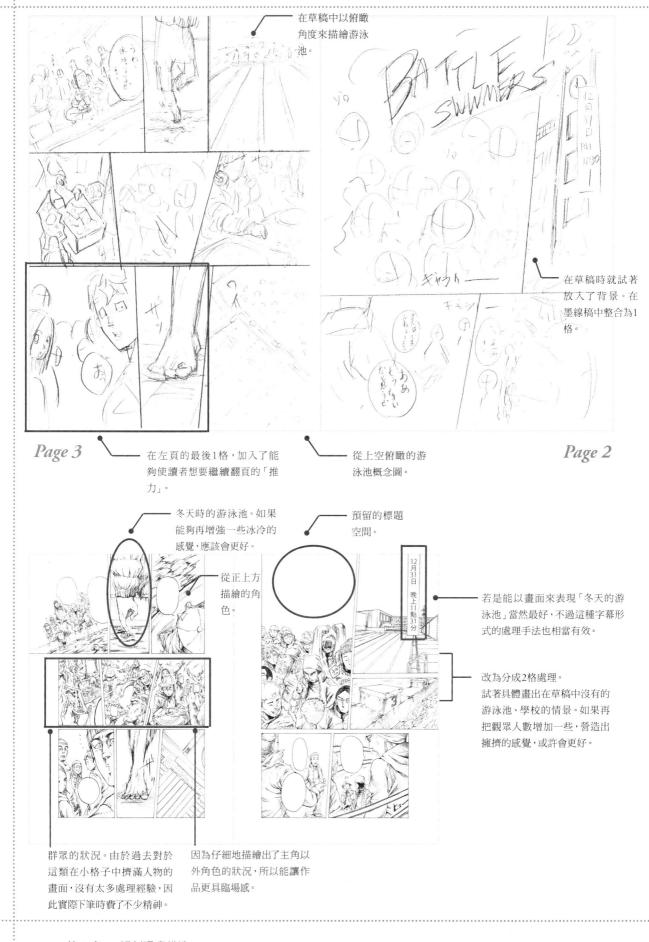

在草稿中以俯瞰角度來描繪游泳池。

在草稿時就試著放入了背景。在墨線稿中整合為1格。

Page 3

在左頁的最後1格，加入了能夠使讀者想要繼續翻頁的「推力」。

從上空俯瞰的游泳池概念圖。

Page 2

冬天時的游泳池。如果能夠再增強一些冰冷的感覺，應該會更好。

預留的標題空間。

從正上方描繪的角色。

若是能以畫面來表現「冬天的游泳池」當然最好，不過這種字幕形式的處理手法也相當有效。

改為分成2格處理。
試著具體畫出在草稿中沒有的游泳池、學校的情景。如果再把觀眾人數增加一些，營造出擁擠的感覺，或許會更好。

群眾的狀況。由於過去對於這類在小格子中擠滿人物的畫面，沒有太多處理經驗，因此實際下筆時費了不少精神。

因為仔細地描繪出了主角以外角色的狀況，所以能讓作品更具臨場感。

Page 5

回應前頁的「推力」，
符合讀者期待的跨頁處
理，作者的優秀畫技在
此得以充分發揮。

事前就決定這裡一定要以
跨頁來表現，希望藉此營
造出魄力。

Page 4

為了便於讀者分辨角
色，不妨在髮型方面
多花些心思。

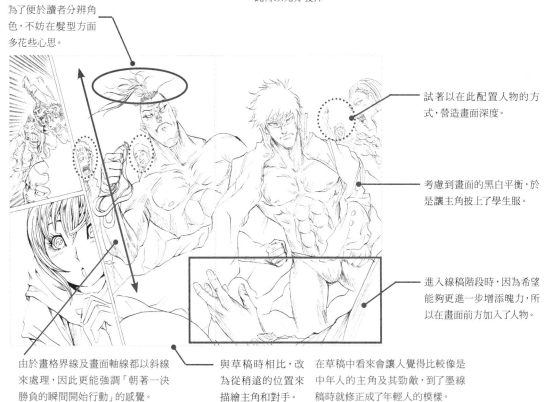

試著以在此配置人物的方
式，營造畫面深度。

考慮到畫面的黑白平衡，於
是讓主角披上了學生服。

進入線稿階段時，因為希望
能夠更進一步增添魄力，所
以在畫面前方加入了人物。

由於畫格界線及畫面軸線都以斜線
來處理，因此更能強調「朝著一決
勝負的瞬間開始行動」的感覺。

與草稿時相比，改
為從稍遠的位置來
描繪主角和對手。

在草稿中看來會讓人覺得比較像是
中年人的主角及其勁敵，到了墨線
稿時就修正成了年輕人的模樣。

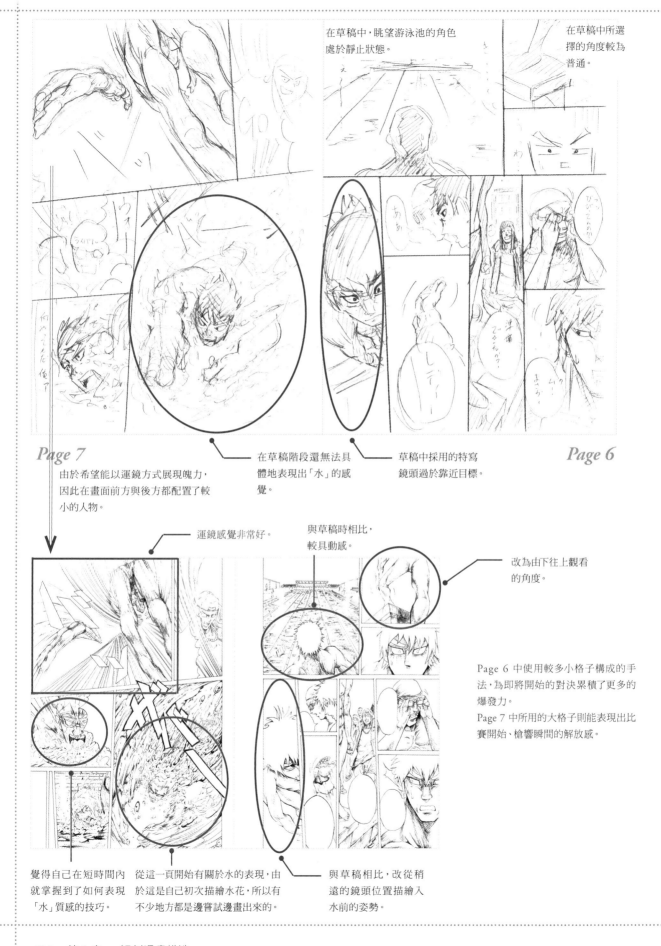

在草稿中，眺望游泳池的角色
處於靜止狀態。

在草稿中所選
擇的角度較為
普通。

Page 7

由於希望能以運鏡方式展現魄力，
因此在畫面前方與後方都配置了較
小的人物。

在草稿階段還無法具
體地表現出「水」的感
覺。

草稿中採用的特寫
鏡頭過於靠近目標。

Page 6

運鏡感覺非常好。

與草稿時相比，
較具動感。

改為由下往上觀看
的角度。

Page 6 中使用較多小格子構成的手
法，為即將開始的對決累積了更多的
爆發力。
Page 7 中所用的大格子則能表現出比
賽開始、槍響瞬間的解放感。

覺得自己在短時間內
就掌握到了如何表現
「水」質感的技巧。

從這一頁開始有關於水的表現，由
於這是自己初次描繪水花，所以有
不少地方都是邊嘗試邊畫出來的。

與草稿相比，改從稍
遠的鏡頭位置描繪入
水前的姿勢。

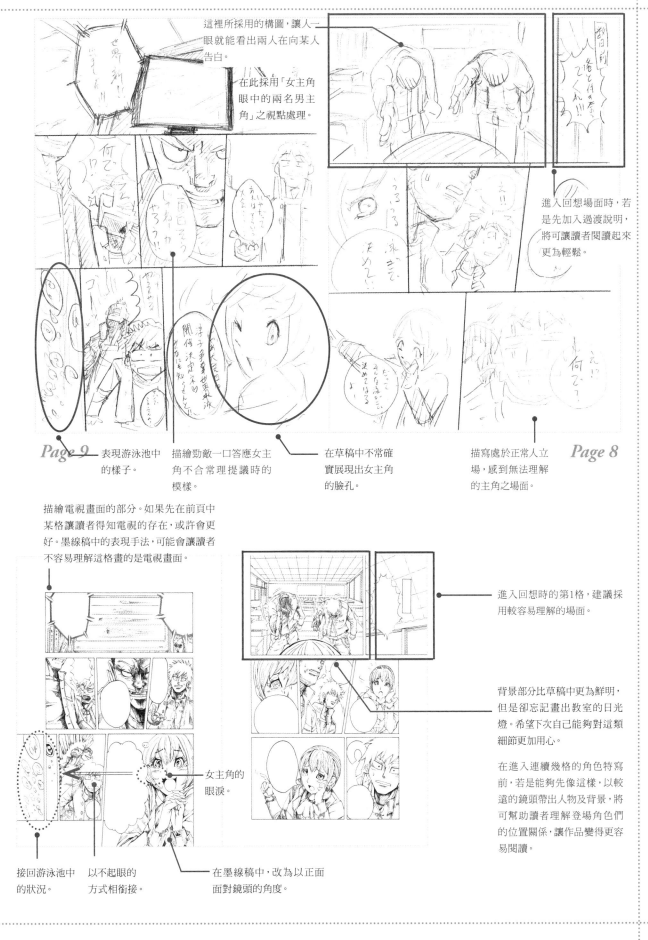

這裡所採用的構圖,讓人一眼就能看出兩人在向某人告白。

在此採用「女主角眼中的兩名男主角」之視點處理。

進入回想場面時,若是先加入過渡說明,將可讓讀者閱讀起來更為輕鬆。

Page 9

表現游泳池中的樣子。

描繪勁敵一口答應女主角不合常理提議時的模樣。

在草稿中不常確實展現出女主角的臉孔。

描寫處於正常人立場,感到無法理解的主角之場面。

Page 8

描繪電視畫面的部分。如果先在前頁中某格讓讀者得知電視的存在,或許會更好。墨線稿中的表現手法,可能會讓讀者不容易理解這格畫的是電視畫面。

進入回想時的第1格,建議採用較容易理解的場面。

背景部分比草稿中更為鮮明,但是卻忘記畫出教室的日光燈。希望下次自己能夠對這類細節更加用心。

在進入連續幾格的角色特寫前,若是能夠先像這樣,以較遠的鏡頭帶出人物及背景,將可幫助讀者理解登場角色們的位置關係,讓作品變得更容易閱讀。

女主角的眼淚。

接回游泳池中的狀況。

以不起眼的方式相銜接。

在墨線稿中,改為以正面面對鏡頭的角度。

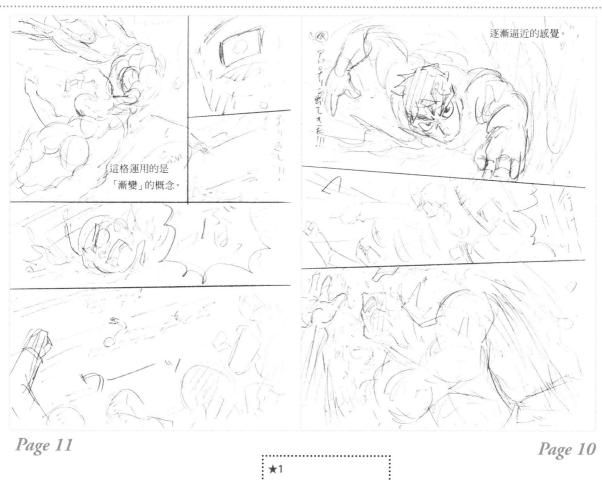

這格運用的是
「漸變」的概念。

逐漸逼近的感覺。

Page 11

Page 10

★1
漸變
讓畫面中景象出現連續變化（變形）的表現手法。

採用漸變★1的概念。上墨線時，由於既想表現角色動作，也想維持水花的質感，因此頗為辛苦。

對觀眾加上集中效果線，使之更具動感。

創作者勇於挑戰較為困難之構圖的鬥志，有助於提升讀者的滿足感。

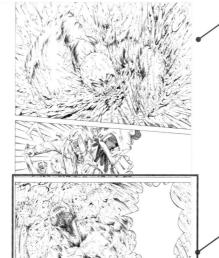

為了展現出比草稿中更強的魄力，因此以全力來描繪水的質感。雖然是相當細膩的描繪，不過，跟第1格時相比，已經比較習慣了。

表現水之質感時，沒有依靠漸層網點，而以線條方式確實描繪的手法，為畫面營造出了更強的氣勢與說服力。

從水中拍攝人物的感覺。雖然這是較具實驗性質的1格，不過我認為自己處理的還不錯。

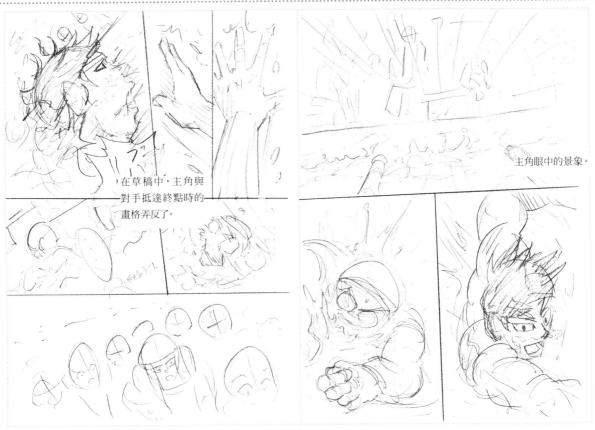

在草稿中，主角與
對手抵達終點時的
畫格弄反了。

主角眼中的景象。

Page 13　　　　　　　　　　　　　　　　　　　　*Page 12*

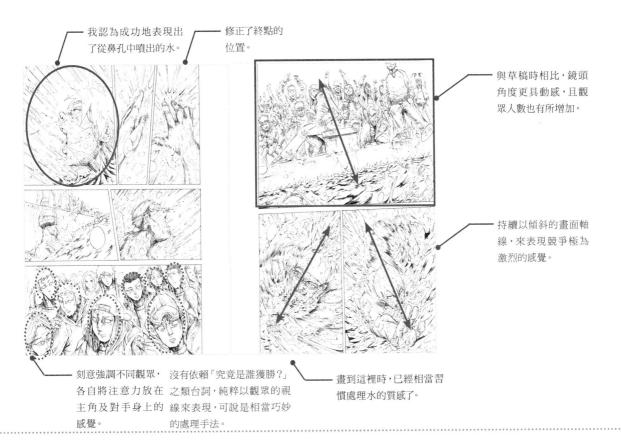

我認為成功地表現出
了從鼻孔中噴出的水。

修正了終點的
位置。

與草稿時相比，鏡頭
角度更具動感，且觀
眾人數也有所增加。

持續以傾斜的畫面軸
線，來表現競爭極為
激烈的感覺。

刻意強調不同觀眾，
各自將注意力放在
主角及對手身上的
感覺。

沒有依賴「究竟是誰獲勝？」
之類台詞，純粹以觀眾的視
線來表現，可說是相當巧妙
的處理手法。

畫到這裡時，已經相當習
慣處理水的質感了。

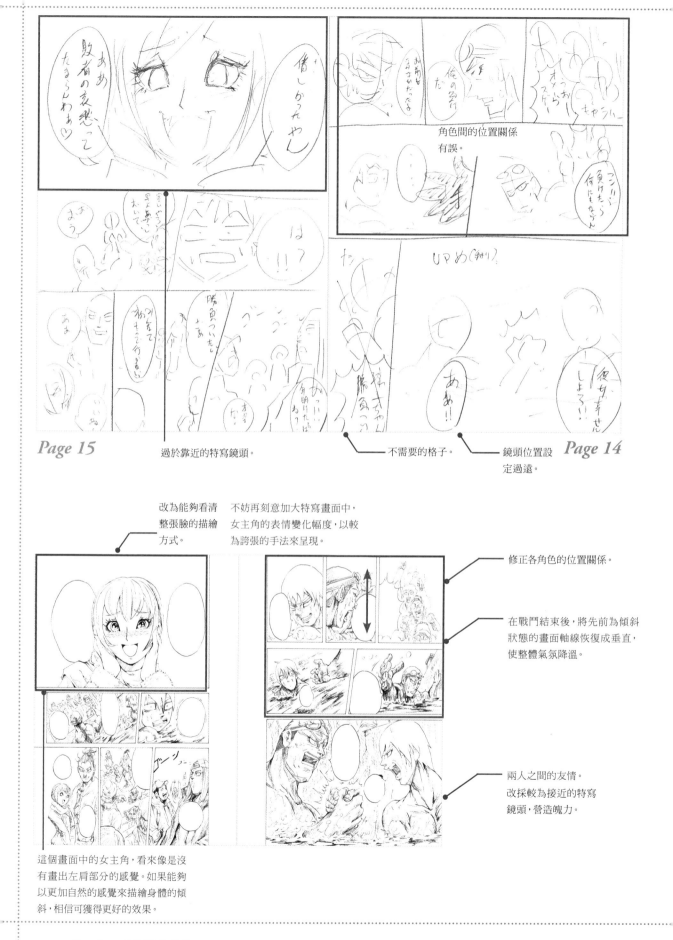

Page 15

過於靠近的特寫鏡頭。

角色間的位置關係有誤。

不需要的格子。

鏡頭位置設定過遠。

Page 14

改為能夠看清整張臉的描繪方式。

不妨再刻意加大特寫畫面中，女主角的表情變化幅度，以較為誇張的手法來呈現。

修正各角色的位置關係。

在戰鬥結束後，將先前為傾斜狀態的畫面軸線恢復成垂直，使整體氣氛降溫。

兩人之間的友情。改採較為接近的特寫鏡頭，營造魄力。

這個畫面中的女主角，看來像是沒有畫出左肩部分的感覺。如果能夠以更加自然的感覺來描繪身體的傾斜，相信可獲得更好的效果。

設法給故事一
個結局。

Page 16

● 草稿短評

從這篇草稿中，可以明確地感受到作者
「想要描繪有著結實肌肉男性！」之企
圖心。

如游泳池的水面、圍觀群眾等，對於這
些需要耗費較多時間、精力處理的部
分，作者並沒有以「因為從來沒畫過、
似乎很不好畫」之類，屬於創作者自身
問題的理由逃避，反而以「如果能在這
裡畫出這個畫面，一定可以讓作品變得
更有趣！」的信念挑戰，這是值得嘉許
之處。

藉由表情的劇烈變
化，使讀者也感受到
主角受到的震撼。

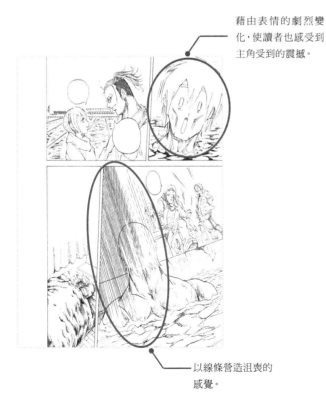

以線條營造沮喪的
感覺。

● 墨線稿短評

包括「某些較小格子的內容也有所變
更」、「將草稿中過於常見的運鏡角
度，改為能夠發揮自身設計能力的角
度」等，若是將草稿與墨線稿相比，可
以看出作者對不少細節部分進行了調
整、修正。

從這些地方可以看出，作者在創作過程
中必定經常檢視故事內容，並且時時抱
著「不讓讀者感到困惑，在自然而然的
發展中帶出有趣故事」的想法。

能夠兼顧「作者的熱情」、「體貼讀者
的心意」，直到完成為止都可以在「大
膽嘗試」及「細心處理」之間保持平
衡，這是非常不錯的優點。

Point：開場要選擇容易理解且能夠留下印象的畫面！

在第1頁中，即使不看台詞，也可以理解這是「某個可愛女孩出現，兩名男孩同時喜歡上對方」的場面。若是再細看台詞，將可更清楚得知畫面中的女孩是轉學生、喜歡上這個轉學生的兩名男孩是她的同班同學等資訊。雖然這樣的開場相當常見，不過漫畫並不需要每一頁都是嶄新的內容。開場是為了幫助讀者理解「這篇漫畫的世界中發生了什麼事」，也就是用來明確點出故事中5W1H的部分。

Point：善加運用回想

在故事內時間較短的作品中，運用回想場面的技巧是關鍵所在。巧妙地運用於故事內的「現在」之前所發生的事件（背景故事）吧。

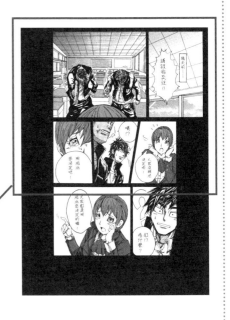

Point：帶出跨頁所需的構築能力

　　針對已完成的故事進行分配、分割畫格的工作時，若是不夠用心，往往會使草稿變得十分單調。在漫畫中需要掌握故事緩急，而最容易讓讀者理解緩急的表現手法就是跨頁。不過，想導入跨頁時需要相對應的構築能力。此外，即使有點勉強，也要設法擠出跨頁所需的空間，不能只靠偶然剩下的空間來解決。

Point：將大格子留給特寫

　　要表現角色的感情時，讓對象在大格子中展現笑容或流下淚水會是效果最好的方法。前面為何會強調「在短篇漫畫中要刪掉無謂的畫格」，其實正是因為要藉此創造出足以放入大格子的空間之故。使用大格子的理由則是為了要博得讀者的認同。因為短篇漫畫中無法累積插曲，所以幾乎所有畫格都必須放入投入全副心力繪製的內容才可以。

結果報告　第一次的自行投稿

記錄：柳澤康介
（16頁漫畫《泳者之戰》作者）

　　在各位師長的建議、指導之下，我順利完成了自己的第1部漫畫作品。

　　為了希望知道自己的作品水準大概達到什麼地步，我試著以這部作品前往各出版社投稿。

　　投稿對象是以暢銷青年漫畫雜誌為主的6本雜誌。雖然在前往第1本雜誌的編輯部時還相當緊張，但之後就變得比較習慣，開始能夠冷靜傾聽編輯們提出的寶貴意見了。

　　雖然每位編輯提出的建議多少存有個人差異，但其中仍有共通之處。

○　受到讚賞的重點	○　遭到指正的重點
・角色的動作刻畫相當細膩。 ・除夕夜在室外游泳池進行游泳比賽的點子、構想，十分有趣。 ・能夠適時運用大畫格來表現。 ・看得出在水的質感方面下過苦功，頗具魄力。 ・確實從讀者的立場來描繪。 ・雖是首部作品，但需要用心的地方都沒有偷工減料，值得讚賞。 ・巧妙地以16頁篇幅進行了完整的鋪陳。 ・就漫畫而言，能夠讓讀者感到有趣。	・角色較為缺乏特色。 ・空間演出（畫面中的資訊量）若是能再增加一些會更好。 ・相對於優秀的畫工，故事內容稍嫌空泛。 ・原稿中大畫格過多，導致難以閱讀。 ・沒有確實表現出不同觀眾的表情。

　　此外，有不少人都提到「只要多畫幾部作品就會逐漸習慣，盡量多畫吧」的意見。

　　另有數位屬於不同雜誌的編輯表示，對於我的下一部作品，願意從草稿階段就開始提供建議。

　　這部作品可說仍是基於我本身的創作靈感、設計經驗範圍之內所完成的漫畫。我認為，由於「想要對讀者展現漫畫般風格畫面」的意圖過於強烈，導致沒有能夠深入發展插曲、角色，妥善處理空間演出等，這些都是需要檢討的問題（在插曲、角色方面，我覺得自己其實直到最後，都還是未能完全採納老師在事前指出的重點）。

　　在漫畫表現方面，這次的經驗讓我對於「就漫畫而言，畫只是調味料，角色和插曲才是關鍵所在」之事，有了更為深刻的體會。我認為，根據創作者對於插曲、空間演出方面的堅持程度不同，將會使故事的內涵、重量感也隨之出現非常大的差異。

　　我也感受到，純就「將自己所選出的素材加以組合、編排」這件事而言，其實不論是漫畫、插畫或設計，在本質上都有共通之處。

　　幸好這次沒有哪位編輯提出「缺乏才能」之類的意見，讓我覺得自己並未走錯方向，仍然保有想繼續嘗試的意願。

　　希望這次的問題點都能在下一部作品中獲得改善，完成更具震撼力的作品。

檢討會與今後展望

柳澤 「角色未能有更進一步的深入探索」，可說是這次最明顯的問題，6本雜誌的編輯都不約而同提到了這一點。

田中 關於這一點，我自己也需要反省。由於柳澤先生的畫技頗為優秀，所以我在看角色表的時候，就莫名地產生了角色已經得以突顯的錯覺。其實應該在那裡先暫停一下，利用角色登場資料[1]之類輔助工具，更進一步深入挖掘3名角色的特質。

柳澤 這樣一來，會不會導致作品超出16頁的篇幅？

田中 不會的。即使只有16頁，仍然可以利用角色看似不經意說出的話語，確實地展現出其特質。比如說，以這次的作品為例，在第9頁正中央，主角的對手有一句「這樣不是也很有趣嗎!!」的台詞，如果把這句話換成「面對挑戰就要坦然接受，這才是男子漢行徑吧」，多少會更能夠向讀者展現出這個角色的特質。當然，如果將頁數增加到24頁，更可以透過插曲等手法，來進一步說明主角與勁敵之間的關係。不過，這畢竟是16頁漫畫的企劃，所以最好還是要確實控制在16頁之內。

[1]
角色登場資料
>>請參考P.126

田中 這部漫畫是柳澤先生的首部作品，以處女作而言，筆者認為已經相當不錯了。漫畫並沒有簡單到任何人都能夠馬上創作出完美稿件的地步。雖然在企劃階段需要慎重考慮各項要素，不過，一旦決定要開始進行，最好就不要再抱持迷惘，一鼓作氣努力到最後。到現在為止，個人也見識過不少因過於追求原稿完美，而始終沒有完成任何作品的學員。其實，只要將作品帶到編輯部，編輯們通常都會提供許多寶貴的意見。敞開心胸接納建言，將之反映在下一部作品上就可以了。以大規模的新人獎為目標時，當然必須完成在各方面都無懈可擊的作品。然而，在達到這個境界之前，每個希望成為漫畫家的創作者，原稿其實多多少少會有某些問題存在的。

設法找出能夠表現角色信念的台詞

變更前：「這樣不是也很有趣嗎!!」

變更後：「面對挑戰就要坦然接受，這才是男子漢行徑吧!」

05 短篇漫畫基本上可分為3類

短篇漫畫的頁數，基本上都是8的倍數[1]。
16、24、32頁這3種頁數，是短篇漫畫的基本。
以下就讓我們來看看不同頁數時之特徵，及能夠表現的內容。

16 頁漫畫　可以迅速提升構築能力

16頁的量，大致上就相當於我們在漫畫雜誌上常看到的連載作品1回的份量。若是想要嘗試的目標較多時，這種程度的頁數通常不夠。某部少女漫畫雜誌刻意在投稿作品規範中明文訂出16頁之限制，這是因為當創作者必須只用16頁就說出一個完整的故事時，在思考過程中，構築故事能力自然會有相當大的進步。

「不要貪心，集中表現單一靈感」，可說是在16頁漫畫中獲得成功的關鍵。為了順利達成帶出第14、15頁的高潮場面之目的，建議您將第1頁的開場、故事中段等作品其他部分都當成是鋪陳。

對初學者來說，與其創作1部32頁的漫畫，不如選擇創作2部16頁的作品。這是因為畫2部作品的時候，不論是開場、中段或最後的高潮，都可以獲得2次練習機會之故。

16頁漫畫的構成概要

扉頁	第1頁	□
開場	第2到第5頁	□□□□
中段	第6到第13頁	□□□□□□□□
高潮	第14到第15頁	□□
結尾	第16頁	□

16頁的份量適合用來描寫單一場景、單一構想。

★1
8頁
一般認為屬於搞笑漫畫、散文式漫畫或4格漫畫之規格。適合用於想以較為有趣的方式呈現單一插曲的情況。

最後一頁
我們有時候會看到在最後一頁時，突然變得鬆散無力的作品。到了這裡，作品的完成就近在眼前了，希望您能夠堅持到最後。不過，因為故事本身應該已經在第15頁時結束，所以這時可以讓角色們的情緒放鬆一些。表現手法運用得當時，也有可能利用這一頁，使讀者們在看完作品之後，感受到清爽的餘韻。

●構成與解說

開場
開場

向讀者揭示所謂的「5W1H（何時、何地、誰、做了什麼、為什麼、怎麼做）」。希望您在開場部分中，至少要放入1張拿出全力繪製的畫，這麼做的用意，是設法藉此掌握住讀者的心。選擇能夠吸引讀者注意，較為強勢的畫面吧。

扉頁

在換算成頁數時容易忽略的部分。16、24、32頁份量的短篇漫畫之頁數，都是包含扉頁在內的數字。扉頁可以等到整部作品完成後才開始進行，這樣的做法有時會比較容易完成足以象徵整部作品的扉頁。

《泳者之戰》P.4、P.5

高潮

之前累積的努力，可說全都是為了展現這2頁的內容，以全副精神來描繪這2頁吧。在這裡導入跨頁，也是相當有效的手法。即使故事可能會因此出現一些小缺點，也不必特別在意，盡量加大格子，以大畫格來表現吧。

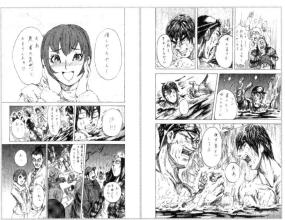

中段

有時您可能會遭遇到「完成了有趣的開場，但也因此耗盡熱情，導致故事中段失去目的」的情況。然而，如果中段過於鬆懈，最後用心安排的高潮就無法獲得充分發揮，不要放鬆，繼續往下畫吧。

《泳者之戰》P.14、P.15

24 頁漫畫 讓漫畫達人也為之讚嘆

介於16頁與32頁之間的24頁份量原稿，其實相當不容易處理。通常需要將適合用於32頁作品之構想，以較有效率的方式來劃分畫格，盡量精簡內容，這樣才有可能創作出乾淨俐落的作品。24頁漫畫同樣需要相當程度的故事構築能力，因此可能比較適合已經完成數部16頁作品、開始覺得無法盡情發揮的創作者來挑戰。在24頁漫畫中，「該怎麼做才能讓這部漫畫變得更有趣？[1]」之類想法，也將變得更具重要性。在建立企劃的階段請注意到這一點。

★1
為故事增添趣味性
>>請參考P.116

24頁漫畫的構成概要

扉頁	第1頁	
開場	第2到第5頁	
中段	第6到第15頁	
後段	第16到第21頁	
高潮	第22到第23頁	
結尾	第24頁	

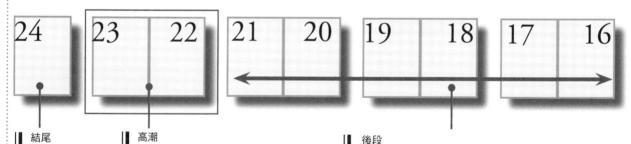

結尾
若是加入「在事件後幾天或幾年」之類後記風格的表現，可以使故事的讀後感變得更好。

高潮
在高潮場面中要強調主角的感情。這時不妨利用鏡子，比較筆下角色與自己的表情。以主角流下淚水的場面為例，希望您也能夠設法實際讓自己落淚。創作者編繪時的心情必然能夠反映在原稿之上。

後段
在後段中，能否有效運用大畫格表現，是需要注意的重點所在。到了這個階段，相信各位的主角應該也都已經成功抓住了讀者的心，接著就只剩下「要如何以大畫格呈現主角感情」的問題了。盡量削減說明用畫格所佔篇幅，藉此空出足以容納關鍵所在大畫格的空間吧。

24頁漫畫要注意內容精簡，
只保留必要的場面。

《MY WAY》／高橋 優

●構成與解說

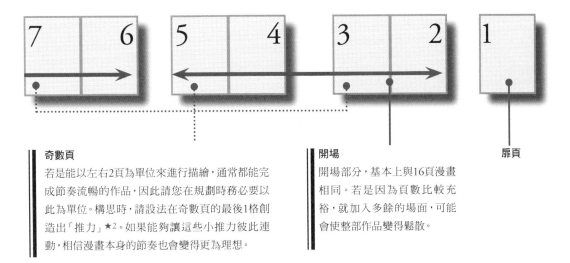

奇數頁

若是能以左右2頁為單位來進行描繪，通常都能完成節奏流暢的作品，因此請您在規劃時務必要以此為單位。構思時，請設法在奇數頁的最後1格創造出「推力」★2。如果能夠讓這些小推力彼此連動，相信漫畫本身的節奏也會變得更為理想。

開場

開場部分，基本上與16頁漫畫相同。若是因為頁數比較充裕，就加入多餘的場面，可能會使整部作品變得鬆散。

扉頁

★2
何謂「推力」？
>>請參考 P.154

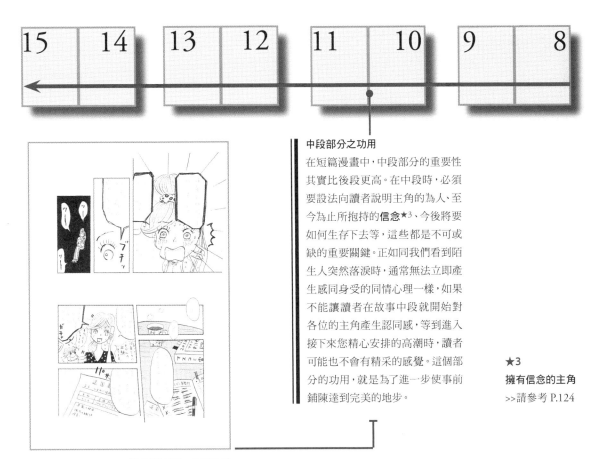

中段部分之功用

在短篇漫畫中，中段部分的重要性其實比後段更高。在中段時，必須要設法向讀者說明主角的為人、至今為止所抱持的信念★3、今後將要如何生存下去等，這些都是不可或缺的重要關鍵。正如同我們看到陌生人突然落淚時，通常無法立即產生感同身受的同情心理一樣，如果不能讓讀者在故事中段就開始對各位的主角產生認同感，等到進入接下來您精心安排的高潮時，讀者可能也不會有精采的感覺。這個部分的功用，就是為了進一步使事前鋪陳達到完美的地步。

★3
擁有信念的主角
>>請參考 P.124

《MY WAY》／高橋 優

32 頁漫畫　短篇漫畫的王道

　　想完成1部32頁的作品，需要相當程度的毅力。運筆如飛的人，可能也需要2個月左右的時間才能完成，作畫步調較慢的人，則更是可能得用到超過半年的時間。

　　有32頁可供運用時，不但可以從開場部分就開始進行鋪陳，也可以在主角初次登場時多加入一些內容，讓讀者更能夠將感情投射到主角身上。除此之外，在作品中也可以有比較多的餘裕，來安插高潮場面中需要用到的伏筆。

　　在32頁漫畫中，深入探索角色特質是相當重要的。建議您多花些時間來創作角色。

32頁
是短篇漫畫
的王道！

32頁漫畫的構成概要

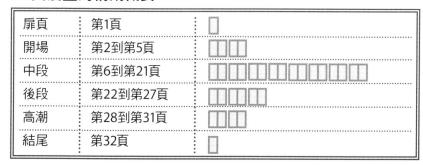

扉頁	第1頁
開場	第2到第5頁
中段	第6到第21頁
後段	第22到第27頁
高潮	第28到第31頁
結尾	第32頁

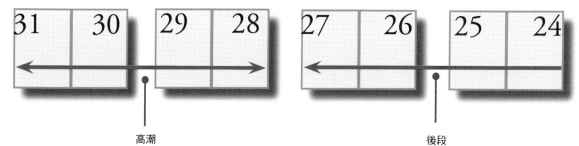

高潮　　　　　　　　　　　　　　　　　後段

加入作者的親身體驗
有32頁可供運用時，高潮場面通常都能夠使讀者受到感動。將作者的心情加諸於主角的信念之上，向讀者展現出使盡渾身解數的場面吧。

《Over The Full Moon》／MIZUMO

結尾
個人認為，32頁時的結尾，應該要能讓創作者本人也為之感動。為了能夠與讀者一同分享這樣的心情，希望您畫出主角最棒的表情。

●構成與解說

開場要以畫面來吸引讀者★2

比較熟悉漫畫的讀者，往往憑著「用於開場的插曲類型」、「以何種分格手法來表現插曲內容」等要素，就能大致掌握作者的實力。對於我們這些希望能夠獲得讀者「這部作品真不錯！」評價的創作者而言，開場可說是需要多加注意的部分。

5W1H

雖說開場通常是用來向讀者介紹作品世界中5W1H的部分，不過仍須慎重選擇能夠引起讀者興趣的5W1H★1。

開場

扉頁

★1
想出點子的方法
>>請參考 P.64

★2
開場要以畫面來吸引讀者
>>請參考 P.110

在中段加入有趣要素

只有高潮場面精采的作品，將會變成「經過漫長鋪陳後才開始變得有趣」的漫畫。在此建議您盡可能在故事中段多加入幾個有趣的插曲。就算發生因為加入太多點子，而使故事無法順利收場的情況，仍然可說是雖敗猶榮的結果。我們畢竟是娛樂提供者，至少要在每2頁中就放入1個有趣的點子，藉此讓讀者充分享受到樂趣。

《OverTheFullMoon》／MIZUMO

06 將短篇漫畫當成「企劃案」來思考

自己即將開始描繪的漫畫有哪些賣點、其優勢在何處、具備哪些嶄新的部分……若是創作者能夠在製作大綱的階段，就將這些問題納入考量，則完成的漫畫就會是「經過深思熟慮」的作品。我們可以從這裡看出，實際上，這樣的思考過程與一般公司在推出新商品之前，通常都會舉行的「該如何推銷這個商品？」之企劃銷售案討論，有異曲同工之妙。

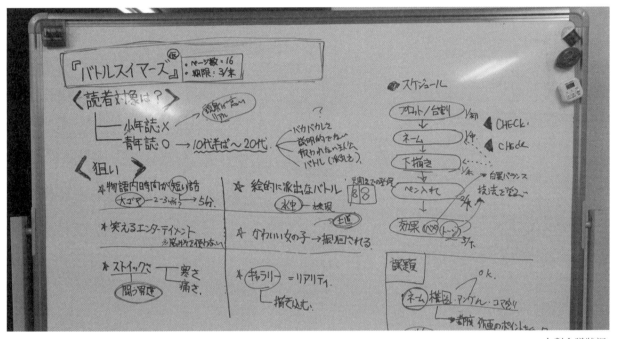

企劃會議狀況

有趣／無趣的漫畫之間，究竟有什麼差異？

漫畫是娛樂作品中的王者

近年來，許多由長篇漫畫改編而成的電視劇先後推出，大多頗受歡迎。之所以會出現這樣的狀況，其實正是因為長篇漫畫的「企劃力[★]」，遠勝其他範疇的娛樂作品之故。

當職業漫畫家要在商業漫畫雜誌上推出新的連載作品時，相關企劃案必須先在編輯部內的編輯會議中獲得認可。為了達成這個目標，漫畫家往往需要與責任編輯進行數十次討論，一再尋找新靈感、進行修改，直到能讓編輯說出「這個構想似乎會很有趣」之類話語為止。只有在編輯會議中贏得連載機會的漫畫家，才能實際開始連載作品。雖然我們只能看到新的漫畫一本接一本不斷推出，不過，每本漫畫的背後都有著漫畫家們無止盡的努力存在。這些漫畫的誕生經過，與一般公司企劃、推

出新商品的過程，其實沒有任何差異。您不妨將短篇漫畫視為一種「有頁數限制」的商品企劃案。

有志成為漫畫家的人與企劃

　　已經身為職業漫畫家與職業編輯的人，仍然必須費盡心思建立企劃案，各位在編繪短篇漫畫時，可曾同樣竭盡心力將自己的作品當成企劃案來思考？相信絕大多數人還不曾有過全心投入鑽研的經驗。這是因為各位在創作漫畫時，不需要獲得任何人的允許，可以隨心所欲進行的關係。這樣的狀況猛一看似乎相當美好，然而仔細想想就可以發現，這同時也具有非常高的危險性。就個人看來，有志成為漫畫家的人，其幸福與不幸的要素，其實都和這點有關。

★1
何謂「企劃」？
所謂的「企劃」，指的是為推行、實行新事項而建立之計劃。舉例來說，當某間公司希望開發出能在市面上熱賣的新飲料時，商品開發團隊首先要做的工作是，① 針對市場、客戶需求、公司本身狀況、其他公司動向等要素進行分析、調查。② 接著開始鎖定客群（類型、對象年齡層／性別等），思考這項商品獨特的「賣點」。最後是，③ 建立包括口味、名稱、包裝等商品規格，以及價格、流通、促銷方法等在內的，能夠吸引客人購買的商業策略。
新商品開發的企劃案流程大致如同上面的介紹。公司執行以上步驟時的精度愈高，該公司所擁有的「企劃力」可說就愈強。
短篇漫畫的企劃也同樣對應上述步驟①～③的內容。① 首先要掌握自己想畫的內容、讀者希望看到的內容，以及相關限制條件（頁數、時間）。② 接著要設定好作品的對象、「賣點」及主旨。③ 最後則是提出作品的構想，整理出大致設定、大綱等。

從企劃案開始進行，到商品實際為消費者購入為止的簡單流程

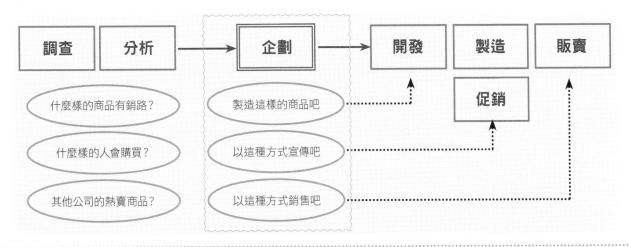

有志成為漫畫家者的幸福要素

　　有志成為漫畫家之人，只要手邊有紙和筆，不論是要在作品中炸掉法拉利跑車，或者是讓超豪華的飛船飛上天，都不需要考慮經費問題。另外，就算要讓2個大明星[1]同台演出，也一樣不需要花上半毛錢。

　　然而，如果各位是電影導演，情況可能就不是如此了。考慮到預算有限的問題，炸掉昂貴的法拉利多半難以說服出資者同意，必須完全仰賴CG特效拍攝的飛船起飛場景，勢必也需要花上一大筆錢。另外，想要讓2名大牌演員同台的話，不但所需片酬會相對變多，雙方檔期能否配合也是頗為棘手的問題。就這方面而言，以職業漫畫家為目標的人，完全不需要考慮到以上種種問題，因此是非常幸福的。

有志成為漫畫家者的不幸要素

　　那麼，不幸的要素又是什麼呢？

　　即使不是很有趣的企劃，一旦自己決定要開始進行，很可能就會實際化為作品——不幸之處就在於此。

　　同樣以電影來比喻的話，當電影製作人腦中浮現某個構想時，為了使這個構想變得更為有趣，製作人必然需要先與劇本作家進行多次會議。在這之後，還要帶著經過討論、修改的劇本，在贊助者、電影公司、導演、演員之間來回奔走。在這樣的過程中，企劃案必須要能讓其他人產生興趣（或者至少要讓人認為它可能會變得有趣），否則作品就無法順利開始進行拍攝。另外，企劃案本身也會在這些過程中不斷獲得更新。

★1

如果是漫畫的話……
即使想讓木村拓哉和強尼戴普同台，也不是不可能的事。當然，這時也需要搭配上能讓兩人都有所發揮的劇本才可以。

有志成為漫畫家者的幸福之處
在漫畫的世界中，即使是這樣奇形怪狀的飛船，也能自由地飛翔。
《Over The Full Moon》／MIZUMO

在企劃階段與他人討論的效果

我們必須採取較以往更為嚴謹許多的態度，來對待自己的作品。

在此推薦您一個方法，那就是先將自己想畫的作品（企劃）濃縮成一小段短文，然後試著和朋友或家人進行討論。

如果和幾個人聊過之後，都無法獲得「聽起來很有趣！」、「完成之後一定要讓我看喔！」之類的回應時，這樣的構想通常不適合畫成作品。

另外，即使周遭親朋好友都提出否定的意見，也絕對不要產生「那些人都不懂漫畫」的心態。有趣漫畫的絕對必要條件之一，正是「**容易理解**」[2]。對於周遭的外行人，只憑口頭進行簡單說明就能讓對方理解有趣之處——像這樣「容易理解」的企劃，才比較有機會化成真正具有魅力的作品。

在各位建立企劃案之後，接下來至少需要耗費幾個月的時間將之畫成原稿。然而，令人遺憾的是，在企劃階段就沒辦法吸引人的作品，無論後面投入多少心思仔細作畫，仍然不可能使之變得有趣。

★2
容易理解
《七龍珠》之類大受歡迎的作品，其實都有其容易理解的特色。

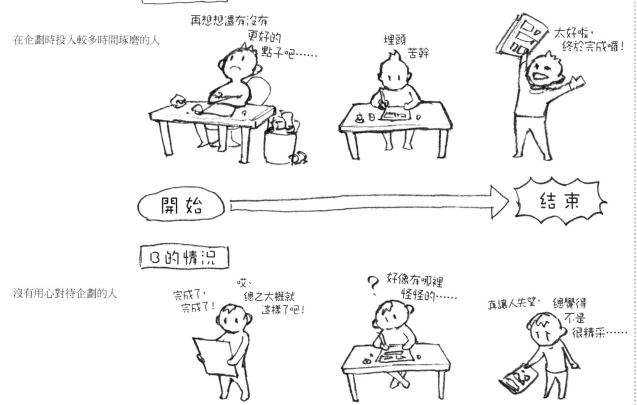

開始時的些微差距，到最後將會造成非常大的影響。

這樣的企劃無法吸引人

　　雖然在第2章中還會正式介紹創造設定、激發點子的方法，但還是要記住「由於短篇漫畫必須以較少的頁數讓讀者感到有趣，因此其實需要比長篇漫畫更出色的企劃力」之事。

　　到現在為止，筆者已經閱讀過無數「不有趣」的短篇漫畫企劃，若是大致將這些企劃案進行分類的話，可以分為以下3大類。

1. 曾經看過的故事
　採用相當常見的故事設定，且其中也無法找出有趣或嶄新之處的情況。

2. 複雜
　設定過於複雜，不可能在32頁內將之徹底表現出來的情況。

3. 缺乏深度
　不是「○○變得如何的故事」，單純就只是「○○的故事」之情況。

Case 1：曾經看過的故事

　　採用相當常見的故事設定，且其中也無法找出有趣或嶄新之處的情況[★1]。

★1
「曾經看過的故事」之範例
「主角是人類與魔人的混血兒，左右眼瞳孔的顏色不一樣。」
「買到了能夠將任何寫下來的願望化為現實的筆。」
「主角其實早已死亡，只是自己沒有察覺。」
「一邊眼睛是○○，能夠使用特殊能力。」

⇨ 當然，即使採用這類設定，只要能夠加入比它們更有趣的點子，仍然可以創造出足以吸引人的作品。不過，若是過去已有大量類似設定存在時，讀者的評價標準也會相對地變得更為嚴苛，希望您能事先做好心理準備。

Case 2：複雜

設定過於複雜，不可能在32頁內將之徹底表現出來的情況★2。

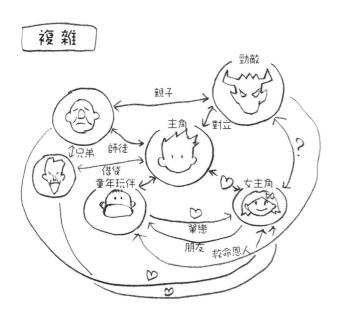

Case 3：缺乏深度

不是「○○變得如何的故事」，單純就只是「○○的故事」之情況。本來應該可以逐漸加入故事之中的各種有趣、迷人要素，結果卻因為創作者在這方面不夠用心，使得這些要素淪為單純的設定★3。

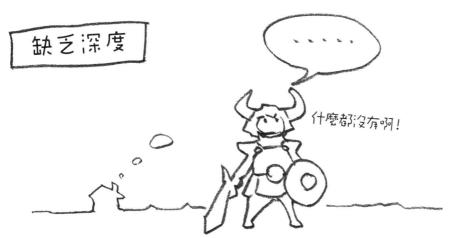

建立漫畫的「企劃」之後，希望您能將之改寫成短文，試著與其他人談論看看。等到確定企劃有可能成為具魅力的作品後，接著再設法依照原定構想將之畫成原稿吧。

★2
「複雜」的範例
身為陰陽師的主角，能夠自由控制式神十二神將，同時天皇也寄予非常深厚的信賴。然而，主角最強的對手也即將誕生。其實主角在前世時是秦始皇軍隊中的一名能幹武將，當年以密告手段使主角蒙上不白之冤的宦官趙高之魂，如今又將以名門後代身分，在大和之地重生。

★3
「缺乏深度」的範例
主角是天下第一的名弓箭手，不論是天空中的飛鳥或地上的猛獸，同樣都能輕而易舉將之射殺。某一天，某個神秘美女來到主角所居住的地方……。

❖HIRATA'S COLUMN - 1
對於角色的特徵也同樣以短文來敘述

「設法以短文說明自己接下來要畫的內容」，這樣的作法並非只適用於故事方面。若是角色也具備這種能夠簡短介紹的特徵，將會更容易博得他人理解。

有具體當成參考對象的角色時，即使一時想不起來該角色的名字或登場作品名稱，仍然可以利用「那個頭髮看起來像是會刺人的男生……」之類敘述，來幫助記憶。另外，角色簡介也有助於讓對方了解您希望傳達的意圖。

在描繪角色時，我個人會採用以下的步驟來進行。

① 不立即開始作畫，
　 而是先將角色的特徵化為文字。
② 根據①的內容開始作畫。

此時的重點在於，設法將角色的特徵、目標等化為實際的文字。

創作角色時，最好不要在漫無頭緒的曖昧狀態下就開始動筆，先將之化為文字以確定構想走向，這樣會比較容易描繪。另外，這樣一來，在畫好之後要變更或修正也比較容易。

在進行遊戲角色的設計工作時，對於圖畫的倚重程度，其實比漫畫更為深刻。

對象為漫畫時，角色特徵還可以依靠台詞之類手段來補足，但遊戲則往往必須要只憑外表，就能夠區分出不同的角色。遊戲角色設計者，通常都擁有不少有助於達成這個目標的技巧及相關知識。

BEFORE

沒有特徵的角色
填補背景空白時，描繪如普通市民或路人之類的角色，這樣的設計將可派上用場。

試著將特徵化為文字

接下來要將左頁中「沒有特徵的角色」，變成「能夠表現構想的角色」。以下就是把即將開始創作的角色之特徵，化為文字後的結果。

① 充滿朝氣（好勝心相當強）
② 小個子
③ 格鬥家
④ 高額頭

上述內容就是接下來要描繪的角色之大致設計方向。

在作畫過程中，請隨時確認畫中角色是否確實表現出了以上所列的要素（如好勝心強→表情、眼神、髮型等）。創作者本人當然知道自己筆下的角色是什麼樣的人物，但初次見識到的讀者並不具備這樣的認知。某些時候，自己認為或許已經有點過於強調特徵的表現法，反而可能只是剛好的程度而已。

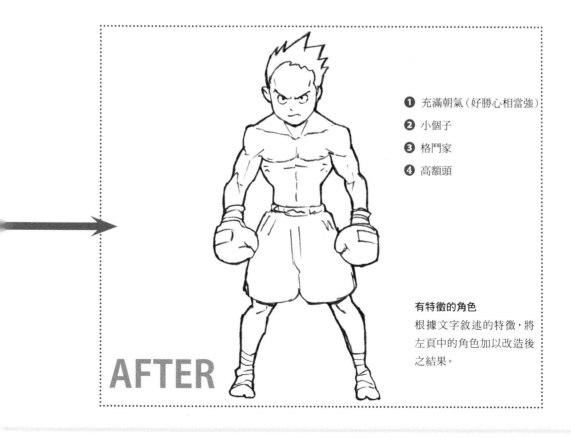

❶ 充滿朝氣（好勝心相當強）
❷ 小個子
❸ 格鬥家
❹ 高額頭

有特徵的角色
根據文字敘述的特徵，將左頁中的角色加以改造後之結果。

AFTER

在編繪短篇漫畫時有幫助的2個技巧

1. 隱藏5W1H中的任一項

　　短篇漫畫設定之基本原則，就在於定出「5W1H（何時、何地、誰、做了什麼、為什麼、怎麼做）」。不過，刻意不告知讀者這6個要素中的某一個，將之當成「拉力」[★1]運用，等進入故事後半才將之揭曉，這也是可以考慮的處理手法。舉例來說，像是隱藏主角的真實身分（擁有什麼樣的過去）、主角採取的意外行動之理由、故事舞台所在的時代、故事發生的地點等。

　　由於過程中需要揭開先前隱瞞的事物，若是能夠善加運用的話，有可能使故事發展凌駕於讀者的預料之上，創造出意外性。

　　在創造「其實主角是……」之類秘密設定時，初學者往往很容易就會選擇較為灰暗、沉重的走向。不過，在創作故事方面，相較於明朗輕鬆的要素，沉重灰暗的要素會更難將之昇華為具有娛樂性的結果，請務必注意這一點。

★1
拉力
>>請參考 P.154

2. 撰寫「假設」類文章

　　「假如……」類型的文章寫作，原本是為了能夠順利創作出逼真插曲時常見的訓練方法。首先要創造出有著「假如○○是○○的話」之類虛擬設定的世界，接著將自己當成該世界的居民，開始編寫能夠兼顧設定及真實性的敘事文章。

　　舉例來說，在某次上課時就曾經出現過「雖然構成現代日本家族的基準原則是血緣關係，但若是這樣的概念消失，孩子可以自由選擇雙親，父母也能夠選擇小孩，形成彼此之間以契約方式構成家族的世界時……」這樣的題目。

　　挑戰這種「假設」類型的文章，對於創作漫畫設定將會是非常理想的思考訓練菜單。

- 「假如世上一切事物的基準都變成『愈大愈高貴』的話。」
- 「假如決鬥行為獲得社會認可的話。」
- 「假如高中年齡的學生都被賦予『至少需要談一次戀愛』之義務的話。」
- 「假如全世界都不再將『一對一交往』之事，視為談戀愛時的大前提，變成可以堂而皇之同時與多數人交往的話。」
- 「假如一切事物都變成以粉紅色系為基調的話。」

　　思考諸如此類「假設」型文章的題目時，往往可以想到能夠直接當成短篇漫畫設定或主題運用的點子。

　　雖然現行的商業漫畫有愈來愈注重真實性的傾向，不過，像這樣在設定階段時，就大幅加入虛構要素所創作而成的故事，或許有機會再次挖掘出，已經逐漸在現代漫畫中消失的迷人魅力也說不定。

第2章

整理點子、創造設定

01 再也不會為了缺乏靈感而煩惱

為了能夠創造出有趣的短篇漫畫故事，從進行相關設定的階段開始，以至於故事中的細部發展等，勢必需要許多大大小小的好點子。在創作故事的過程中苦於找不出靈感，只能與攤開在桌上的空白筆記本大眼瞪小眼……不知各位可曾有過類似的經驗？

盡量多想一些點子

娛樂類型作品不需要過於嶄新的點子

或許有些讀者會認為，所謂的「好點子」，就是從古至今都還不曾有人想到過的嶄新創意。然而，過於創新的點子，往往也代表較不容易為讀者所理解，對娛樂類型作品而言，其實並不算是完全有利無害的選擇。那麼，真正的「好點子」究竟是什麼？

① 「雖然不是自己想到的，但非常容易理解的點子」[1]
當各位在閱讀有趣的漫畫時，是否曾經產生過「真羨慕能夠想出這個點子的作者」、「我也希望自己能夠想到這樣的點子」之類心態？

② 「能夠讓人在看過之後大感意外的點子」[2]
同樣是閱讀有趣漫畫的情況，不知您可曾有過「啊、這個點子其實我也想到過」、「被對方搶先用掉了！」等等想法？

雖然這樣的想法看來相當單純，不過，在娛樂類型作品中，能夠經常汲取到這類想法的創作者，將會擁有源源不絕的靈感。

[1] 《創意會議》（アイデア会議）（暫譯）／加藤昌治著（大和書房）P.20

[2] 《企劃的教科書》（企画の教科書）（暫譯）／越智真人企劃、創作企劃教科書團隊編著（NHK出版）P.73～77

從這2個角度來重新檢視自己的點子吧！

自己想不到的點子

　　以最近相當受歡迎的漫畫《聖哥傳》為例，這部作品採用「耶穌與佛陀在立川市某公寓過著同居生活」的設定。但是，其實這個設定也不過是將「耶穌」、「佛陀」、「立川市的公寓」等眾所皆知的3個要素組合而成的結果。過去從來沒有人將這3個要素組合在一起，不過，實際組合起來之後，就變成非常有趣的設定。這個例子可說就是本章節中提到的「好點子」之代表性範例。

能讓人大感意外的點子

★3
《麻辣教師GTO》／藤澤亨
在1997年到2002年間，於講談社旗下漫畫雜誌《週刊少年Magazine》上連載之作品。

　　除此之外，像是《麻辣教師GTO》[3] 第5話、第6話的內容，即使在整個漫畫界中也稱得上是數一數二的精采故事。教師努力試著開啟學生緊閉心扉的故事，不只限於漫畫範疇，在校園、教師類型的電視劇、電影中也都相當常見。主角鬼塚英吉也碰上了同樣的狀況，這時，作者需要的點子是「如何讓鬼塚敲開對方心門的方法」。在《麻辣教師GTO》的故事中，面對一名因為家裡變得有錢，而使家人內心之間產生隔閡的女學生，鬼塚以上半身赤裸、手拿大鐵槌的姿態出現後，無視於大為震驚的女學生及其家人，逕自以鐵槌砸毀了對方住家的牆壁。這樣的行動也順利開啟了女學生封閉的心扉。除了鬼塚之外，筆者不曾聽說過還有其他以如此誇張手段開啟學生心扉的教師。

　　要在短時間內，就醞釀出像上述2個範例一樣極為出色的點子，或許是個相當困難的目標。那麼，具體來說，到底應該怎麼做，才可以想到能夠徹底出人意料之外的好點子？

　　在本書接下來的篇幅中，將為您介紹3個方法。

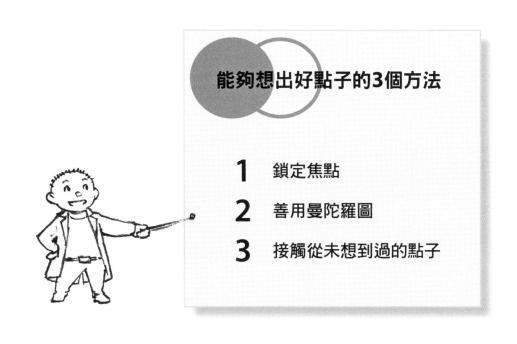

能夠想出好點子的3個方法

1　鎖定焦點

2　善用曼陀羅圖

3　接觸從未想到過的點子

即使在桌上攤開空白的筆記本，腦海中仍然沒有任何靈感，等到猛然回過神時，發現自己正不自覺地用手指將橡皮擦屑揉成球狀，或者是在筆記本角落塗鴉等……相信各位應該都有過類似的經驗吧。

若是您注意到某人在做著類似的事情時，我們不妨認定對方的思緒正處於「沒有對準焦距」的狀態。

發現手中的相機或望遠鏡沒有對準焦距時，您會怎麼做？

設法養成限制思考範圍的習慣……尋找點子的過程

在此，讓我們假設身為漫畫初學者的A，單純抱著「希望能畫出有趣故事」的心態而翻開了筆記本。接下來，相信A很快就會因為不知道該從哪裡著手，而暫時陷入不知所措的狀態吧。這是因為，所謂「有趣的故事」在這世上可說存在無限多個，對象範圍太過虛無飄渺，不容易集中精神思考之故。[1]

1.對構想設下限制

舉例來說，倘若這時有某人出現，說出「來畫校園類型的漫畫吧」之類，則思考範圍頓時就會縮小許多。

話雖如此，但這樣的範圍還是太大，難以集中精神尋找目標。

假設這時又有人出現，提出了「來畫校園類型戀愛故事吧」的意見。如果是校園類型的戀愛故事，則故事中至少要有一對男女登場——到了這個地步，作品的輪廓可說已經微微浮現出來了。

2.具體地縮小範圍

在這之後，A可以開始決定主角與女主角的角色特質，也可以試著思考，成為這段戀愛故事開始契機的事件。除此之外，A甚至也可能會從高潮場面開始進行構思。

在這裡，讓我們試著來思考成為故事開始契機的事件好了。

★1
沒有對準焦距

當各位在思考漫畫的故事或設定時，或許還不至於陷入如此漫無頭緒的狀態吧。不過，碰上完全想不出任何點子的時候，其實大家都會變成這樣，只是程度輕重的差別而已。

「成為故事開始契機的事件」似乎還是有點空泛，讓我們更進一步將之限定為「促使兩人戀情萌芽的事件」好了。

然而，這種程度的限制其實仍然不夠徹底，不容易就此想出具體的點子。以下就讓我們針對「促使兩人戀情萌芽的事件」，繼續追加限制吧。

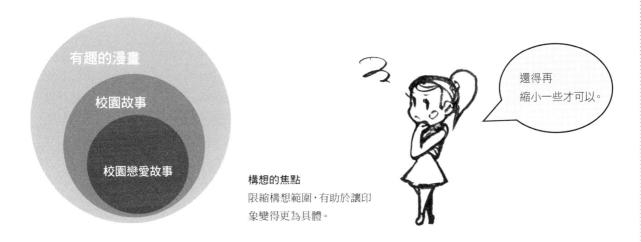

還得再縮小一些才可以。

構想的焦點
限縮構想範圍，有助於讓印象變得更為具體。

3.更進一步限制地點看看

比如說，對地點施加限制也是不錯的辦法。讓我們來回想一下校園中通常會有哪些場所存在吧。

教室、鞋櫃、體育館、游泳池、操場、音樂教室、理化教室、烹飪教室、廚房、美術教室、走廊、教職員室、陽台、樓梯、洗手間⋯⋯。

其實上述每個地點都能夠創作出雙方開始相戀的插曲，不過，這時最重要的是「在其中選出一處地點」。

在此就假設是「陽台」好了，雙方的戀曲是從陽台開始的。

從「兩人開始相戀的地點是陽台」之假設出發，各位能夠想到什麼樣足以構成契機的事件呢？

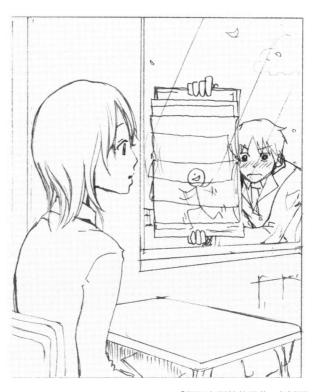

「從陽台開始的戀曲」之插圖

4.限定地點後所展開的故事之範例

筆者的想法如下。

> 主角千尋是個十分平凡的高中二年級學生，不過內心中仍然潛藏著「想談一場宛如少女漫畫般的戀愛」之想法。某一天，在上著無聊的古文課時，千尋無意間看向窗外，發現陽台上站著一名男學生，對方正以欲言又止的眼神看著她所在的方向。千尋往左右看，發現只有她注意到那名男學生。找我嗎？──千尋指了指自己。男學生大力點頭，隨即拿起手中像是素描簿的物品，朝著千尋開始翻動。原來那是翻頁式動畫。雖然內容並不怎麼有趣，但千尋還是差點笑出來。拼命忍住笑聲後，少女再次望向窗外，在素描簿的最後一頁中寫著「千尋笑起來的樣子實在太迷人了!!」的字樣。看到對方露出笑容，男學生跟著就露出似乎相當不好意思的表情，快步離開了陽台。

上面的構想是否有趣，這是接下來需要仔細思考的問題。不過，正是因為將地點限制在「陽台」，順利找到焦點，所以才能想出這樣的點子。如果只是攤開空白筆記本思考，即使想破頭，多半也還是無法完成這樣的構想吧。

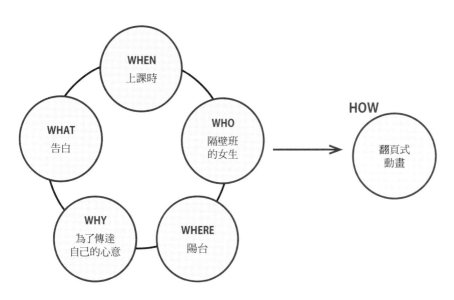

激發靈感的過程範例
藉由限定5W1H中其他要素的方法，構築能夠引出HOW的思考線路。

限定思考範圍，建設思考線路

　　以上介紹的就是「藉由限定思考範圍激發出靈感」的方法，也有人將之稱為「建設思考線路」。這可以說是將原本只以「點」來思考的心態，改為以「線」來運作。

　　倘若「陽台」的限制還不足以讓您產生靈感，可以考慮再加上時間、季節、所使用的物品[*1]等其他限制，繼續縮小目標範圍。

　　人類的思考領域可以無限制地縮小限定範圍，在此希望您能夠抱有「追加的限制愈多，靈感就愈容易出現」的心態。

　　採用這個方法的話，至少可以幫助您脫離「攤開空白筆記本後，卻不知道該畫些什麼才好」的狀態。反過來說，陷入這種狀態時，不妨認為是自己的思考範圍中，仍存有尚未設置好限制之處，建議再次確認目前的狀況。

★1
所使用的物品
舉例來說，像是掃把、畚箕、抹布、板擦、玻璃、筆記本、鉛筆、書包、便當等。

　　持續這麼做的話，相信總有一天能夠體會到順利構築出「思考線路」的瞬間。

自用筆記本

· 為了便於確認自己每天想出了哪些點子，
　第2天早上一定要從新的頁面開始記錄點子。
· 由於只要自己看得懂就好，所以大可不必要求字跡工整，
　想不起來怎麼寫的字，也不需要刻意去查字典。
· 點子想到一半就中斷時，最好利用便利貼加上備註。

2 善用曼陀羅圖

限定思考範圍的行為，其實只是不論點子本身優劣，純粹用以將之擷取出來的技巧，並不是可以激發出「好點子」的方法。以上述方法想到的點子，在大多數情況下，通常都只是「差勁的點子」。所謂「差勁的點子」，其實就是我們早已看過許多次，任何人都能想得到，隨手可得的點子。創作漫畫用的故事時，這類差勁點子往往是導致作品變得無趣的最關鍵要素。

盡可能多提出一些點子

不要使用差勁的點子！

「對創意的敏感程度」，可說正是「職業漫畫家」與「有志成為漫畫家者」之間最大的差別。需要什麼比較有趣的創意時，絕大多數有志成為漫畫家者，都會直接選用當下首先想到的點子。令人遺憾的是，首先浮現的靈感，往往也都是差勁的點子。職業漫畫家多半不會使用這類點子，而是會盡量多提出一些構想，直到好點子出現為止。在此要注意的是，職業漫畫家並非不會想到差勁點子，只是他們知道如何取捨，不會使用粗劣的構想而已。希望各位也能設法增強自己對於創意的敏感程度。

差勁的點子也有可能變成好點子

在此以同樣屬於漫畫初學者的B為例，假設B針對「24頁的校園故事」想出了以下的設定。

「在學校地下，存在著一處不為人知的黑暗儀式用空間，反抗學生會的學生都會被送往該處審判、監禁。某天，主角得知女主角被擄到該處，於是為救出女主角而前往秘密儀式用空間。」

學校地下有秘密的黑暗儀式用空間——這個點子並不怎麼優秀，相信各位很可能都曾在其他地方看過類似的設定吧。那麼，這個點子真的完全不值得採納嗎？在下定論之前，希望您先回想一下前面對於「好點子」的定義。

所謂的「好點子」，包括「自己想不到的點子」及「能讓人大感意外的點子」。也就是說，能夠讓讀者迅速理解、感到有趣的構想就是好點子。即使是差勁的點子，有時也仍然能夠滿足「讓讀者迅速理解」

秘密的黑暗儀式空間
即使是差勁的點子，只要能夠努力改善，不輕言放棄，仍然有可能使之變成優秀的構想。

這項條件。在這個例子中，其實只是類似的切入角度在過去出現次數過多，缺乏新鮮感而已。即使是差勁的點子，若是能夠從新的角度切入、進行探索，有時仍然可以使之轉化為能夠令人驚艷的優秀構想。

利用曼陀羅圖激發靈感

　　如果利用接下來要介紹的「曼陀羅圖」★1 等輔助工具來進行跳躍式思考，往往有機會將不理想的點子轉變成堪用的構想。曼陀羅圖不只適用於漫畫家，同時也是各行各業創意高手們經常運用的絕招。

　　方法很簡單，首先要在筆記本上畫出3×3的表格，接著在正中央的方格中，填入與想探討的點子有關之問題。在此先以「位於學校地下的是什麼？」為範例。

　　完成後，從表格上方的方格開始，依序寫入想到的點子。

★1
曼陀羅圖（Mandal-Art）
由設計師今泉浩晃所開發的思考工具。
http://www.mandal-art.com

活用曼陀羅圖來激發點子

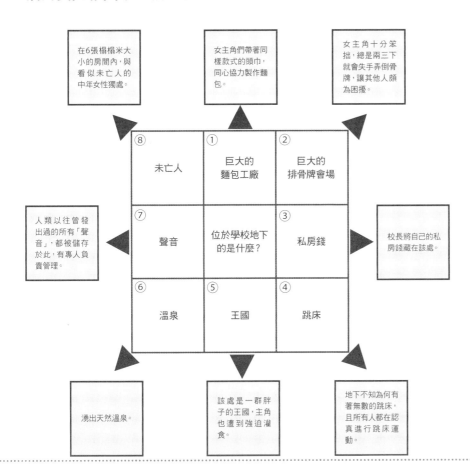

在此以幾乎是想到什麼就寫什麼的方式，設法湊出了8項「位於學校地下時會令人感到意外」的事物。

在這些項目中，筆者個人最喜歡的是「巨大麵包工廠」。想到許多可愛的女孩們在學校地下同心協力一起製作紅豆麵包、果醬麵包的情景，這樣溫馨的景象總是讓我嘴角不由得浮現笑意。

曼陀羅圖可以無限增加

即使第1格就想到了不錯的點子，還是希望您能將8個格子全都填滿。這麼一來也有助於證明自己對第1格的點子所做出的判斷並沒有錯。

若是已經將8格都填滿，但還是覺得其中似乎沒有好點子時，可以在相鄰頁面中畫出新的曼陀羅圖，再次填滿新圖中的8個格子。如果還是不行的話，請您務必抱持耐心，一再挑戰新的曼陀羅圖。有時可能會發生到第7、第8張曼陀羅圖，才會碰上非常優秀點子的情況。只要能夠堅持下去，最後一定能夠找到自己想要的點子，這就是曼陀羅圖的最大優點。

想要更進一步擴張構想的話

除此之外，曼陀羅圖也可以用來深入探索構想。以前面提到的「巨大麵包工廠」為例，如果想要更進一步深入探索的話，可以試著將「巨大麵包工廠」放在新的曼陀羅圖中央，開始尋找靈感。在此就以「女主角在那個麵包工廠裡做什麼？」的問題，試著進行深入探討。

像這樣思考下去的話，遲早會碰到自己過去從未想到過的點子。「自己過去從未想到過的點子」，您不覺得這句話相當具有魅力嗎？

在本書接下來的內容中，還會繼續介紹一些能夠獲得「自己過去從未想到過的點子」之方法。

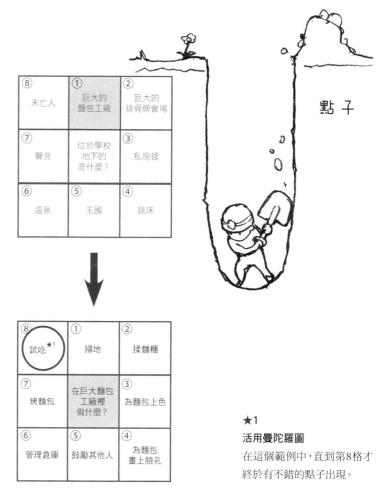

★1
活用曼陀羅圖
在這個範例中，直到第8格才終於有不錯的點子出現。

3 接觸從未想到過的點子

讓您有機會接觸自己從未想到過的點子之祕訣,其實就在於靈活思考。建議您不妨多試著從自己平時絕對不會想到的角度來思考創意。在介紹具體方法前,必須先確認一些重點。這主要是因為,如果沒有先設法突破某些藩籬,人類大腦能夠發揮的能力往往便將會受到極大侷限。

靈活運用大腦

剛開始時,其實大家的點子都不太理想

即使是那些經過一年學習後,能夠畫出有趣到讓人大為驚訝地步之作品的學員,剛開始所想到的故事,其實也和外行人沒有多少差異,都是「似曾相識」的差勁構想。這並不是因為他們沒有才能,只是因為還不懂得「如何靈活運用大腦」,或者是尚未掌握相關技術的緣故。

以「3道題目」進行思考的拉筋運動

舉例來說,有種叫做「3道題目」的創作技巧。據說各位讀者們的老前輩──常盤莊★譯註中的許多漫畫家──當時經常一到晚上就聚集在咖啡廳中,夜復一夜地挑戰各式各樣的「3道題目」創作。

方法很簡單,比如說像是以「剪刀」、「神話」、「裸族」為題,以這樣看似毫無脈絡的3個題目,創作出至少各用到以上題目1次的故事即可。

不知此刻正在閱讀本書的讀者中,是否有人剛好想到關於「剪刀」的事情呢?即使這種近乎奇蹟的狀況真的發生,相信這位讀者也多半不可能同時想到「神話」、「裸族」吧。正是因為採用了這種沒有人想得到的組合,所以,如此誕生的故事也將成為沒有人想到過的故事。

★譯註
常盤莊
50、60年代,位於東京的漫畫公寓,當時駐紮許多名影響日本漫畫發展的大師,如手塚治虫、藤子不二雄、石之森章太郎等。

3 道題目　　題目：「裸族」、「神話」、「剪刀」

發現那個信封出現在我家的信箱，已經是前天的事情了。

在那個普通白信封的正面，寫著我家的地址與內人的名字「高木千里」。在她的名字左邊另有以紅筆寫下的一行「內附招待函」字樣。

信封反面既沒有寄件人地址，也沒有郵遞區號，只寫著「裸族吼聲之友會　執行委員長　火槍初段　亞當‧耶‧羅貝斯Jr」這些字。

「裸族吼聲之友會」究竟是什麼？

這個組織跟內人之間，到底又有著什麼樣的關連？

另外，亞當‧耶‧羅貝斯Jr是何許人、這個人又為什麼要在郵件上簽名時，刻意強調自己擁有「火槍初段」的資格？

在這3天的時間內，我腦中的疑惑與妄想數量增加之快，大概堪與希臘神話中諸神創造天地的速度相提並論。

剛開始時，我多次產生「這封信件或許只是郵差送錯而已」的想法。然而，信封正面寫的確實是我家住址及內人的名字。

接下來，我也想過可能是附近小孩惡作劇之類的答案，但是，信封背面的筆跡卻又明顯出自成年人之手。

如果是平時的話，我應該早就不管三七二十一，直接拿著信去質問內人了吧。麻煩的是，我們自從一個禮拜前大吵一場之後，就陷入了冷戰狀態。

「裸族吼聲之友會」……純就這個名稱來看，莫非這是由一群喜歡赤身裸體生活、又愛發出吼叫聲的種族所組織的同好會？

不過，從結婚到現在也12年了，我認為自己應該可說是對妻子的一切都瞭若指掌，實在不覺得她有曝露狂的傾向。實際上，她應該算是個相當害羞的人，即使是全家人一起到海邊去的時候，她也往往直到最後都不太願意換上泳裝。

因此，我並不認為她會對他人的裸體抱有特別強烈的興趣。

總之，「自稱『亞當‧耶‧羅貝斯Jr』的人物，寄給內人一封與『裸族吼聲之友會』有關的招待函」，是目前我唯一能夠確定的事情。

超喜歡火槍喔！

亞當‧耶‧羅貝斯Jr

好想拆信！想拆信的念頭已經強烈到快要把我逼瘋了。但是，我也非常清楚，即使是夫妻，擅自拆開寄給對方的郵件，有可能構成侵犯隱私權的狀況（附帶一提，現在我與內人吵架的理由也正好與此有關，因為她隨便開啟了寄給我的電子郵件）。

雖然我非常清楚這一點，但還是極度希望能夠打開信封，看看放在裡面的招待函究竟是怎麼回事。

忍耐了3天之後，我的好奇心已經膨脹到了必須在上班時間蹺班，躲到「多多倫咖啡」，跟這個白色信封面面相覷兩小時的地步。現在，我正窩在自己家的廁所裡，打算要拆開信封。我知道，自己拿著剪刀的手之所以不停顫抖，多半是因為緊張感與罪惡感的影響。

裸族是什麼？火槍初段到底又是怎麼回事？？

拆開這個信封之後，所有謎團都將會真相大白。

拆開信封之後，我發現裡面放有1張信紙與2張電影票。信上寫的是：

「果然還是拆開了吧♪　果然還是忍不住拆開了吧～♪　對於之前偷看你電子郵件的事情，我道歉。不過，其實你也是一樣，發現自己老婆接到這種信的時候，你也同樣因為太過在意而打開了不是？信裡附上的是我想看的電影票，算是對於之前隨便打開你電子郵件的事情表示一點歉意。畢竟你現在也已經看到了這封信，所以，這禮拜天我們就先去看場電影，然後換你請我到哪間好吃的餐廳享受一頓晚餐，就這樣和解吧。
千里」

「爸～你在裡面吧？人家也要上洗手間啦！」

雖然聽到門外傳來女兒的聲音，但我一時之間只能癱坐在原地，動彈不得。

「3道題目」能夠一併培養構築故事能力

最重要的是，在決定出這3個題目之前，我從來沒有想過內容類似的故事。這正是「思考自己不曾想過的事情」，也就是靈活思考的秘訣所在。另外，除了創造力之外，「3道題目」也能夠一併訓練整合故事內容所需的構築能力。漫畫家角田次朗表示，「3道題目」在增強構築能力方面，能提供非常大的幫助。即使只將之當成遊戲，其實也是相當有趣的，建議您不妨與朋友一起試著挑戰看看。

02 利用創意大樓收集點子

好的點子，往往不是有需要時就可以馬上想出來的產物。
如果能夠在日常生活中養成習慣，隨時記下浮現於腦海中的好點子，等到有需要的時候就可以派得上用場了。

設法整理已經輸入、輸出的點子

運用創意大樓的方法

下面這棟大樓的各樓層中，都住著名為「點子」的居民，愈是優秀的點子，所在的樓層就愈高。這棟創意大樓的利用法，大致上可分為2種。

在日常生活中收集點子

第1種功能是，收集在平常生活中所遭遇到的，來自其他人的點子。比如說，像是出現於漫畫中的突破困境方法、電影的開場部分、電視廣告、居酒屋的獨特小菜、洗手間裡的標語等，將這些點子寫下來，接著與大樓5樓「徹底出乎意料之外」的點子相比較，這樣一來就能大致掌握「具體來說，自己認定的好點子相當於什麼程度的構想」之比較標準了。另外，差勁的點子也可以當成創作時較為具體的警惕對象，提醒自己不要採用類似的構想。

		★1

★1
大樓名稱
在此寫下這個點子群組的分類名稱。

5F	徹底出乎意料之外的點子	
4F	堪稱模範的點子	
3F	具有意外性的點子	
2F	如同預期的點子	
1F	差勁的點子	

← →
★2

★2
延伸
可以往左右自由延伸。

整理輸出的點子

第2種功能是用來記錄自己所想到的點子。在本章開始時也提到過,即使是職業漫畫家所想出的10個點子,不見得都會是出色的好點子。碰上狀況不好的時候,很可能還是會有10個點子全都無法派上用場的情況。雖然我們平常多半會將不理想的點子直接拋到腦後,不過,您也可以把這類點子都記錄進大樓之中。

創意大樓1 輸入

電影		
5F	徹底出乎意料	《美麗人生》的最後一幕
4F	堪稱模範	《水男孩》的故事架構
3F	具有意外性	《神隱少女》的設定
2F	如同預期	《世界末日》的故事發展
1F	差勁	《戀空》的故事構成要素

創意大樓2 輸出

假設類作文 ★3	
5F	如果可以自由選擇家人（孩子可選擇雙親、兄弟姊妹;父母也可選擇小孩）,訂立以1年為期之家族契約的話……
4F	如果整個社會不再以「1對1」作為談戀愛時之大前提……
3F	如果全日本男性有八成都是短捲髮……
2F	如果遇見另一個與自己完全相同的人（自我幻影）……
1F	如果地球遭受外星人侵略,明天就會滅亡的話……

★3
假設類作文
這裡是某天在課堂上利用「假設類作文」,尋找靈感時出現的點子。

了解自己能夠在哪些方面發揮實力

若是持續進行創意大樓的記錄工作,將可逐漸掌握自己提出的創意傾向。除此之外,這麼做還能確認自己在面對何種狀況時可以提出好點子,對於哪些狀況則往往只能想到差勁點子等,可以得知較能發揮出自身實力的關鍵。

雖說在職業漫畫家中,偶爾會出現不論面對任何類型內容,都能畫出有趣作品的天才,不過,相信大多數漫畫家所選的,都還是最能夠發揮出本身實力的範疇。希望各位也能活用這裡介紹的創意大樓,試著找出最適合自己發揮的領域。

03 藉由角色誘導調查表創造有趣的場面

想要挑戰自己不曾想過的事情時，建議您不妨搭配這個與「3道題目」具有同樣效果的「角色誘導調查表」。相對於以構築故事為主的「3道題目」寫作，「角色誘導調查表」比較適合用來建設思考線路、創作設定及各種場面。

角色誘導調查表

使用方法

請依照①職業　②個性　③情況的順序，在各項目中進行選擇。
選好之後就試著根據合宜／反差等不同狀況，具體地創作插曲看看吧。

職業

☐ 僧侶	☐ 小學生	☐ 廚師	☐ 刑警
☐ 柏青哥職業玩家	☐ 中學生	☐ 日式料理人	☐ 打菜阿姨
☐ 壽司師傅	☐ 高中生	☐ 鐵路公司人員	☐ 旅館從業員
☐ 派遣人員	☐ 專科生	☐ 舞者	☐ 神父
☐ 歌手	☐ 按摩師	☐ 脫衣舞者	☐ 牧師
☐ 女明星	☐ 漁夫	☐ 主播	☐ 化妝師
☐ 公司老闆	☐ 農會人員	☐ 演員	☐ 美容師
☐ 新進職員	☐ 職棒選手	☐ 喜劇演員	☐ 搬家工人
☐ 酒吧的店長	☐ 足球選手	☐ 街頭藝人	☐ 麵店老闆
☐ 酒店的媽媽桑	☐ 網球選手	☐ 陪酒小姐	☐ 發面紙者
☐ 清掃業者	☐ 職業麻將玩家	☐ 馬戲團團員	☐ 補習班講師
☐ 土木作業員	☐ 油漆工	☐ 菸酒商店主	☐ 家庭教師
☐ 大貨車駕駛	☐ 醫生	☐ 音樂家	☐ 大學教授
☐ 全職主婦	☐ 教師	☐ 機長	☐ 電影導演
☐ 電訪人員	☐ 律師	☐ 空服員	☐ 公車駕駛

個性

☐ 頑固	☐ 謙虛
☐ 好管閒事	☐ 自由主義
☐ 工於心計	☐ 充滿自信
☐ 容易感傷	☐ 我行我素
☐ 喜歡諷刺	☐ 天才

情況

- ☐ 被迫面對難題
- ☐ 正遭受追趕／正在進行追趕
- ☐ 得知祕密／祕密曝光
- ☐ 誤解
- ☐ 洋洋得意
- ☐ 陷入三角關係／外遇
- ☐ 機會來臨／錯過機會
- ☐ 感到安心
- ☐ 不知該如何是好
- ☐ 陷入危機／突破危機

從有趣的情況來思考故事吧

「角色誘導調查表」是什麼？

　　這原本是為了始終難以憑一己之力想出故事開端的學員，所設計之輔助工具[1]。用法很簡單，只要從調查表上的100種職業中選出1個，並且決定該角色的個性與所處情況即可。當出現較為有趣的組合時，自然而然就能夠形成具有魅力的設定或場面。

　　雖然實際將之轉換成故事時，還是需要深入挖掘角色特質，但在尋求構想契機時，仍然不失為相當有效的方法。

　　由於這個方法能夠創造出絕大多數人，平時完全不會想到的設定，在咖啡廳等場所想要改變一下心情時，也不妨用它來打發時間。

★1
巧妙運用角色誘導調查表的訣竅
能夠讓這份調查表確實發揮功效的秘訣在於，在職業、個性、情況三者的組合中，一定要**放入1個具有意外性**的要素。

（例） | 僧侶 | 但卻（意外性） | 自由主義 | 機會來臨

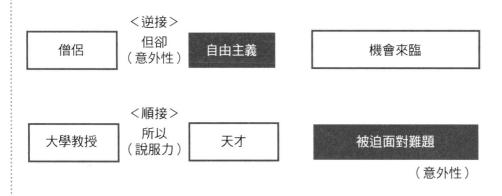

| 僧侶 | <逆接>
但卻
（意外性） | 自由主義 | 機會來臨 |

| 大學教授 | <順接>
所以
（說服力） | 天才 | 被迫面對難題
（意外性） |

　　逆接（～但卻～）能夠創造出驚訝、意外性，順接（～所以～）則可以營造出說服力。

　　所謂「能夠突顯角色的漫畫」，大多都屬於能夠巧妙運用這類意外性[1]的作品。《麻辣教師GTO》的主角鬼塚，就有著「雖是教師，但卻不按常理出牌」這種具備意外性之個性，《浪花金融道》（ナニワ金融道／青木雄二）的主角灰原則是「善良的地下錢莊業者」，這同樣也是令人意外的個性。

　　利用「角色誘導調查表」創造出思考線路後，接著就利用角色登場資料來進一步挖掘角色特質，試著實際創作插曲看看吧[2]。

角色、插曲之創作都是相當深奧的

　　即使是類似的故事，根據漫畫家處理的手腕高下不同，可能會成為非常有趣的作品，但也可能會變得十分無聊。之所以會出現這樣的差異，漫畫家所擁有的角色力、插曲力、表現力都是相當重要的因素。在本書第4章中會為您介紹可以提升角色力的訓練方法，第5章中則會說明能夠增強插曲力的訓練方法，詳細內容請參閱各章節的說明。不過，想要確實使自己具備這些能力的話，花時間進行訓練也是不可或缺的。

　　首先希望各位能夠擺脫「什麼都想不到」的狀況，學會限縮思考範圍的技術。如此一來才適合進入學習如何創作故事、角色及插曲的下一個階段。

★1
意外性
若是沒有加入意外性的話，將只能創造出「因為對象是神父，所以只是在單純敘述一個善良市民的日常生活」之類，稀鬆平常的情況。

★2
角色登場資料
>>請參考P.126

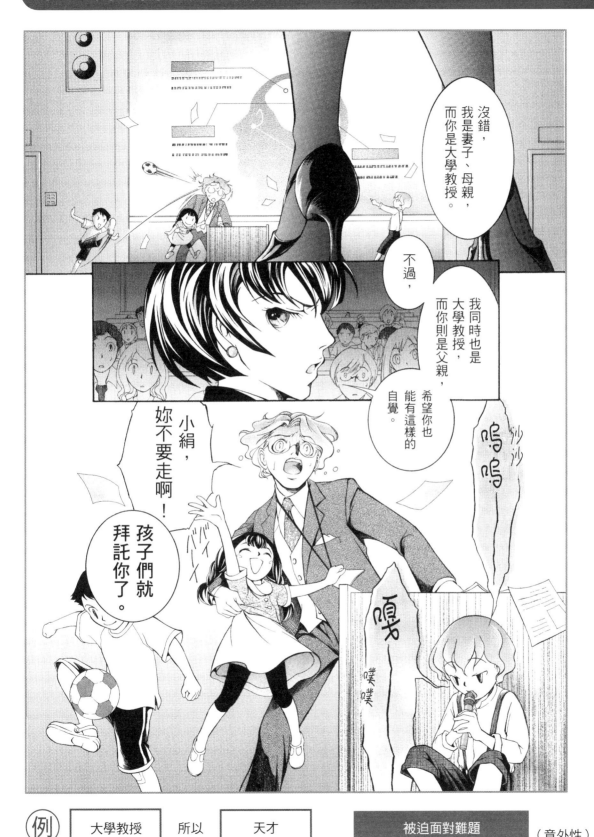

例) 大學教授 所以 天才 被迫面對難題 （意外性）

　　如果始終只創作自己擅長的內容，難免會漸漸變得僵化、欠缺新意。

　　試著挑戰自己平常不會選擇的題材吧。

　　筆者的選擇通常是回頭審視自己過去的作品。舉例來說，倘若發現自己過去不曾畫過眼角下垂的角色時，在新作品中就會挑戰創作具有這種特徵的角色。

　　對於自己不曾嘗試過的事情、以前無法達成的目標有所認知，於是在新作品中試著進行挑戰，這樣的方法也有助於解決作風僵化的問題。

不同類型的眼角下垂角色

第**3**章
構築故事

01 可提升構築能力的訓練法

雖然我們常可以聽到某人因不擅長創作故事而深感苦惱的狀況，不過，只要持續進行正確的訓練，
其實任何人都可以培養出編寫故事的能力。
那麼，進行訓練時，究竟應該要注意哪些重點才好呢？

創作故事時不需要太多獨創性

重要的是構築能力

經常有學員和筆者討論，「**雖然具有一定程度的畫技，但卻無法創作出故事**」的困擾。這時，我通常會先詢問這名學員幾個問題，設法確認對方究竟是不擅於構築故事劇情，或者是無法創造出加諸於劇情骨幹上的出色插曲，亦或是對以上兩者同樣都感到棘手。倘若判斷這名學員只是單純不擅於構築故事時，我就會開始向對方說明「所謂的故事劇情，其實重點在於模仿而非創作」之原則。

在本書P.12中，曾經將漫畫比喻成章魚燒。劇情就相當於用來烤章魚燒的鐵板，雖然沒有這塊鐵板就無法烤出章魚燒，但鐵板本身並不需要什麼獨創性。就鐵板而言，最重要的是不會因一些小衝擊或碰撞就損壞的強度，以及排列整齊的凹洞。將已經徹底混合均勻的外皮（插曲）及章魚（角色）倒進凹陷處燒烤後，就可以完成美味的章魚燒。

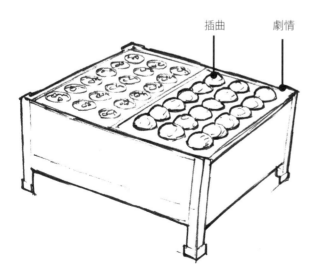

插曲　　劇情

★1
主要的新人漫畫獎
以下列出的就是在日本以新人為對象，由各出版社主辦的漫畫獎。

◎講談社◎
千葉徹彌賞（一般部門／年輕部門）、Dessert新人漫畫大賞、BE・LOVE漫畫大賞、Kiss漫畫大賞、別冊Friend新人漫畫大賞、Nakayoshi新人漫畫賞、Young Magazine每月新人漫畫獎、Challenge 21、Magazine大獎、週刊少年Magazine新人漫畫賞、Afternoon四季賞、MANGA OPEN、Evening新人賞等等。

◎小學館◎
小學館新人Comic大賞（兒童部門／少年部門／少女、女性部門／青年部門）★2、Spirits賞、GX新人賞、Sho-Comi漫畫金像獎、Ciao漫畫學校、Sunday漫畫學院、GET THE SUN新人賞、別冊漫畫學園、Cheese！漫畫大獎、IKKI新人賞Ikiman等等。

◎集英社◎
金皇冠大賞★2、Ribbon漫畫學校、瑪格麗特漫畫講座、別冊瑪格麗特大獎、Cookie Comic Challenge、Chorus Comic獎、YOU漫畫大賞、赤塚賞・手塚賞、JUMP Treasure新人漫畫賞、Supreme Comic大賞、MANGA大獎、SUPER MANGA獎、BJ MANGA維新、Ultra漫畫賞等等。

雖然每年雜誌上都會刊登出許多的新人獎作品，不過，即使是奪得主流漫畫雜誌新人獎[1]的作品，採用前所未見嶄新故事架構的情況也非常罕見。實際上，採用幾乎堪稱王道架構的穩健派作品仍佔大多數。

相信這樣的結果已經清楚指出了短篇漫畫的「有趣之處」究竟何在。

筆者在此甚至敢大膽明確宣稱**短篇漫畫的故事不需要獨創性**。與獨創性相比，能夠以自己的方式來重新衝接、構築世間常見的各種故事之技術，其實更為重要。

如何才能擁有構築能力

雖然前面提到短篇漫畫的故事不需要獨創性，但這並不表示可以完全不去理會與故事有關的事物，仍然必須確實學習關於故事的種種知識。如果不這麼做的話，就無法擁有創作故事時最重要的構築能力。

那麼，我們究竟應該如何學習，又應該要學習哪些事情才好呢？

答案很簡單。只要將過去世人認為有趣的「鐵板」抽出來，組裝到自己所用的鐵板上就可以了。

為了達成這個目的，建議您進行故事摘要、將之抽象化，並且重新進行構築的訓練。

無法順利創作出故事的讀者，請用1個月的時間來嘗試以下介紹的訓練。相信經過1個月之後，您就能擁有出色的構築能力，在絕大多數情況下，都可以自由創作出自己想要的故事[3]。

★2
新人獎的種類
雖然各雜誌會分別舉辦許多以新人為對象的漫畫獎，不過也有由該出版社內，多本雜誌共同合辦的大規模漫畫獎。這類大獎通常以一季或半年為單位舉行。

★3
優秀的構築能力
當然，若是想使自己的構築能力達到足以奪得新人獎的水準，通常需要累積更長時間的訓練及更多的經驗。

主要的新人漫畫獎（續前頁）

◎白泉社◎
Athena新人大賞[2]、HMC花與夢漫畫家課程、Big Challenge大賞、LMG LaLa漫畫大獎、LMS LaLa漫畫家星探課程、YA漫畫Challenge等等。

◎秋田書店◎
週刊少年Champion新人漫畫賞、每月Fresh漫畫賞、Champion RED新人漫畫賞、Princess新人漫畫賞等等。

◎Square Enix◎
Square Enix漫畫大賞[2]、每月漫畫賞新GI GanGan杯、G Fantasy Comic徵選會、Young GanGan漫畫賞、每月GanGan JOKER新人漫畫賞等等。

◎角川書店◎
角川漫畫新人大賞[2]、每月賞A1大獎、CIEL漫畫新人賞。

◎幻冬舍◎
幻冬舍Comics新人漫畫賞[2]。

◎竹書房◎
Y-1大獎[2]。

◎EnterBrain◎
娛樂大賞[2]。

◎Media Factory◎
MF Comic大賞[2]。

◎雙葉社◎
漫畫Action新人賞。

◎德間書店◎
COMIC Ryu龍神賞。

（本表於2010年6月在各出版社網頁隨機選出。自行應徵、投稿時，請向各編輯部確認最新訊息。）

重複進行「摘要→抽象化→重新構築」之訓練，
有助於提升構築能力。

將作品摘要

首先請準備好1本閱讀漫畫時用的筆記本，不妨在這本筆記本的封面上寫上「模式集錦」之類名稱。

接下來就開始針對自己喜歡的作品（不限於漫畫，小說、電影等也可以），試著進行摘要看看吧。

在此以山崎紗椰香作品《蜜桃17》*¹ Act.106「賭！」為例，開始嘗試摘要工作。各位可以買一本《蜜桃17》第11集，邊閱讀邊進行比較。

1

身為女明星的主角宮前遙，為參加已決定由她主演的週一晚間9點時段連續劇之會議，而來到電視台。

> **★1**
> 《蜜桃17》（はるか17）／山崎紗椰香
> 2003到2007年間，於講談社旗下漫畫雜誌《午安》上連載之作品。

2

遙在進入會議室前，注意到室內傳出爭執聲。正當她準備打招呼時，名叫日野的編劇卻突然喊出「真的是女人──」，露出沮喪的樣子。日野原本的規劃是由當紅明星木村主演，描述賭徒生涯，既有動作場面也有纏綿橋段的故事。但是，因為木村檔期無法配合，所以才會突然找上遙擔任主演。

10

日野興奮表示自己應該能寫出好劇本，眾人因此感到欣喜。此時，留在會議室裡的製作人翻開原本應該是由遙抽到的最後一張牌，得知「若是賭局繼續下去，仍將由遙獲勝」之事，因此產生「這部戲絕對會紅」的強烈信心。

9

日野讓遙穿上男裝，想到「白天是粉領族，晚上則是在地下賭場女扮男裝的派牌員」之設定。所有人一致認為這個構想不錯，感到相當高興。

8

日野已經不在乎賭局結果，直接將遙帶往服裝間。

相信您實際嘗試過後就會發現，想要寫出摘要的話，必須對該作品進行相當深入的分析，才有可能順利完成。在某些情況下，很可能還必須一再重複閱讀，設法釐清某個場面中關鍵所在等。像這樣的過程，能夠幫助各位培養閱讀理解能力、摘要能力，使您更能掌握構成該作品之架構。

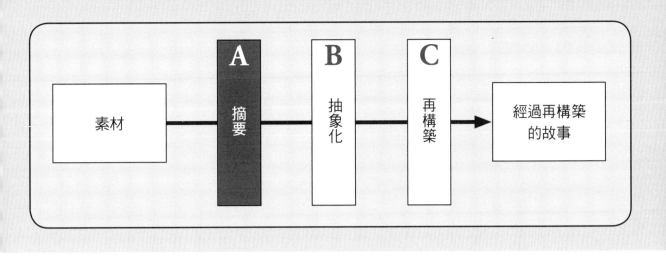

3
日野拋下一句「我不幹了」，衝出會議室。製作人急忙追了出去。原來日野是東和電視台劇本大賽舉辦以來，第一個以滿分奪得大獎的人物，而且他同時也是目前收視率極高的某電視劇劇本之代筆寫手，可說是天才劇作家。

4
在日野逃跑到被拖回會議室的期間內，遙一直待在房間裡，閱讀各式各樣的賭博書籍。對於提出「如果不把主角換回男性，那就請把我換掉」要求的日野，遙以自己剛學會的21點向對方挑戰。兩人訂下「遙獲勝時由日野編寫劇本，日野獲勝則將主角換回男性」之規則。

7
看到遙的樣子，日野腦中突然浮現「在賭場活躍的美少女派牌員」之靈感，抓住遙的手，不讓她翻開最後那張牌。

6
遙說出「你覺得神會選哪一邊？」的關鍵台詞，伸手準備翻開最後一張牌。

5
這場賭局由遙做莊開始，日野先抽到2張合計20的牌，居於有利地位。遙則因為沒有抽到好牌而陷入劣勢，不過，她仍然保持不為所動的態度。

　　另外，或許您也會在分析過程中注意到「作者只用6格就講完這個插曲」、「這格所用的表現手法，對於炒熱作品氣氛有幫助」之類，與故事沒有直接關連的重點。若是能夠將這些發現都寫在筆記上，相信各位的「模式集錦」將會變得更加充實。

將作品抽象化

接下來，為了將作品摘要重新構築成其他的故事，必須進行抽象化的步驟。

1

主角確定能夠進入某支有名傳統強隊★1。

2

當主角前去打招呼時，隊中的天才主力成員卻出現失望的反應★2。

10

負責人提出諸如「大家一起努力吧」之類意見，圓滿解決問題。在這之後，負責人確認主角的最後手段，得知主角其實可說已經獲勝之事（此時即使落敗，故事仍可成立）。

9

比賽結果變得不再重要，天才找出了主角在隊伍中的定位（即使從整個團隊的角度來看，主角也能提供相當大的貢獻）。

8

天才並沒有讓主角使出最後手段，而是直接抓住主角的手，邊說著「跟我來」邊將之帶往某處。在此展現出天才的任性之處。

只要習慣之後，抽象化的步驟就會變得相當簡單。記得要隨時採取「要如何才能將之轉用於接下來的再構築階段」之觀點，設法找出屬於自己的整理方法吧。

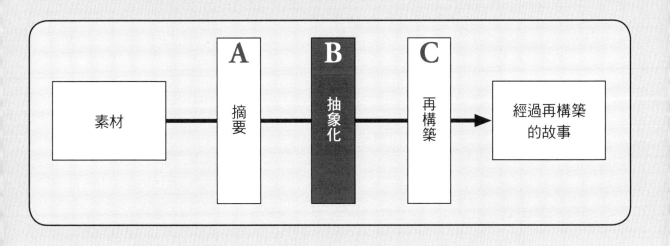

素材 → **A** 摘要 → **B** 抽象化 → **C** 再構築 → 經過再構築的故事

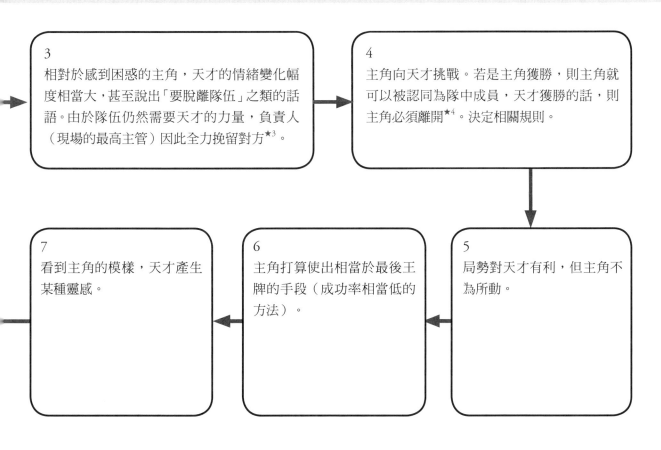

3
相對於感到困惑的主角，天才的情緒變化幅度相當大，甚至說出「要脫離隊伍」之類的話語。由於隊伍仍然需要天才的力量，負責人（現場的最高主管）因此全力挽留對方[★3]。

4
主角向天才挑戰。若是主角獲勝，則主角就可以被認同為隊中成員，天才獲勝的話，則主角必須離開[★4]。決定相關規則。

7
看到主角的模樣，天才產生某種靈感。

6
主角打算使出相當於最後王牌的手段（成功率相當低的方法）。

5
局勢對天才有利，但主角不為所動。

★1
為了能夠對應採用各種不同設定的故事，抽象化的程度可說愈高愈好。以這個範例來說，套用在足球故事時之對象，可以是巴塞隆納；棒球故事時就換成紐約洋基隊等，不論採用何種設定都能順利對應。

★2
失望的原因可以是性別或身高等，總之要選擇與主角本身實力無關的要素。

★3
如此處理的話，便可以利用這個模式讓讀者了解到天才的必要性。

★4
比賽內容最好選擇能夠簡單分出勝負，不需要太多頁數來處理的類型。

C 再構築

重新構築作品

將經過抽象化處理之故事，重新構築成不同的作品。

1
主角是剛從廚藝專科學校畢業的女孩。雖然還是新鮮人，但卻順利獲得米其林三星級的有名法國料理餐廳錄用。

2
主角向同事們打招呼時，廚房成員中實力最為優秀的天才廚師，表現出失望的樣子。

10
餐廳眾人設計出以這道新菜色為主的套餐後，開始每天都有新顧客上門。由於其他菜色的完成度原本就相當高，因此這間餐廳的生意頓時變得非常好，更博得「日本最佳法式料理餐廳」之美譽。

9
主角照著天才的指示，開始處理該項食材。最後，兩人完成了既具備法國料理特色，也不失日本料理風味，非常嶄新的菜色。試吃過的人，無不異口同聲認定這道菜必然能夠掀起風潮。

8
天才抓著主角的手，把她帶到廚房深處。該處放有天才雖然一直想嘗試，但卻始終無法順利發揮其特色的食材。

　　像這樣先將作品抽象化後，接著便可創作出表面上看來與原作完全不同的故事。

　　然而，令人遺憾的是，透過這種方式再構築而成之作品，若是沒有進行其他處理的話，幾乎不可能會比原作來得更具魅力。不過，雖然無法將之直接當成自己的作品運用，但純就「構築故事」的目的而言，仍可發揮非常好的效果。

　　希望您能以1個月的時間持續進行這樣的嘗試。這類「鐵板」的數

★1
為了使故事看來較為通順，因此補上了新的設定。

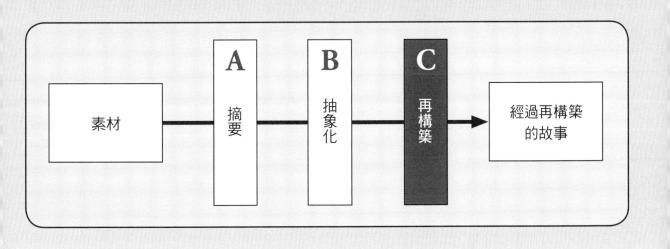

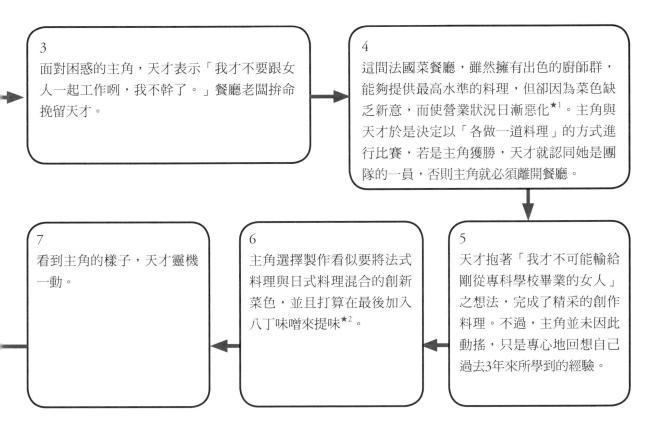

3

面對困惑的主角，天才表示「我才不要跟女人一起工作啊，我不幹了。」餐廳老闆拚命挽留天才。

4

這間法國菜餐廳，雖然擁有出色的廚師群，能夠提供最高水準的料理，但卻因為菜色缺乏新意，而使營業狀況日漸惡化[1]。主角與天才於是決定以「各做一道料理」的方式進行比賽，若是主角獲勝，天才就認同她是團隊的一員，否則主角就必須離開餐廳。

7

看到主角的樣子，天才靈機一動。

6

主角選擇製作看似要將法式料理與日式料理混合的創新菜色，並且打算在最後加入八丁味噌來提味[2]。

5

天才抱著「我才不可能輸給剛從專科學校畢業的女人」之想法，完成了精采的創作料理。不過，主角並未因此動搖，只是專心地回想自己過去3年來所學到的經驗。

量可說愈多愈好，擁有2個會比只有1個時好，擁有10個當然又比擁有2個時更為理想，更能夠對應各式各樣的故事。

實際上，透過持續進行這種訓練的方式，確實讓許多學員因而順利擁有了得以構築出比先前好上許多的故事能力。

不擅長創作故事的讀者，務必要嘗試看看這個訓練法。

★2

尋找關於調味的點子

要選用哪種調味料，才能以東西折衷之菜色讓法國料理的大廚受到刺激，進而產生靈感？在此使用曼陀羅圖來尋找點子。

曼陀羅圖

柚子胡椒	味精與美乃滋	胡麻油
蕎麥粉	要用哪種調味料？	智利辣椒
納豆	八丁味噌	山葵

02 頁數與故事構成要素的數量

創作漫畫的故事時，不知您是否產生過「大概需要完成多長的故事才合適」之類疑問？雖然實際上的數值仍會因為漫畫種類不同而有所差異，不過，相對應於特定頁數的故事構成要素之數量，幾乎都是固定值。記住這個數值的話，不但可以當成編排故事內容時的參考，而且，將之畫成草稿時，也多半可以完成頁數剛好的作品。

有趣作品的故事長度，通常都差不多

16頁漫畫為9個段落、
24頁漫畫是11個段落、
32頁漫畫則是13個段落。

筆者根據自己長年以來持續對短篇漫畫進行摘要的經驗，得出了「有趣作品的頁數與摘要後的段落數，幾乎都呈現一固定比值」之結論。以16頁漫畫而言，摘要後的段落數是9段，24頁漫畫是11段，32頁漫畫則是13段。

舉例來說，像是前幾頁介紹的作品《蜜桃17》ACT.106「賭！」，其頁數為20頁，摘要後則變成分為10個段落的故事。

刊載於本書P.101中的大綱，由於是以32頁作品為目標，因此分為13段。另外，在P.93中的大綱之對象也同樣是32頁漫畫，所以一樣分為13段。如果能夠順利擴大展現出這些大綱條目之內容，最後應該能夠使之成為包含高潮、重要大畫格在內，剛好32頁的作品。

位於本書最後的《泳者之戰》是16頁作品，在建立大綱時的段落數為8段。雖說這是因為在企劃階段時，考慮到作品內會用到較多大格子，所以最後選擇只放入8段落而非9段落。不過，看到完成的作品後，筆者還是不禁產生「或許應該再加入『介紹主角與勁敵間的關係』之類插曲，設法再補上1個段落，使之成為9段會比較好」的想法。

如果您能夠記住這裡介紹的，關於對故事進行摘要後的段落數與頁數之關聯性，相信一定能夠更輕易完成故事構成要素既不會太多，也不會太少，內容方面也不會過於複雜或過於單純的理想故事架構。

★1

謊言成真故事之一
芥川龍之介〈仙人〉

一心想要成為仙人的權助，聽信了某個醫生之妻「只要免費工作20年就傳授他成仙之法」的謊言。在權助真的免費工作了20年之後，醫師之妻卻胡謅了一個「爬到庭院中最高的那棵松樹頂端，接著放開雙手」，這種明顯不合常理的方法，企圖以此嚇阻權助，使他死心。不過，在權助放開雙手後，他隨即發現自己居然浮在空中，真的變成了仙人。

試著以「謊言成真故事」模式，創作32頁漫畫的大綱

若是注意觀察全球各地的故事，經常可以看到「謊言成真★1」模式的故事。這類故事的模式是，由主角或配角在故事初期時說出幾近胡扯的謊言。雖然那些話在當時明顯是謊話，但是，到了故事的最後，謊話卻變成了真實。

首先就讓我們來試著整理看看這類故事模式中，絕對不可或缺的構成要素吧。

> 1. 介紹說謊的主角（或者是配角）。
> 2. 主角因某個原因而說謊。
> 3. 安排謊言成真的伏筆。
> 4. 謊言成真了。

以上4點是這個模式中絕對必須的要素。由於故事整體的構成要素總數是13個，因此只要能夠再創造出9個要素，並且與現有的4個要素組合，這樣應該就可以完成剛好適用於32頁漫畫的故事了。

某位學生以這個題目創作出了如下的大綱。

1 在中古時代，波斯的某個城邦都市內，熱鬧的市集中人潮洶湧。
（關於作品世界的說明）

2 主角（男性，20歲）總是被身邊的人稱為「說謊的○○」。他是這座都市中最大的盜賊集團之首領，率領眾多小偷，憑藉完美的團隊合作竊取有錢人的財物。

必須要素1
介紹主角。

3 某天，主角在市集上遇見了一個充滿異國風情的絕世美女。
（成為契機的事件）

4 為了博得對方的歡心，主角說出「其實我是這個國家的王子」之謊言。

必須要素2
主角說謊。

★1
謊言成真故事之二
義大利電影《美麗人生》
身為猶太人，居住在義大利托斯卡尼地方，原本過著幸福日子的主角蓋多一家，遭到納粹德國送往強制收容所。蓋多對於深感不安的兒子約書亞說出「這是捉迷藏遊戲，萬一被穿著軍服的德國人看到就算輸了，如果能夠累積到1000分的話，我們就能夠搭上戰車回家」、「如果你哭出來或是說想要找媽媽的話，都要扣分」等謊言。在蓋多的謊言及賭命的努力下，約書亞終於得以順利躲藏到聯合國部隊解放強制收容所為止，始終沒有被發現。當納粹德國軍隊撤離強制收容所，約書亞要離開藏身處時，美軍的戰車剛好出現在約書亞面前，於是，他真的搭著戰車回家了。

5 在前任國王過世後，現在正由3名王子爭奪國家的王位繼承權。3兄弟之間的感情並不好。

必須要素3
讓謊言成真所必須有的伏筆。

6 主角要求盜賊集團成員配合自己，拚命扮演好假王子的身分。

7 就在這個時候，他國派兵來襲。3名王子分別率領各自的軍隊應戰，但因彼此未能順利互動而敗北。戰敗後，王子們緊閉城門，向鄰國的統治者、3人未曾謀面的異母兄弟派出使者，請求對方發兵援助。

8 主角也在美女面前裝出即將率領盜賊集團出兵應戰的樣子。此時，主角得知王子們正在等待援軍的消息。

9 主角等人之集團結果並未前往戰場，而是帶著大量的酒與麻藥，朝援軍前來的方向出發。遇上趕來的援軍部隊後，主角巧妙地誘使援軍喝下混入麻藥的酒，奪走了對方的裝備。主角還趁機取得了有皇家徽章的寶劍等物品。

10 他國大軍已經包圍了緊閉城門的都市，主角等人在搶來的馬群身上綁上掃把，使之開始狂奔，並且點燃了援軍帶來的所有柴火，藉此捲起大量的砂土與煙霧。3名王子以為援軍抵達，於是開城門出擊，他國軍隊因遭受前後夾攻而陷入混亂。

11 他國軍隊撤退後，主角等人以「鄰國王子及其軍隊」的姿態進城，受到市民們熱烈歡迎。然而，市民中也有一些人開始注意到這群人頗為神似盜賊集團成員，察覺狀況似乎有點不對勁。

12 主角以王子身分在美女面前出現，並且邀請對方與自己一同出外旅行。這時，盜賊集團成員們順利讓3名王子失去戒心，接著偷走了城內所有的寶物。

必須要素4
謊言成真。

13 在主角等人其實是盜賊集團之事敗露前，連美女在內的一行人，已經早一步搭上馬車騙開了城門，踏上了悠遊四方的自由之旅。

逐一琢磨 **13** 項故事要素

　　像這樣以相當簡略的方式完成故事後，接著要開始對各要素逐一進行檢證，設法確認其中是否有太過俗劣的發展、是否能夠改成更有趣的架構等。若是能以這樣的觀點進行檢視，將可使故事變得更具安定感。

　　當您自認已經沒有問題後，接下來就可以開始進行創作角色、設計插曲等作業。在組織大綱時，相信作者的腦海中應該已經浮現了角色或插曲的零星片段，設法將之加入大綱內，使故事變得更具魅力吧。

　　雖然在此介紹的是32頁漫畫之大綱，不過，即使對象換成16頁或24頁，仍可比照辦理，希望各位務必要實際嘗試看看。

03 故事中經過時間較長的情況

到現在為止，不知各位讀者是否曾經注意過故事內經過的時間長短？

不只是漫畫，在各種類型作品的世界之中，其實都存在著故事內時間持續流動的情況。

希望您能夠試著用這樣的角度來觀察故事。

注意到故事內的時間，便可自由掌控故事

《灌籃高手》與《火鳥》

所謂的「故事內的時間」，其實就是指故事世界中所經過的時間。

根據作品不同，故事內時間的流動速度也會有所差異。

舉例來說，雖然《灌籃高手》是總共276話、單行本數量達31集的長篇作品，但若是從櫻木花道進入湘北高中時開始計算的話，故事內的時間實際上只有短短4個月而已。

相對地，手塚治虫的《火鳥》則是故事內時間非常長的例子。在這部作品的〈未來篇〉中，故事內時間長達數億年之久。

以上這些關於故事內時間的特徵，其實也同樣適用於短篇漫畫。

表現時間經過的手法①

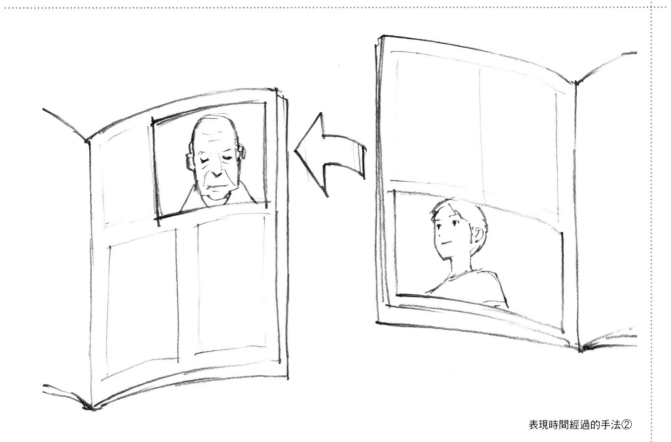

表現時間經過的手法②

短篇漫畫與故事內的時間

萩尾望都的名作《波族傳奇[1]》，前期多半以故事內經過時間相當長的單元式短篇為主。在第1話〈透明的銀髮〉中，對於吸血鬼少女與愛上她的男性之故事，只用16頁的篇幅就讓故事內時間經過了30年的時光。

只要處理手法得當，即使是短篇漫畫，任何人都同樣有可能完成故事內時間相當長的作品。

當然，這需要相對應的技術。

關鍵在於，「如何以畫面來表現時間的流逝」。

怎麼樣才能創作出與他人不同的故事？

在沒有刻意強調故事內時間的狀況下，讓有志成為漫畫家的人開始創作故事時，有9成以上的作者都會試著用32頁的篇幅，來呈現故事內時間為3天到7天左右之內容，這可說是非常奇妙的現象。雖然這多半也是因為32頁最適合這類型內容的關係，不過，對於我們這群想要創作出與他人不同故事的人而言，其實正是絕佳的機會。

建議各位不妨大膽地挑戰**故事內時間非常長／非常短**的作品，或許可以獲致相當不錯的成果。

★1
《波族傳奇》（ポーの一族）
／萩尾望都
1972到1976年間，於小學館的漫畫雜誌《別冊少女漫畫》上連載之作品。

永恆不變的事物能夠引發強烈感動

　　除了前面提到的《波族傳奇》外，其實許多短篇漫畫、小說、電影等，都導入了這種運用故事內時間長度的手法。

　　這些作品都有1個共通點，那就是雖然故事內時間不停前進，但仍有唯一一個不受時間法則束縛，**永遠不會改變的事物存在**。

　　在大多數情況下，這個存在都能引發強烈的感動。

故事內時間較長的作品

分類	作品標題	概要	不變的事物
漫畫	〈透明的銀髮〉／萩尾望都	主角查爾斯在少年時愛上了搬到自家附近的少女梅莉貝兒（吸血鬼），兩人曾在玫瑰園中嬉戲。然而，少女一家人於日後又再度搬往他處。經過數十年後，已經變成穩重紳士的查爾斯，某日在街上遇見外貌酷似梅莉貝兒的少女。查爾斯上前探問，不料少女卻表示自己正是梅莉貝兒，且前來呼喚少女回家的梅莉貝兒之兄，也仍然保持當年的模樣。	少女的容貌
歌詞	《畢業照片》／松任谷由實	主角每逢傷心時刻便會翻開畢業紀念冊，看著「那個人」流露出溫柔眼神的照片。雖然主角自己在隨波逐流的生活中逐漸改變，但是在街頭偶遇的「那個人」之容貌，則仍然一如往昔。	「那個人」
小說	《在角筈》／淺田次郎	小學時遭到父親拋棄的主角力爭上游，不但考進了東大，畢業後更進入一流公司任職。當主角因職務調動而前往巴西時，在成田機場遇見了應該已於數十年前捨棄他的父親（之亡靈）。	父親的模樣、主角的心態
小說	《虔十公園林》／宮澤賢治	虔十是個行動緩慢，遭到村人輕蔑的男性。某天，虔十在自家後方的空地栽種了數百株的杉木樹苗。雖然村民們起初都在嘲笑虔十的行為，但杉木林逐漸變成村中孩童們絕佳的遊戲場所，即使在虔十死後，杉木林仍然持續帶給許多人「真正的幸福」。	杉木林
電影	《新天堂樂園》／吉斯皮・托那多利	多多是個非常喜歡電影的少年。他和擔任電影放映師的艾費多成為忘年之交，經常泡在放映室內。經過了長久的歲月，在羅馬經營電影事業獲得傲人成就的多多，為了參加艾費多的葬禮而返鄉。多多播放艾費多之妻交給他的底片，發現那是自己幼年時看過的電影中吻戲場面之集錦。	電影底片

位於我們周遭，（幾乎）永遠不會改變的事物

　　想要創作故事內經過時間較長之作品的讀者，可以先試著在自己周遭尋找「永遠不會改變的事物」開始做起。

　　舉例來說，像是以前用過的舊手機。相信有不少人會每2到3年就更換新手機，並且將不會再用到的舊手機塞進抽屜深處吧。不過，其實舊手機中就有著「永遠不會改變的資料」。

　　在某個秋天的夜晚，主角不經意地拿起了7年前的舊手機把玩。經過充電後重新開機的手機中，仍然保留著主角7年前的回憶，毫無褪色或改變。這時，想必主角會先打開郵件收件匣吧。這樣一來，他就會看到當年自己與戀人互動的訊息，仍然原封不動地留在其中。切換到通訊錄時，則會看到諸多已經許久不曾聯絡的友人姓名。在這個當下，主角內心多半會產生難以言喻的感動，此時的重點在於，如果選用的表現手法夠巧妙，則必然可以讓讀者有感同身受的心情。

　　即使沒有將之實際畫成作品也無妨，設法創作出故事內經過時間較長且沒有破綻的作品，其實也是在培養構築故事能力時相當有效的訓練法。

永恆不變的事物
能夠引發強烈感動。

04 故事中經過時間較短的情況

接著,讓我們來看看故事內經過時間較短的情況。
舉例來說,如果要描繪從開場到結束為止,其間只有短短5分鐘的故事時,能夠朝哪些方向著手?

濃縮故事以便聚焦於有趣之處

將發生於5分鐘內的事件寫成故事

這次讓我們來思考看看前後經過時間極短的故事吧。

前面提過,在沒有強調故事內經過時間的情況下,絕大多數以漫畫家為職志者,都會將32頁篇幅用來創作故事內時間為3天到7天的作品。在此,我們要大膽地挑戰整段過程發生於5分鐘之內的故事。或許有人會認為,這樣一來勢必難以使之具有戲劇性,但其實並非如此。

比如說,像是「高中棒球大會的縣大會決賽」。在9局下半2人出局,壘上有跑者,只要打出安打就能逆轉的情況下,主角踏上了打擊區。如果主角打出安打,所屬隊伍便可進軍甲子園,若是就此出局,則這支隊伍的夏天就將結束。

從主角走進打擊區到打出安打為止,其間經過的時間大概也就是5分鐘左右吧。不過,只要選擇的呈現手法得當,相信仍然有可能使之成為充滿戲劇性的故事。

描繪高密度的漫畫!

故事內經過時間較短時,最大的優點在於,此時能夠像長篇漫畫一樣放手使用大格子,畫出較為緊密的作品。這究竟是為什麼呢?

這是因為「不需要講述故事」的緣故。

描繪3天到7天長度的故事時,勢必得讓主角採取許多行動,且無論如何都不能不加入如「為何會成為現在這種狀況」等關於故事的說明。各位讀者不妨實際回顧一下自己過去的作品,相信那些作品中應該都有不少用於說明故事來龍去脈的篇幅吧。相對於此,希望各位看看本書最後的《泳者之戰》,與您的作品相比,這部漫畫的說明部分肯定明顯少了許多。

在前面的章節中也提到過,編繪短篇漫畫時,除非採用非常有趣、特殊的表現手法,否則通常不會出現能夠讓故事本身就頗具魅力的情況。既然如此,放手捨棄絕大部分故事,或許也是值得考慮的選擇。

不需要講述故事的漫畫，將會多出相當大的可運用空間。希望各位能夠將之用於大畫格，藉此表現出角色的熱情。

由於短篇漫畫無法累積插曲，所以不可能營造出與長篇漫畫完全相同的魅力。筆者認為，短篇漫畫可說屬於「讓讀者看到自己想呈現的畫面」類型之漫畫。

以下是在上課時，請學員們在「限制故事內時間為5分鐘」之條件下所完成的作品。希望各位也能試著挑戰看看。

看看實際的範例吧！

這是尚未加入角色與插曲，只有骨幹的故事。就筆者看來，以基本架構而言，這樣就已經很夠了。

05 提升故事密度的2個秘訣

各位可曾想過所謂「故事的密度」？

一般來說，職業漫畫家的有趣作品總是充滿重點、精采場面，不會讓讀者感到厭倦。

它們與各位的作品有什麼不同？

藉由描繪背景故事來提升故事密度

《灌籃高手》為何能擁有如此高的故事密度？

前面已經提過，雖說《灌籃高手》是單行本數量達31集的長篇漫畫，不過故事內時間卻只有4個月。這部漫畫雖然因故事內時間較短，而成為故事密度極高的作品，但這點並不是形成高故事密度的唯一要素。

讓這部作品的故事密度增加之要素其實相當多，在此只先列出2點。

第1點，作者井上雄彥幾乎對每個重要登場角色所背負的事物（背景故事），都有相當戲劇性的描寫。

在《灌籃高手》中，為什麼大家會如此支持三井壽？這是因為，我們都知道三井有著什麼樣的過去，也知道他重返籃球場時的內心感受。不只是三井而已，《灌籃高手》的角色們，幾乎都具有能夠吸引讀者支持的動人過去，這也正是使作品本身大獲成功的最重要因素。

第2點，作者可說以極為出色的畫技確實實踐了「在漫畫中，比起台詞，畫面表現才是重點」之原則，故事最後的山王工業戰可說正是最好的象徵。

為了能夠提升自身作品之故事密度，接著就讓我們針對以上2點來進行探討吧。

提升故事密度的方法

1 背景故事

2 以畫面來表現

為故事加上歷史

　　編輯們常把「要畫出能吸引讀者投入感情的角色」之類話語掛在嘴邊，而這也確實是想在現代漫畫業界中獲得成功的最關鍵要素。

　　若是將重點放在「投入感情」方面時，為了能讓讀者順利投入感情，除了需要仔細描繪出主角的感情變化之外，還需要能夠使讀者自然而然地想要支持主角，構成其人格背景的種種過往插曲。在此，我們將之稱為「背景故事」[★1]。

　　能夠創作出高精度插曲之訓練方法，在第5章中會有詳細說明，希望您能在此先學會可以有效地運用背景故事之技術。

　　這是想要提升故事密度時所需學會的第1個方法。

★1
背景故事
關於背景故事的表現、運用技法，在《影視編劇基礎》
（Screenwriting 101: The Essential Craft of Feature Film Writing）／
Neill D. Hicks（五南出版社）
一書中有詳細相關介紹。

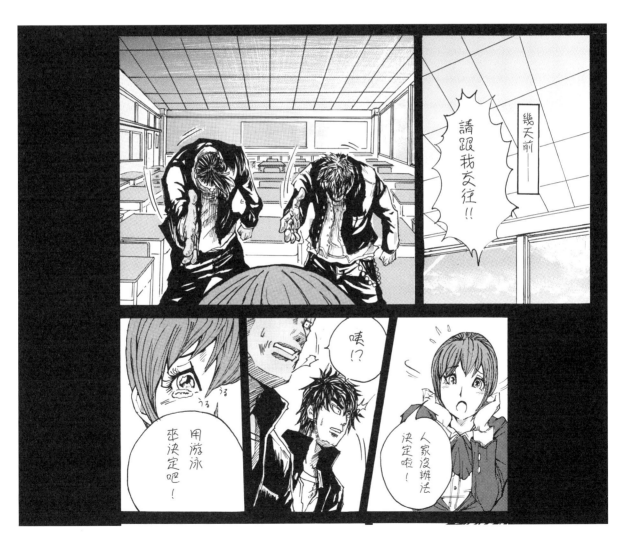

《泳者之戰》的回想場面
採用「將各畫格間空白部分全部塗黑」的表現手法時，讀者通常就會理解，該段場景為發生於其他時間軸之事件。

背景故事的技法

提及背景故事時，一般常會用到的技法可分為以下3種。

1. 回想
2. 回憶片段（閃回）
3. 夢

以上3者都是漫畫中常見的技法。這些技法的優點在於，若是運用得當時，往往能夠將原本需要花上許多篇幅說明的各式各樣資訊，一口氣傳達給讀者。

舉例來說，如果能以全是回憶片段場面的2頁篇幅，來取代以普通方式說明時可能需要10頁之內容，則該篇漫畫中的資訊量，就會比沒有使用回憶片段時多出8頁的份量，因而使得故事密度隨之增加[1]。

回想、回憶片段、夢，這些手法可以用來說明以下幾種狀況。

①	說明人物	現在主角所背負的事物為何。
②	說明狀況	主角為什麼會處於目前的狀況。
③	說明時間	到現在為止，主角懷有該種想法的時間長度。

能夠以背景故事來表現什麼？

舉例來說，「主角有多麼喜歡對方」，是少女漫畫中往往不得不提及的一個題材。思慮不夠周詳的作者，往往會採用讓主角流淚的方式來告知讀者，「主角喜歡對方到忍不住落淚的地步」。不過，若是此時透過回憶片段，將「這10年來，主角一直愛著對方」的資訊傳達給讀者，情況又會變得如何呢？這時，主角就將變成處於「把自己10年來的思念傳達給對方」的立場。若是能讓讀者也充分理解到這點時，主角流下的淚水就將附加上漫長歲月之重量。這樣一來，相信故事的密度也會隨之提高許多。

★1
適度使用
過度運用回想或回憶片段時，往往會導致各回顧場面的效果變得比較弱。對象為短篇漫畫時，1部作品中使用2次還算是可以接受的狀況，最好不要超過3次。

能夠善加運用背景故事，將可傳達給讀者更多資訊！

設法架起橋樑吧！

就回想場面而言，設法使之成為連接「過去」與「現在」的橋樑，其實是相當有效的運用技巧。在現實生活中也是如此，我們很少會無緣無故突然回想起以前的事情，通常都是在看到某個與往昔有關連的事物時，才會想起當時的回憶。

舉例來說，假設34歲的男主角要去醫院探望妹妹不久前生下的第一個孩子，在前往醫院的途中，主角不禁從「自己的妹妹生下小孩」一事中感受到生命的奧妙，有種不可思議的感覺。在這個時候，主角看到一對年幼兄妹手牽手走在路上的景象，讓他想起幼年時的自己與妹妹。由於小男孩帶著籠子跟捕蟲網，所以主角猜想，兩人或許是要去抓蟲。這時，主角猛然想起「很久很久之前，自己也曾經和妹妹手牽手去捕捉昆蟲」的記憶。

在這個例子中，扮演橋樑的是「宛如過去的主角與妹妹般之年幼兄妹」，以及「小男孩所攜帶的籠子跟捕蟲網」。若是先利用這類事物，使現實與過去產生關聯性，如此便可巧妙地帶出過去的情景。

採用與職業漫畫家相同大小的畫格

盡量加大畫面

「大幅強調主角的感情變化」，是提升作品故事密度的另一個方法。

請各位回想一下自己曾經看過的各種感人場面。相信在絕大部分的情況下，這類場面應該都是採用「以特寫展現主角表情」方式來呈現的吧。

「所有職業漫畫家都是以B4大小的原稿用紙來描繪漫畫原稿」，是個時常遭到忽略的事實。雖然我們平常看的是漫畫雜誌或單行本，不過它們仍是由B4大小的原稿按各自比例縮小而成的。在此建議您不妨將自己喜愛的場面放大影印回原本尺寸，這樣應該就可以理解，職業漫畫家所畫的每個畫格究竟有多大了。

許多有志成為漫畫家的人，往往會將單行本等經過縮小的畫面，當成實際原稿畫格的大小，結果便導致自身作品中出現畫格分割過小的問題。

再次強調，我們必須只用32頁的篇幅，就使讀者得以將自己的感情投射到角色身上，進而受到感動。只是一味模仿長篇漫畫的話，不可能順利達成這個目標。對於主角感情出現激烈變化的場面，建議盡量以大畫格來處理，而且該處也要採用投入全副心力的最高水準作畫，設法藉此吸引讀者。

原比例大小
吉澤潤一於出道前所畫的原稿之
原寸圖。

筆者的指導，到最後往往會變成精神至上論，這點經常被學員們拿來開玩笑。不過，各位畢竟是要設法以原稿用紙打動閱讀者感情的創作者，筆者雖然能夠介紹相關技巧、技術方面之知識。但是，關於最後的部分——也就是同樣磨練出高超技術後，決定成功與否的部分——我認為其中關鍵正在於「創作者是否抱有願意為作品注入靈魂的精神」。

　　想知道職業漫畫家對作品所抱持之熱情的讀者，請務必要看看《漫畫狂戰記★1》這部作品。

★1
《漫畫狂戰記》（燃えよペン）
／島本和彥
1990到1991年間，於竹書房旗下雜誌《Sinbad》及《Young Club》連載之作品。

> 1. 對於主角所背負的關鍵背景故事，要利用回想或回憶片段的方式，有效率地傳達給讀者。
> 2. 對於主角的感情，要以貫注全副心力的精美大格畫面來呈現。

　　當這些要素都能順利發揮效果時，相信就能創作出故事密度相當高的32頁份量作品了。

吉澤潤一
從2009年開始在《Young Champion》上連載《足利anarchy》（足利アナーキー）。在出道之前，吉澤的畫就相當大了。

紅色虛線框為原畫的大小。

縮小版
縮小後的單行本尺寸圖。

06 開場要以畫面來吸引讀者

作品開始時的開場片段，在構築故事時佔有相當重要的地位。
若是希望讀者在閱讀自己的作品時能夠抱有期待感，開場時應該要如何表現會比較好呢？

以開場片段來吸引讀者

展現5W1H是基本原則

　　一般來說，在漫畫的開場片段中，應該要以簡單明瞭的方式說明作品的「5W1H」。所謂5W1H，其實就是「何時、何地、誰、做了什麼、為什麼、怎麼做」等要素。這些要素對漫畫而言是非常重要的資訊，因此，這樣的認知基本上並沒有錯。然而，單憑這些要素，其實還不足以讓您構築出「有趣漫畫」的開場片段。

　　那麼，想要畫出有趣漫畫的開場片段時，究竟應該怎麼做才好？

讓讀者看到畫面而非文字

　　近年來，各界許多人士相繼指出，圖畫的資訊傳遞能力及資訊傳遞量都遠遠勝過文字。「漫畫銷售量遠超過小說」之事實，也可視為其佐證。

　　漫畫（以格子來區隔圖與台詞之作品）創作者最強力的武器，正是能夠使用可傳遞大量資訊的圖畫。然而，愈是剛開始學習漫畫的人，往往愈容易採取「在開場時以文字來說明作品的5W1H」之做法。

　　當我們處於讀者的立場時，相信大家也都不太希望看到，只知道以大量文字一五一十說明作品世界設定的漫畫吧。在開場片段方面，希望各位能夠以「盡量少用文字，只憑畫面來表現」為努力目標。

以畫面來表現的開場片段範例

　　接下來，讓我們來看看某部少年漫畫中共4頁的開場片段。

Page 3

Page 2

在開場時展現出最棒的畫面

第1頁中幾乎沒有台詞，只畫出少年仰望天空的景象。第2、第3頁也同樣沒有台詞，只是單純以跨頁方式展現出最用心的作畫。作者可說將「能否順利吸引讀者看下去」之事，完全賭在這裡的跨頁畫面上。第4頁則是由相當於作品世界引路人之角色所進行的補充說明，從這裡才開始提到本作世界中的5W1H。對於這部作品的第2、第3頁會感到驚訝的讀者，應該都相當期待接下來的發展吧[★1]。

以展現畫面為主的開場片段範例

頁數	內容
第1頁	為了第2、第3頁所準備的鋪陳。
第2、3頁	以跨頁方式展現具代表性，能夠明確點出該作品的世界觀、主旨或魅力所在之畫面。
第4頁	由相當於引路人的角色進行補充說明。

單純而能吸引注意力的開場，在電影中也頗為常見

「以單純而具有魅力的方式來呈現前面說明的重點」，可說正是讓展現畫面類型之開場獲得更好效果的秘訣。前面介紹的開場片段是「魚飛船在空中飛行的世界」。希望您也能將自身作品的開場，濃縮成只需用「○○是○○的世界」之類短句就能說明的情況。另外，範例開場片段的第2、第3頁中，讓形形色色的魚飛船在大樓間飛行之場面，可說也是能讓人一眼就感受到作品魅力的表現手法。

《星際大戰》、《風之谷》、《魔戒》等，這些作品的背後都有著龐大而詳細的世界觀。然而，它們卻也都能在開場部分，就以非常簡單的方式吸引住觀眾。反過來說，這些作品或許正是因為有著簡單而具魅力的開場，所以觀眾們才能夠更為投入作品世界，進而在不知不覺間逐漸理解其背後複雜設定的吧。

電影與短篇漫畫本就存在頗多相似之處，在「如何以開場部分掌握觀眾／讀者的心」這方面，更是特別明顯。希望您也能經常參考一些精采的電影作品。

07 為故事增添趣味性

編繪作品時，「故事」的主要功用在於設法確保能夠容納角色、插曲的空間。在此讓我們先確認這一點，並且試著將在第4章之後才會提及的插曲、角色等內容，加入故事之中吧。

漫畫家就是要設法提供他人娛樂，不要有所保留，盡量展現出有趣之處

在故事中要加入哪些內容？

在本書前面的章節中提過，故事本身其實並不需要獨創性，角色與插曲才是需要用心表現出獨創性的部分。各位在進行創作時，也必須在故事中放入「有趣的」插曲與角色。

究竟什麼樣的插曲、角色才能具體稱得上是「有趣」，在第4章之後的內容中會有詳細的說明。在此，讓我們先來思考看看「這類有趣之處需要加入多少會比較適當」的問題吧。

編輯們經常會對搞笑類型漫畫的投稿者提出「有可能引讀者發笑的搞笑梗，每2頁至少要放入1個以上」的建議。不過，這樣的建議並非只適用於搞笑漫畫創作者，其實也可以套用在所有希望成為職業漫畫家的人身上。

當然，這時所用到的梗，就不只限於搞笑而已，可以是令人忍不住心生感傷的場面，也可以是能夠深深打動讀者心靈的名台詞，或者是漂亮的分鏡手法等等。總之就是要盡量加入能夠吸引讀者目光，有可能使讀者覺得「有趣」的各種要素[★1]。

1部作品中不能只有1個有趣的點子

在有志成為漫畫家者的投稿作品中，經常可以看到「整篇漫畫中，多半只有一處是作者自認為比較有趣的地方，而且該處內容還是位於後半部分」類型之作品。碰上這類作品時，筆者往往會在閱讀時產生「原來如此，看來作者想要展現的就是這個場面吧」之類感想。不過，即使該段場面確實非常精采，但就客觀角度來看，整部漫畫仍然是「需要經過一段漫長鋪陳才會進入有趣場面」的作品。

漫畫家必須是個充滿服務熱忱的娛樂提供者，必須是個在讀者因閱讀自身作品而獲得樂趣時，內心也能夠感受到無上喜悅的娛樂提供者。若是在一部作品中就只放入一個有趣的點子，這樣的人不夠資格稱得上是好的娛樂提供者。

★1
在漫畫中加入季節
作品世界中的季節變化也是值得提及的有趣內容。使季節遞移與角色內心變化相輔相成的表現手法，不只限於少女漫畫，在內容較為貼近現實類型的漫畫中也相當常見。

即使加入過多的點子，故事也不會因此就出現破綻

　　如果各位是已經推出過數十本單行本的大師級漫畫家，當然可以採取較為穩健的步調，向喜歡自己作品的漫迷提供值得細細品味、發人深省的內容。不過，一個新人漫畫家自然不會有漫迷群，同時也不具知名度。

　　在開場時，不管要用到什麼樣的手段，各位都絕對要設法抓住讀者的心。為了達成這個目的，需要絞盡腦汁思考，在故事中加入自己認為有趣的插曲[2]。在某些情況下，甚至不妨考慮將原本打算放在最後的關鍵插曲移到開場部分。倘若能在開場就以非常精采的插曲成功突顯出角色特徵，不但更有可能順利使讀者產生興趣，而且因為此時後半勢必需要安排更具魅力的內容，所以也能夠同步拉高作品的整體水準。

★2
相信自己的感覺
編繪漫畫是孤獨的作業。在單獨創作作品時，無論是什麼樣的作者，都難免會產生「這部作品真的有趣嗎？」之類的不安心態。不過，受到製作過程中的不安影響而改變走向之作品，大多都會變成失敗作。
您正在進行的作品，其實是自己已經在企劃階段認定具有魅力的作品，不要輕易動搖，維持原本路線畫到最後吧。

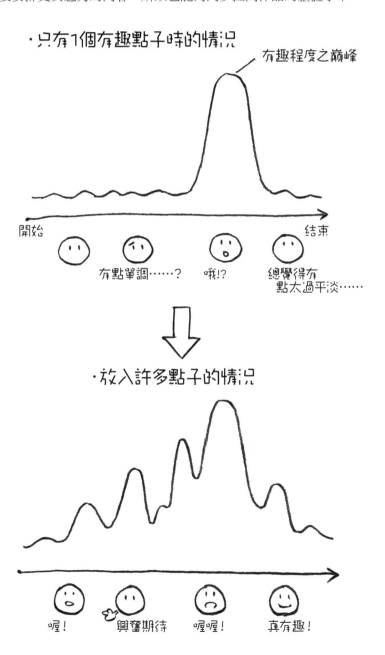

故事中段，為了避免在一心想要呈現的最後高潮來臨前，給人拖戲的感覺，要盡量多加入一些小事件，避免讀者感到厭倦。

進入故事後段，終於抵達這部作品中您最想要展現的場面了。竭盡全力創作出能夠讓讀者留下深刻印象的場面吧。

在此再次強調，期望成為職業漫畫家的讀者，此時大可不必擔心因為使用太多有趣的點子，而使故事無法自圓其說的問題。即使真的發生因為放入太多點子而破壞故事平衡的狀況，希望您也能抱持積極態度，將之當成雖敗猶榮的結果。

投稿作品中的好點子數量就是要多多益善！——這是筆者的看法。此外，就結果而言，這麼做也有助於提升整部作品的故事密度。

利用角色和插曲來營造魅力

到現在為止，我們所學的都是如何架構故事的方法。然而，故事畢竟只是用來放置角色與插曲的鐵板，希望各位讀者不要只因為能夠順利做出不錯的鐵板而就此感到滿足。想要賦予作品魅力的話，在接下來的步驟中仍然需要繼續用心努力。

那麼，關於要如何將角色、插曲加入故事架構之中的問題，在此就讓我們來看看一些具體的例子吧。

注意！　您正在進行的作品，是否需要漫長鋪陳才會開始進入有趣的場面？

某位能夠編寫出好故事的學員之具體範例

某天，有位新學員加入了筆者的漫畫教室。從這位新學員過去的作品中可以看出，對方擁有相當不錯的架構故事能力。進一步詢問後，得知原來這位學員已經獲得某主流少女漫畫雜誌指派了負責提供稿件建議的編輯。

不過，她的作品中還是有著相當大的問題。她的問題在於「雖然故事有條有理，但卻缺乏魅力，沒有個性」。她所帶來的舊作品，正是那種「需要經過漫長鋪陳才會進入有趣場面」的漫畫[1]。

筆者於是要求這位學員在故事中盡可能多加入一些點子，即使只多1個也好。以下就是她試著滿足如此要求而完成的大綱。

★1
經過漫長鋪陳才會進入有趣場面的漫畫
在無數有志成為職業漫畫家者中，抱有類似問題的人想必不在少數。希望各位在遭遇這類問題時，要設法突破自己內心的阻礙，以大膽冒險、多多益善的心態，試著挑戰創作放入許多點子的作品。

大綱

1. 在主角所住的村子裡，年滿15歲的小孩都必須在12月24日時戴上外形醜怪的面具跳舞。主角今年正好是15歲，而她非常討厭這個習俗。

有趣之處1
在聖誕夜戴上醜怪面具跳舞。

2. 門鈴響起，某個帥氣的男孩踏進主角家。主角的父親向女兒介紹「他是從今天開始要暫時寄住在我們家的○○」。對方雖然過去跟他的父親一同住在紐約，不過其實內心非常喜歡祖國日本的文化。

有趣之處2
與心儀的男孩展開同居生活。

3. 看到對方因為能夠接觸到日本風俗習慣而欣喜的樣子，主角感到有點慚愧。

有趣之處3
主角家人所表現出的種種鄉下過時風俗習慣。

4. 希望將來能夠到外國工作的主角，逐漸對男孩產生好感（戀愛感情）。

5. 主角之父興高采烈地對男孩提起主角將在24日跳舞的事，對方也相當高興。

6. 主角非常不希望被男孩看到自己戴著面具的丟臉模樣，於是離家出走。

有趣之處4
離家出走。

7. 主角因沒錢而陷入困境。

有趣之處5
結果還是戴上了面具。

8. 在不得已的情況下，主角戴上面具，開始在街上跳舞。

9. 過程中，有人給她錢，也有人鼓勵她、為她拍照等。

有趣之處6
重逢。

10. 男孩偶然間經過，雖然主角馬上躲起來，但還是被發現了。

有趣之處7
接吻畫面。

11. 挨罵→妳應該要更重視自己的文化！（要對自己有自信）接吻。

有趣之處8
高潮。

12. 12月24日，主角與男孩一同戴上面具跳舞。

13. 兩人度過浪漫的聖誕夜。

有趣之處9
浪漫的場面。

在開場部分中，「明明是一年裡最浪漫的日子，但卻必須戴上歪眼嘔嘴的面具跳舞」，這個關於主角所處狀況的設定，其實就已經相當有趣了。不過，我們並沒有就此感到滿足，而是馬上又讓門鈴響起，讓主角身旁突然間出現了一個帥氣男孩。

在接下來的場面中，以喜劇方式來表現主角家人接連展現出的種種日本特有風俗習慣。想不出好的插曲時，採用了將「哪些日本風俗習慣可能會讓主角覺得很丟臉？」之問題，放在曼陀羅圖中央位置[1]的作法。因此而引出了「主角祖母把酸梅放在看似快要感冒的男孩臉頰旁邊」等，各式各樣的創意。

故事中段也不能掉以輕心，由於好不容易創造出了有趣的發展，所以要試著加入更多點子。

進行到最後，我們成功地在32頁中放入了8、9個有趣之處（姑且先不論「從客觀角度看來是否有趣」的問題）。

★1
曼陀羅圖

熱水暖暖袋	在額頭上放酸梅	納豆味噌湯
搞笑類電視節目	丟臉的日本風俗	木偶
煮蝗蟲料理	蹲式茅廁	隨地小便

繼續追求更多有趣之處

　　雖然這樣應該已經能夠畫成不錯的草稿，但我們還是以非常慎重的態度，進一步利用可想出10個有趣設定或場面的調查表，設法又追加了10個似乎有可能放入這個故事中的點子★2。

★2
10項創意調查表
>>請參考P.160

> 說到聖誕節就會讓人想到聖誕老人，戴上醜怪面具，扮成聖誕老人的樣子。

> 主角教男孩「摺紙」的日本文化。對方非常努力地學習，隨後瞞著主角私下摺出了紙花，將之送給主角。

> 男孩看到日本人並非全部穿著和服而深受打擊。
> →主角在聖誕節刻意穿上和服。
> 主角穿著和服站在聖誕樹下的畫面。

> 男孩希望能夠讓討厭醜怪面具的主角改變心意。
> →透過為面具加上裝飾（貼上亮片等）之類方法，試圖使之看來變得比較可愛。

> 雖然主角十分想看聖誕節的街頭燈光展示，但是，等到祭典結束後，街頭的裝飾也都熄燈了。這時，男孩朝主角拿出大量煙火，稱它們是「日式燈光秀」。

> 進行文字接龍。
> →男孩說出的單字正好是主角喜歡的事物、場所等。

> 兩人自行將寺廟的大鐘當成愛情之鐘，將之敲響。

> 男孩不會寫日文。
> →試圖以滿是錯誤、字也相當難看的書信向主角傳達自己的心意。
> →成功解讀宛如密碼的信件後，發現原來是一封情書。

> 兩人的休閒時光。
> →雖然主角想進行逛街、拍大頭貼之類比較現代的娛樂，不過由於男孩抱有「日本的娛樂＝歌牌」的想法，於是只好配合對方玩歌牌（過程中發生兩人搶牌時手疊在一起的小插曲等）。

> 抽籤。
> →如果男孩抽到好籤的話，他就會以類似戒指的方式把籤綁在主角的手指上，彷彿像是想藉此祈求能與主角締結良緣。

　　舉例來說，「在冬天放煙火」是十分浪漫的情況，就畫面而言也會相當漂亮。此外，為面具加上裝飾之類的點子，也充滿現代感，可說是不錯的構想。所以我們決定試著將這些插曲都加入故事中看看。

　　雖然主角在聖誕夜戴著醜怪面具跳完舞之後，和男孩一起度過浪漫戀愛時光的場面，仍是這篇故事最有趣、精采的部分，不過，若是途中發展都頗為平淡，沒有什麼變化的話，這部作品多半將會成為「經過漫長鋪陳後才變得有趣的漫畫」吧。

　　各位都是娛樂提供者，因此要設法盡可能多讓讀者獲得一些樂趣。希望大家都能確實記住這件事。

第4章
突顯角色

01 創造具有魅力的角色

其實，任何人都能夠創造角色——只要會在紙上畫出一個人物就可以了。

不過，這樣的角色只是個具有人類外形的圖案而已，無法就此使無數讀者為之著迷吧。

若是想要創造出迷人的角色時，究竟應該怎麼做才好？

創作時要抱持著「將角色當成自己的小孩般對待」之心態

現代編輯者所追求的事物

畫出具有魅力的角色——這可說是現代漫畫中最為重要的要素。

《七龍珠》的孫悟空、《灌籃高手》的櫻木花道、《麻辣教師GTO》的鬼塚英吉、《Happy Mania戀愛暴走族》的重田加代子……以上這些都是極具魅力，擁有廣大愛好者的角色。

以前曾經有人對約20本不同漫畫雜誌的許多編輯進行問卷調查，對於「您認為現在新人最重要的特質為何」之問題，有9成以上的回答都是「能夠畫出有魅力的角色」。

雖然每本漫畫的編輯部都隨時處於極為忙碌的狀態，但編輯們仍然願意抽空幫許多沒沒無名的自行投稿者檢視原稿、提供建議。這正是因為每個編輯都極度希望能夠發掘出「筆下角色具有魅力的新人」之故。

既然如此，那就設法讓自己能夠畫出有魅力的角色，博得編輯們的青睞吧！——雖然這樣的想法並沒有錯，不過卻是非常不容易達成的目標。

至今仍未確立絕對有效的方法

在這個世界上，隨時都有無數的長篇連載漫畫正在進行編繪工作。然而，如《七龍珠》、《灌籃高手》、《麻辣教師GTO》、《Happy Mania戀愛暴走族》等角色極具魅力的作品卻依舊十分罕見。即使職業漫畫家與職業編輯者絞盡腦汁思考，仍然不容易創造出真正具有魅力的角色。

這是因為，**不論是多麼優秀的漫畫家、多麼出色的編輯，在「創造具有魅力的角色」這件事情上，任何人都沒有「只要這麼做就一定可以成功」的必勝指南。**

即使是筆者自己，同樣也沒有「絕對可以成功」的必勝指南。這種東西，相信今後也多半不可能會出現吧。不論科技、電腦再怎麼進化，這仍然是一塊只能由作者親手開拓的領域——說得誇張點，是必須投入廢寢忘食之努力，才有機會成功開拓出來的領域。

角色魅力需要透過插曲來表現

這麼說來，難道我們就真的只能在沒有任何技術可用的情況下，設法憑空創造出角色嗎？其實不然，在本章中便會為您介紹「創作具有魅力的角色時，絕對不可或缺的3項要素」。希望您能先確實掌握這3項要素，然後再開始挑戰創造具有魅力的角色。

在開始進行說明前，以下內容是我們必須先具備的共通認知。

> 不論是什麼樣的角色，其**角色魅力都必須透過插曲來表現**。

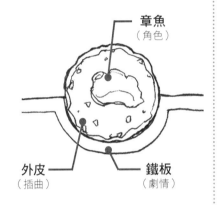

章魚
（角色）

外皮
（插曲）

鐵板
（劇情）

在本書中經常可以看到將漫畫比喻成章魚燒的例子。插曲是外皮，角色則是其內部的章魚。

不論選用多麼新鮮美味的章魚，對於打算製作章魚燒的各位來說，章魚仍然就只是章魚而已。必須要以名為「插曲」的外皮將之包覆起來，並且在我們稱之為「劇情」的鐵板上燒烤之後，章魚碎塊才會變成章魚燒。

也就是說，「創造出具有魅力的角色」與「讓該角色活躍的插曲」，有著密不可分的關係。

「創造出具有魅力的角色」這句話說來簡單，不過，實際進行時卻將成為極度困難的挑戰。

「想創造出具有魅力的角色時，需要有足以相襯的精采插曲」，以上內容是本段的主旨，希望您務必記住這一點。

> 想創造出具有魅力的角色時，
> 需要有足以相襯的精采插曲！

02 信念將會成為角色的骨架

接下來就讓我們開始試著創作角色吧。
在此將會為您介紹創作具有魅力的角色時最為重要之要素。

熱情！總之就是需要熱情！
即使是冷靜的角色也要投注熱情！

創造角色時，「信念」是最重要的關鍵

在創造角色時，最重要的事情是什麼呢？

答案就是，讓角色擁有「信念」。

在此所提到的「信念」，是一種不論周遭環境如何變化、不管他人如何評斷都無法將之撼動分毫，當事人內心之中絕對不會妥協、退讓的部分。

以《醫界風雲》（ブラックジャックによろしく／佐藤秀峰）的主角齊藤為例，這個角色的信念就是「身為醫生，希望能夠守護患者的性命」。

《小拳王》（あしたのジョー／梶原一騎原作，千葉徹彌繪）主角矢吹丈的信念也是相當有名的。他所抱持的信念是「即使生命燃燒殆盡，也要繼續打拳擊」。矢吹丈就秉持著這樣的信念與許多強敵交手，在整部作品的最後，丈與荷西決戰後，全身變成雪白的畫面，堪稱是漫畫史上最美的場面。

若是能夠在故事初期就以插曲或台詞說明某個角色的信念，將可使讀者對這個角色的為人，留下相當深刻的印象。

角色信念即使違背正義也無妨

角色所擁有的信念，其實不一定非得符合倫理道德的要求不可。

假設某個角色抱持的信念是「成為世界的統治者」，該角色因此而行事不擇手段時，仍然可以獲得讀者的理解。在較為出色的長篇漫畫中，經常可以看到擁有類似信念的角色。

《北斗神拳》（北斗の拳／武論尊原作，原哲夫繪）的拳王拉歐，雖然從連載結束到現在已經經過了相當長的時間，但仍然是相當受歡迎的角色。從這點就可以看出，即使角色的信念有違道德規範，只要能夠讓角色向讀者展現出確實符合其信念的生存之道，依然能夠賦予這個角色非常強大的魅力[1]。

★1
先創作敵方角色
即使是短篇漫畫，「敵方角色是否具有特色」，仍然會對作品有趣與否造成相當大的影響。因此，在創作角色時，先從敵方角色開始著手進行，也是可以考慮的選擇。以全副心力設計出敵方角色及其信念後，創造主角時就必須使之擁有比對方更強的角色特質及信念，這種狀況能夠提升故事水準。

在《大搜查線》一劇中，關於「室井」這個角色的處理手法，在需要說明角色信念時，也是非常適合的題材。當室井在故事中初次登場時，由於他採取了企圖妨礙主角青島實行其正義之行動，所以，不論對青島或對觀眾而言，室井都只是個一心想要出人頭地的冷漠精英官僚。然而，隨著故事逐漸進行，室井是個內心懷有火熱信念，為了擁有足以除去日本罪惡根源之力，而拚命力爭上游的人物之事實，也逐漸明朗化。他之所以會對青島採取那些看似不合理的行動，其實都是為了成就自己的信念。

得知這些事情後，觀眾們才初次真正理解「室井」這個角色，態度也開始由反感轉為支持。

因為擁有信念，所以角色不會屈服

在別冊寶島書系中，有一本名為《漫畫名台詞大全》（マンガ名ゼリフ大全）（暫譯）的雜誌類書籍。它是從少年漫畫、少女漫畫、青年漫畫中選出長留讀者心目中的名場面、名台詞，並且將之分門別類整理而成的讀物。閱讀這本書之後，相信您必定能夠更加了解「信念」對於漫畫主角的重要性。這是因為，書中介紹的場面、台詞，幾乎都來自於主角表明自身信念的場合。

凡是較為重要的角色，通常都會在各自的故事中，遭遇到似乎有可能動搖其信念的深刻問題。不過，正是因為他們抱有堅定的信念，所以才能發揮出令人難以置信的力量，突破各種危機。

信念不但是促使角色採取行動的原動力，同時也是他們所能夠發揮的力量之根源。

雖然《漫畫名台詞大全》只以長篇漫畫為選錄對象，不過，若是想在短篇漫畫中創造出具有信念的角色，當然也是有可能的。

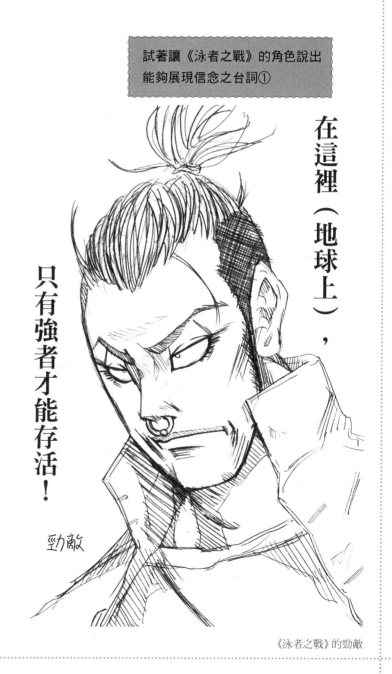

試著讓《泳者之戰》的角色說出能夠展現信念之台詞①

在這裡（地球上），只有強者才能存活！

勁敵

《泳者之戰》的勁敵

利用角色登場資料深入探索角色吧！

　　在本書後面附有筆者稱之為「角色登場資料」的表格。它是根據大學生在進行就職活動時，提供給各企業之求職資料加以改良而成的物品。藉由思考該角色的出生年月日、在什麼樣的地方成長、就讀哪一類型的國小、國中、高中等事項，有助於進一步深入挖掘角色特質。

　　請您不要一次就將整張角色登場資料徹底填滿，而是要在編繪該作品期間，讓它始終留在桌上，並且隨時寫下想到的事情。不論是在構築故事時、在創作插曲時、在進行設定時，應該都有可能會想到關於某個角色的新資料吧。

　　在這份資料的第2頁中，關於角色的「出身★」及「信念」，是希望您能夠投注最多心力、認真處理的部分。

　　決定某個角色抱有什麼樣的信念，在創造具有魅力的角色時是非常重要、絕對不可或缺的要素。

　　另外，該角色的家族史、成長環境（出身），也都頗具重要性。

　　首先，讓我們先從血緣關係開始著手思考吧。每個角色都必定有父母親存在，而雙親也都有各自的父母親。只要這樣一路追本溯源，相信就能逐漸建構出該角色一族，過去曾經有過何種經歷等，關於家族史方面的資料了。這樣一來，該角色就不再只是憑空出現的存在，而將具備「必然如此」之特質。能夠讓這種「必然如此」的角色在故事中登場時，各位所創作出的角色，其一言一行都將變得更具說服力。

★1

角色的出身

在「Afternoon四季賞2009年秋季萩尾望都特別獎」得獎作《SOLA》中，對於角色的出身處理得相當不錯。

[出身]　　　　　　　　　　　　　[信念]

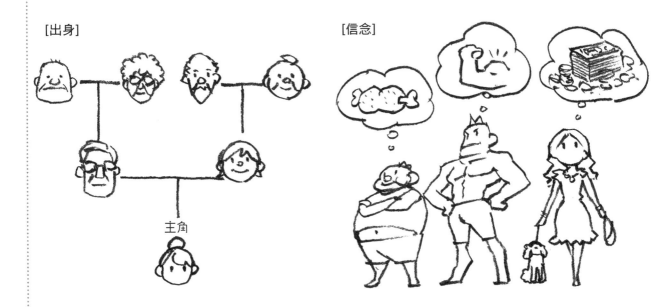

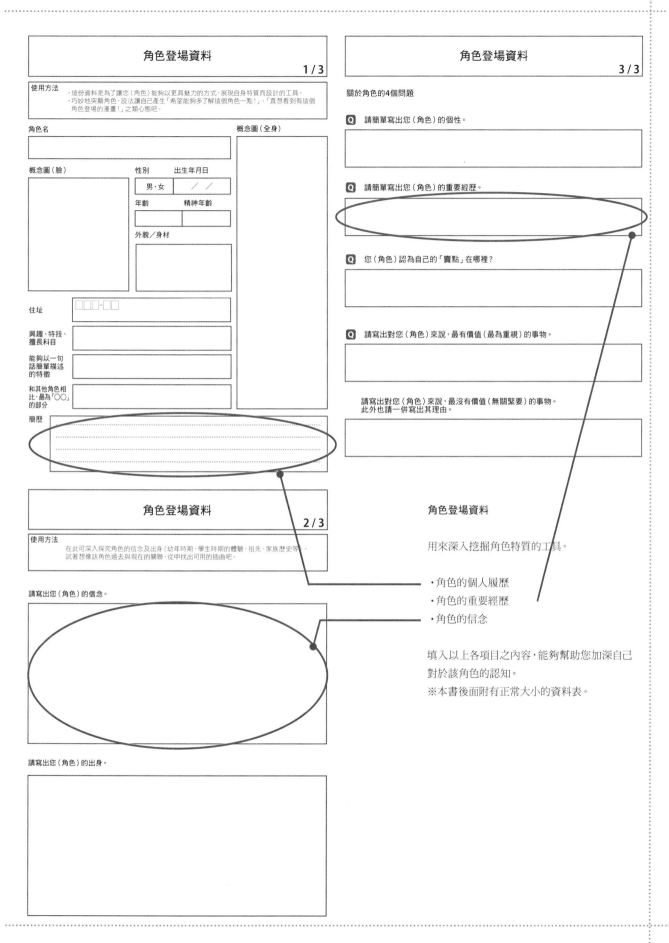

角色登場資料

使用方法
・這份資料是為了讓您（角色）能夠以更具魅力的方式，展現自身特質而設計的工具。
・巧妙地突顯角色，設法讓自己產生「希望能夠多了解這個角色一點！」、「真想看到有這個角色登場的漫畫！」之類心態吧。

角色名

概念圖（全身）

概念圖（臉）

性別	出生年月日
男・女	／　／

年齡	精神年齡

外貌／身材

住址　□□□-□□

興趣、特技、擅長科目

能夠以一句話簡單描述的特徵

和其他角色相比，最為「〇〇」的部分

簡歷

角色登場資料

使用方法
在此可深入探究角色的信念及出身（幼年時期、學生時期的體驗、祖先、家族歷史等）。
試著想像該角色過去與現在的關聯，從中找出可用的插曲吧。

請寫出您（角色）的信念。

請寫出您（角色）的出身。

角色登場資料

關於角色的4個問題

Q 請簡單寫出您（角色）的個性。

Q 請簡單寫出您（角色）的重要經歷。

Q 您（角色）認為自己的「賣點」在哪裡？

Q 請寫出對您（角色）來說，最有價值（最為重視）的事物。

請寫出對您（角色）來說，最沒有價值（無關緊要）的事物。此外也請一併寫出其理由。

角色登場資料

用來深入挖掘角色特質的工具。

・角色的個人履歷
・角色的重要經歷
・角色的信念

填入以上各項目之內容，能夠幫助您加深自己對於該角色的認知。
※本書後面附有正常大小的資料表。

03 主角的條件：不會迷惘的角色

「不會迷惘的角色」是一個能夠讓筆下角色看來更具魅力的方法。若是將存在於世上各種創作物中之角色簡單加以分類，大致可分為會迷惘／不會迷惘的角色。那麼，為什麼短篇漫畫中比較適合選用不會迷惘的角色？

主角位於作品世界的中心

長篇漫畫中的「不會迷惘的角色」

在長篇漫畫中，主角一定會在故事途中碰上內心有所迷惘，或者是陷入低潮之類的狀況。不過，筆者認為，透過綜觀故事整體的方式，來分辨主角究竟屬於會迷惘的類型或不會迷惘的類型，在需要分析角色時，應該也能提供相當大的幫助。

如《七龍珠》的孫悟空、《灌籃高手》的櫻木花道、《Happy Mania戀愛暴走族》的重田加代子、《麻辣教師GTO》的鬼塚英吉等，這些在本章中已經提到許多次的角色，全部都屬於「不會迷惘」的類型。在此姑且不論「從客觀角度來看時，這些角色的價值判斷是否正確[1]（其實不如說大多時候可能都是錯的）」之問題，重要的是，他們對於自己的判斷都抱有絕對的自信，在面臨岔路時，能夠立即做出要往左或往右走的選擇，而這些選擇也都頗能展現該角色的個人風格。這就是所謂「角色活起來了」的狀態。

相對於此，藉由一再累積種種讓主角陷入迷惘之中的插曲，因而得以使角色變得鮮活的長篇漫畫也不在少數。然而，對象是短篇漫畫時，「不會迷惘的角色」仍然是比較穩健安全的選擇，這究竟又是為什麼呢？

★1
角色的缺點
以《麻辣教師GTO》的鬼塚為例，這個角色經常出現像是教學不認真、對可愛女孩露出好色態度等，不符合教師應有道德規範的行為。然而，「這個角色並沒有做出如殺人等，違背身為人類道德規範的行為」，才是此處要強調的重點。

角色大致可分為以下2類：
· 會迷惘的角色
· 不會迷惘的角色

能夠在32頁內找出迷惘的解答嗎？

短篇漫畫創作者，不論抱持何種目標，最後必定都會遭遇到「頁數限制」的問題。仍處於初學者階段的創作者更是需要特別注意，您可以運用的頁數，通常最多只有32頁。您能夠只用短短32頁，就能讓讀者對迷惘型的主角產生情緒傾洩[2]嗎？請試著回憶一下《新世紀福音戰士》（新世紀エヴァンゲリオン）或《王牌投手 振臂高揮》（おおきく振りかぶって／樋口朝）等作品。碇真嗣、三橋廉都屬於迷惘型的主角，只有綜觀整部作品時，兩人的角色特質才得以突顯。然而，兩人的角色個性，其實可說也正是在「一再遭受挫折，但仍努力試圖克服困難」的過程中逐漸建立起來的。

個人認為，要在32頁以內就讓具有類似以上兩人角色個性的主角，帶給讀者情緒宣洩，可說是非常困難的挑戰。

以難題衝撞主角的信念

所謂「不會迷惘的主角」，並非是要您創造一個完美、沒有缺點的角色。其實正好相反，這類角色的缺點可說是愈多愈好。如果能夠巧妙地表現其缺點，相信必然能夠讓他們成為能夠吸引讀者的角色[3]。

在前面章節曾經提過，若是賦予角色信念，並且將故事內容聚焦於「足以徹底撼動其信念的深刻問題」時，角色有時甚至可能展現出連作者本人都沒有料想到的努力奮鬥精神。角色為捍衛自身信念而努力的模樣，應當也能打動讀者，使讀者有所感動吧。此外，主角因此而獲致的成果，相信也將會成為角色在該段故事中，確實有所成長的證明。

藉由角色的缺點引發問題，並且讓這個問題去衝撞角色所堅持的信念——想要營造出具有魅力的角色時，這也是常見的處理手法。

★2
何謂情緒傾洩？
主角克服難關的行動，可以博得已經將感情投射於作品中的讀者之認同，使讀者感到情緒獲得宣洩的快感。

★3
能夠吸引人的角色
>>請參考 P.132

好好想想看主角的信念吧。

角色為捍衛自身信念而努力奮鬥的模樣，相信必然能夠帶給讀者感動。

「尋找自我」留給長篇漫畫！

編繪內容以主角內心掙扎為主的作品時，純就題材方面而言，「尋找自我」也頗有共通之處。不過，主角擁有信念時的內心掙扎，以及主角迷失自我時所陷入的掙扎，兩者所給予讀者的印象將會截然不同。

在短篇漫畫中，若是主角陷入迷失自我的情況，則勢必需要在作品中使之找出新的自我。但是，僅用32頁篇幅找出的新自我，多半無法讓已經看過許多精采作品的讀者、編輯感到滿足。

筆者認為，倘若想要順利處理好「尋找自我」類型的題材，很可能需要約10本單行本的篇幅。在此強烈建議您，最好等到成為長篇漫畫家之後，再來挑戰這個目標[1]。

當然，在頭與身體比例較高的寫實類型漫畫中，確實也有將這類題材處理得相當漂亮的故事[2]。這是因為，寫實類漫畫可以不需要非常明確地在故事中表現出主角的成長、變化，只要個別插曲符合時代需求就能夠成立的緣故。話雖如此，但對於有志成為漫畫家的初學者而言，仍然只有極少數在這方面極具天份的創作者，才有可能畫出好的作品。

★1
《蜂蜜幸運草》
《蜂蜜幸運草》可說是尋找自我類型作品的金字塔。在單行本共10本的故事中，主角竹本裕太有非常戲劇化的「尋找自我」經歷。

★2
淺野一二O／《多美好的人生》
（素晴らしい世界）
以短篇漫畫形式挑戰尋找自我題材的作品。雖然各篇故事的主角都未能獲得明確的答案，但故事內容都頗具戲劇性。

【擁有信念的主角】

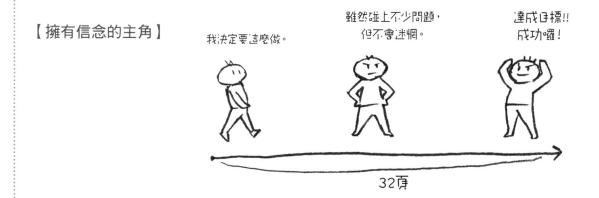

我決定要這麼做。　雖然碰上不少問題，但不會迷惘。　達成目標!! 成功囉！

32頁

【迷失自我的主角】

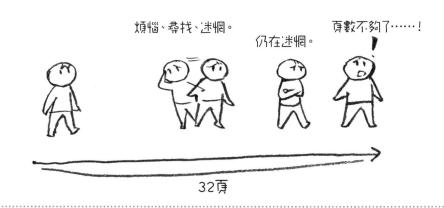

煩惱、尋找、迷惘。　仍在迷惘。　頁數不夠了……！

32頁

我就是不想輸給

那個傢伙（信二）！

主角

《泳者之戰》主角

※在此試著加入「主角誠與對手信二是從幼稚園時代開始，就一直在相互競爭」的設定。兩人在運動、課業、戀愛等各方面的競爭，已經持續了長達10年以上的時間。

若是再加入「誠與信二，雙方的母親是好朋友」之設定，兩人的意氣之爭就會變得更加充滿歡樂的感覺。

為了創造出具有魅力的角色

想要創造出具有魅力的角色時，我們首先要做的事情是「明確訂出該角色的信念、價值標準」。接下來要帶出有可能撼動其信念的事件，逐漸增加角色所承受的負荷。當負荷達到極限時，角色應該就會使出渾身解數，試圖一舉將之徹底震開。對於這個場面，不但要以大畫格來表現，描繪時也要設法讓自己抱持著與主角相同的心情，以上都是需要注意的重點。

04 能夠吸引人的角色

偶爾展現出角色的意外特質,而且還必須是迷人的特質——
這也是一個可讓角色看來更具魅力的方法。
到底該怎麼做才能順利賦予角色魅力呢?

現代漫畫的必須要素!
時代所要求的魅力

迷人的意外一面

　　在前面章節中提及的眾多具有魅力之主角,其實還有另外一個共通的特點。那就是,「這些主角們有時會在某些方面出現精神年齡低到堪稱幼稚程度的表現」。鬼塚經常以像是國中生般的好色眼神盯著可愛女生;而櫻木花道的純情程度也幾乎跟小學生相去不遠。重田有著彷彿荳蔻年華少女般的純真心靈;孫悟空在作品剛開始的時候,甚至不知道男女性別的差異。

　　這是非常顯著的特徵,《去吧!! 稻中桌球社》(行け!稻中卓球部/古谷實)的前野和井澤、《聖哥傳》的耶穌與佛陀、《蜂蜜幸運草》的森田等角色,也都具有類似的要素。這類稚氣的一面能夠讓角色看來更加可愛、具有吸引力。為了營造出類似魅力,在比較早期的漫畫中,曾經有漫畫家採用「讓頭身比非常小的Q版可愛角色在畫面上亂跑」之類處理手法。以插曲來點出角色稚氣的做法,其實也可以視為舊有Q版角色技法的變化運用。

　　對現代漫畫家來說,不論在處理任何範疇的作品時,能夠增加角色魅力的類似技術都是不可或缺的。目前較受歡迎的長篇漫畫作品中,絕大多數的主角都具備「令人意外的一面」,而且,這類意外一面也都是頗具魅力的特質。

擁有魅力的角色所具備之特質:
・一般人沒有的特殊才能、能力
・經過簡化的幼稚、稚氣一面

外觀年齡與精神年齡

　　由數量龐大之插曲所累積而成的長篇漫畫，在營造角色個性方面確實較為有利，這是無可否認的事實。不過，即使對象是短篇漫畫，只要能夠放入2、3個具有足夠衝擊力的插曲，仍然有可能創造出具有魅力的角色。

　　為了達成這個目的，建議您可以在設定角色時，就暗中加入與其實際年齡有落差[1]，用以營造角色魅力的精神年齡設定。

　　《麻辣教師GTO》的鬼塚，是個一旦遭遇危機或是碰上與自己信念有所衝突的問題時，就會變得充滿熱情且帥氣的男子。在這類插曲中，鬼塚通常會展現出二十多歲青年男子的果決態度。不過，其他情況時，他卻經常做出像是國中男生特有的低級行動。希望您能在創作角色設定時，就明確寫出這方面的資訊。然後，當碰上想讓這類型主角看來具有魅力的場面時，請先暫時忘記主角的外貌等，並且改從「如果是調皮、喜歡胡鬧的國中學生，面臨這種情況時會採取什麼樣的行動？」之類角度來進行思考。雖然要馬上創造出足以與《麻辣教師GTO》作者藤澤亨之構想媲美的插曲並不容易，但是，如果與其他對這類問題毫無自覺的創作者相比，您創造出具有魅力角色的機率必定會高出許多。

　　另外，徹底相反的做法也是可以考慮的。《去吧!!稻中桌球社》的田中就是個「雖然年齡是國中生，但卻不時會變成老人」的角色──雖然是中學生，但卻不時會出現讓人感覺像是老爺爺、老奶奶的發言、行動。這個方法也一樣能夠充分營造出角色的魅力。同樣地，此時也請記得，在角色表中的秘密設定部分，加入如「像是80歲的健忘老人」之類敘述。

★1
落差
若是能夠巧妙地創造出如實際年齡與精神年齡之類的落差，將可使角色看來具有獨特的魅力。

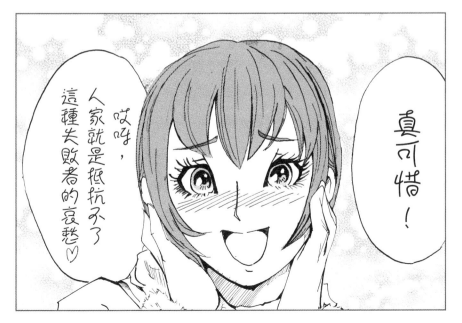

外表是17歲，不過一旦碰上符合自己喜好的男性，就會變得以8歲左右精神年齡之思考模式來行動的角色。
如果做得太過火，很可能會讓這個角色變成令人討厭的女性，請多加注意。

「魅力」將會成為武器

在第2章中曾經提過，《聖哥傳》採用了極為出色的設定。除了設定之外，這部作品中的耶穌與佛陀都極具魅力，這也是非常棒的特色。不僅如此，「宛如小學生般的耶穌」之概念，也在作品中得以充分發揮。在現代漫畫中，不論挑戰何種範疇的作品，這類迷人之處都將會成為角色極為強力的武器。

試著讓《泳者之戰》的角色
說出能夠展現信念之台詞③

今天射手座的運氣是最後一名，

人家根本沒辦法出門嘛！

女主角

因為涼子極度相信星座占卜，所以臨時取消了約會。

《泳者之戰》女主角

　　遊戲主機的功能，對於角色設計與表現方面，也會造成相當大的影響。

　　以過去筆者曾經參與製作的遊戲為例，由於受到各式各樣的制約影響，因此角色只能有「喜、怒、哀、樂及普通」等5種類的臉部表情圖。而且，這5種表情圖還不能有過於極端的表現，必須選擇臉部動作較小、用途較為廣泛的圖。這是為了避免因表情過於誇張，而無法與台詞搭配的問題。

　　關於以上提到的問題，在漫畫中則可以不需要考慮類似制約。

　　配合角色在該場面中的情緒，選擇最適合的表情吧。當您順利畫出符合自己內心想法的表情時，相信也能夠使讀者感受到更為強烈的衝擊。

05 附錄：創作約1週時間的日記

以下將為您介紹「將自己當成虛擬人物，創作約 1 週時間的日記後，將之改寫為故事大綱，實際畫成作品且獲獎」的範例。您可以將這部分當成「創作 1 週的日記」項目之具體利用方法介紹。

8 天的創作日記

作者：柊飛白

使用方法　寫下約 1 週時間，中間沒有間斷的日記。不過，這時要請您設定一個虛構的主角，將自己當成這個主角進行創作。內容不需要非常戲劇化，以輕鬆有趣的方式記錄該角色的日常生活即可。

◎Point
・請將季節要素納入考量。
・請在7天中選1天讓主角展現出令人意外的一面。

角色設定

都倉蕗

・16歲，高二學生，生日3／27，O型。
・父、母、2個姊姊的5人家庭。父親是農會職員，母親是專業主婦。
　大姊名「苗」，21歲，美容師。二姊名「小麥」，20歲，短期大學學生。家裡養的貓名叫蜜柑。
・擅長科目是英文，討厭科目是數學。
・興趣是園藝。家中庭院滿是各種植物。
・園藝社。
・總是保持自己的步調，經常有人找她商量問題，擅於傾聽，對於與自己有關的事情較不敏感，充滿好奇心。

五條冬吾

・蕗的同班同學，相當受歡迎。
・雖然蕗與冬吾不常交談，不過因為其他人都直接叫他「冬吾同學」，所以蕗也如此稱呼對方。

舞台設定

地區・偏遠的鄉下。季節是夏天。每天只有4班公車。
　・停靠該站的火車也不多。
　・小鎮大半地方都是森林與農田。

高中・從都倉家騎腳踏車約需50分鐘，這是最近的一所高中。
　・由於高中數量較少，所以學生人數仍能維持一定程度。
　・學生們頗為熱衷社團活動。田地範圍意外廣大。

7月30日　星期二　[天氣] ☀

　　今天是所有期末考考卷一起發回來的日子。雖然英文分數比預期更高是件讓人高興的事情，不過數學果然還是一樣慘。

　　老師要我來上暑期輔導。這麼熱的時候還得要每天面對那些數字，怎麼想都不可能嘛。更何況，就算記住sin、cos、tanθ之類的，將來多半也完全派不上用場。我真的覺得，數學這種東西乾脆從世上消失會比較好。

　　可是，爸他卻似乎非常希望我去補習的樣子。

　　因為他一直在嘮叨數學成績太差，所以我忍不住就拿起手邊的竹枕砸了過去。爸看起來很痛的樣子，自作自受。

　　結果之後就被媽罵了一頓，罰我去幫爸搥背。

　　明明都是爸不對的說，實在不合理。

7月31日　星期三　[天氣] ☀

　　今天是結業式。為什麼我們學校會選在室外舉行結業式呢，一般不是應該都在體育館之類地方舉行的嗎？而且，蟬叫聲也完全蓋掉了校長的聲音。因為天氣太熱，所以我出現了貧血的症狀。這還是我第一次貧血呢。搞不好是腸胃方面的問題吧。

　　放學後跟小夏、春子一起去買東西。先是騎了半個鐘頭的腳踏車到車站，接著還得搭1小時的火車。這種時候，鄉下地方實在很麻煩。買了好幾件無袖上衣，已經沒錢了。

　　晚上，苗姊幫我剪了頭髮，一下子清爽多了。我很喜歡讓苗姊剪頭髮，跟不認識的美容師來往總是讓我很緊張，苗姊的手就有種溫柔、讓人放心的感覺。

8月1日　星期四　[天氣] ☀

　　雖然暑假從今天開始，不過因為還得補習，所以這件事跟我沒什麼關係，就是跟平常一樣去上學而已。不過，學校裡面比平常冷清不少，我有點喜歡這種感覺。

　　由於補習課程比原先預想的還要無聊，結果老師教的東西全部都是左耳進右耳出，根本沒聽進去。

　　因為補習比較早結束，所以去看了一下菜園的情況。正值花期的向日葵還是老樣子，大大的身體誇張地完全綻放開來。番茄跟茄子的狀況也不錯。南瓜與馬鈴薯都已經開了花，真讓人期待秋天的收穫時刻。西瓜也長得很大了。去年的西瓜是失敗作，希望今年的會比較好吃。園子裡還有一些空地，要不要再種點什麼好呢⋯⋯。

　　澆過水、拔完草之後，原本在游泳池裡的冬吾同學叫住了我，他似乎是游泳社的成員。雖然我們同班，不過直到今天才有第一次比較像樣的交談。這樣一聊才發現，其實我們意外地談得來，聊得滿高興的。雖然冬吾同學邀請我一起游泳，但因為我是旱鴨子，所以沒下水。不過，光是把腳泡在水裡就已經涼快多了，感覺很舒服。

　　今天是愉快的一天。

　　希望還能有機會跟冬吾同學聊天。

8月2日　星期五　[天氣] ☀

　　今天特別熱。騎腳踏車到學校的路上，感覺自己差點昏倒。或許應該去考張摩托車駕照了吧。

　　今天也一樣在補習結束後去照顧園子裡的農作物，差不多也該是採收的時候了吧。這樣說起來，採收下來的東西要怎麼處理呢？去年是社團的人大家分配，可是今年比較認真活動的人就只有我而已，可以一個人全部拿走嗎？明天問老師看看好了。

　　有點在意游泳池那邊的狀況，所以稍微過去看了一下，發現今天也只有冬吾同學一個人在游泳。他注意到我的時候那種全力揮手的樣子，看起來有點可愛呢。

　　提到補習的事情後，冬吾同學表示願意教我。他的頭腦很好，考試成績總是維持在前幾名。雖然要在聰明的冬吾同學面前曝露自己有多麼愚蠢，是件很丟臉的事情，不過一想到放完假之後馬上就得考試，實在也不是顧面子的時候，所以還是心懷感激地接受了。

　　冬吾同學的練習結束後，我們在圖書室一起念書。他的教法很仔細又容易理解，對於學習能力差勁的我，也願意不厭其煩地一再重複教同樣的地方，沒有露出半點不高興的表情。

　　我覺得他是個不錯的人。

　　有辦法理解的話，其實數學也還滿有趣的。

8月3日　星期六　[天氣] ☁

　　今天稍微涼快一點了。
　　補習的時候順利答出了老師的問題。老師有點驚訝，甚至還誇獎了我。我自己也嚇了一跳。這應該都要感謝冬吾同學吧。送給他小番茄當謝禮時，他看起來相當高興的樣子。
　　向老師問起菜園裡農作物的事情後，老師的答覆是，隨便我怎麼處理都可以，總之要記得多少分給老師們一些就是了。下次碰到好天氣的日子就來採收吧。
　　今天的天氣不太理想，氣溫也比平常低，所以冬吾同學也比較早結束練習，我們一起回家。
　　上學途中會經過的那間大寺廟，似乎就是冬吾同學的家。因為那間廟在我們這一帶很有名，所以我稍微吃了一驚。
　　原來如此，冬吾同學是住持的兒子啊，跟他給人的印象還滿合的。

8月4日　星期日　[天氣] ☂

　　今天不用補習，而且又下雨，沒有必要特別跑到學校去。看這個雨勢，冬吾同學應該也不會去游泳吧。好久沒有像這樣一整天都待在家，再加上又沒什麼事可做，結果整天就只是聽著雨聲在家裡閒晃而已。
　　媽把過年時剩下的年糕做成了煎餅，滿好吃的。試著分給蜜柑吃了一點，牠似乎也覺得好吃的樣子。蜜柑也變胖了不少，要是再不減肥的話，搞不好就會生病了。外婆家的鍋子就很苗條的說，不知道在天國的鍋子現在過得怎麼樣。
　　晚上跟小麥姊一起去錄影帶出租店。不是家附近的那間，是車程足足要一個鐘頭的其他店。小麥姊每次碰上煩惱或困擾的時候就會帶我出遠門。像是找工作啦、男朋友的問題啦，看來她有不少困擾的樣子。雖然我只是在旁邊應聲附和而已，不過小麥姊似乎也覺得這樣就很夠了，還說什麼「跟小蕗聊完之後會覺得比較輕鬆」之類的。她說自己跟苗姊年齡太接近，所以反而不好談這些話題。小麥姊租的片是《稻川潤二的恐怖怪談實況7》，我租的則是《半自白》。感動到嚎啕大哭的地步。
　　聽說明天有颱風要來，所以拜託小麥姊繞到學校去了一趟。雖然已經盡可能做好了用塑膠布蓋住菜園裡農作物之類的補強措施，不過還是希望颱風不會造成什麼損害。實在很讓人擔心。

8月5日　星期一　[天氣] 颱風

　　今天從早上開始就是大風大雨，不但幾乎踩不動腳踏車，傘也被吹壞了。從教室的窗戶看出去，發現有好多不知道是從哪裡被吹來的東西在空中亂飛。因為風雨愈來愈大，而且也發佈了颱風警報，所以補習中止，老師要我們趕快回家。

　　菜園的狀況看起來倒是還好。

　　為什麼要在風雨最強的時候趕我們回家呢。下一班公車還要等4個鐘頭，媽又沒駕照，結果還是只能騎腳踏車回家了。整條路都變成了小河，甚至還碰上了土石流。滿天都是雜七雜八的東西在亂飛，根本躲不開。騎車回家的路上也滑倒了好幾次……實在很辛苦。

　　看我滿身髒兮兮回到家時的樣子，媽嚇了一大跳。

　　在大白天的時候洗澡，有種奇妙的感覺。

8月6日　星期二　[天氣] ☀

　　颱風在昨天晚上離開，今天是萬里無雲的好天氣。校園裡到處都是外面飛來的垃圾跟被吹斷的樹枝、樹葉，看起來真是悲慘。今天的補習取消，我們跟其他來進行社團活動的同學一起整理校園。

　　冬吾同學也在其中。

　　打掃工作很快就結束，所以開始採收作物。好在菜園這邊沒有受到太嚴重的損害。今天採收的是番茄、茄子跟小黃瓜。因為數量相當多，本來可能會很辛苦的，幸好有冬吾同學幫忙，輕鬆了不少。還有其他社團的同學也趁著休息時間來幫忙，大家都好體貼喔。

　　到附近的超市買齊了材料後，借用學校的烹飪教室，拿剛採收的東西弄了點料理。把這些菜送給還在辦公室的老師跟其他在忙社團的同學後，大家都吃得很高興，我也覺得很滿足。

　　我自己則是跟冬吾同學在游泳池邊一起吃，他說很好吃。接著我們還吃了事先浸在泳池旁邊冷水裡泡涼的西瓜。看來採收的時期好像還是早了點，甜度有點不夠，不過已經比去年的好了。

　　吃完東西後，我就一直在看冬吾同學游泳。他好像覺得不太好意思就是了。

　　冬吾同學游泳時的動作很流暢，心情好像也很愉快，讓不會游泳的我有點羨慕。

　　不過，我還是很喜歡冬吾同學他游泳時的樣子。

由日記改寫而成的大綱

※非條列式的大綱。

《向日葵的心情》

　　都倉蕗是就讀於某間鄉下高中的高二學生。身為園藝社社員的她，獨力照料校園內廣大田園中的所有作物。

　　時值暑假，田園裡向日葵正盛大綻放，蟬叫聲不絕於耳。

　　正當蕗今天也頂著烈日在田裡工作時，她聽到田地旁的游泳池傳來打水的聲音，發現池子裡的人是自己的同班同學，屬於游泳社的五條冬吾。

　　由於蕗跟冬吾進行社團活動的場所相鄰，兩人於是逐漸熟識，變成了好朋友。現在兩人每天都會一起回家。蕗將冬吾當成自己重要的朋友，認為對方是個宛如太陽般耀眼的人物。特別是在游泳的時候，在閃亮耀眼的水花襯托下，冬吾看來更是令人眩目。

　　冬吾將會在暑假結束後轉學。蕗一直抱有「感情會隨著彼此分離而變淡」的想法。少女認為，即使現在兩人是好朋友，但是，等到對方轉學，經過了一段時間後，對方多半還是會慢慢忘記自己吧。

　　每次想到這件事，蕗就不由得有種寂寞的感覺，跟冬吾在一起的時候，這種感覺更是特別強烈。連現在都會覺得寂寞了，等到冬吾同學離開之後，自己一定只會覺得更加寂寞吧——為了避免這樣的心情繼續增強，為了讓自己在冬吾轉學後也不會感到太過寂寞，蕗於是開始躲避冬吾。

　　在蕗開始躲避冬吾後過了幾天，正當蕗在照料田裡作物的時候，冬吾突然出現，約蕗和自己一起回家。面對仍處於困惑之中的少女，少年硬是把對方拉出了校門。

冬吾先是對蓿提出「妳最近是不是在躲我？」的問題，聽到蓿對此表示否定後，冬吾鬆了一口氣，露出笑容。接著，冬吾對蓿表白心意。蓿因此芳心大亂，不知為何冬吾會突然說出這種話，不知為何他要破壞彼此目前的關係。他明明就快要轉學了、很快就會忘記自己了啊──這樣的心態讓蓿對冬吾拋下一句「你是我很重要的朋友」，隨即逃離了現場。

　　接下來兩個星期，蓿都沒有再見到冬吾。當她獨自在花田為向日葵澆水時，內心不禁漠然地想著「或許我們再也不會見面」的事情。這時，蓿彷彿覺得聽到冬吾呼喚自己的聲音，於是本能地轉頭看向泳池的方向。然而，她卻只看到樹木隨風搖曳的樣子，聽到震耳欲聾的蟬叫聲。蓿一直很喜歡在田裡照料作物時傳入耳中的，冬吾游泳時的打水聲。但是，此刻的蟬叫聲實在太吵，吵到少女覺得就算真有打水聲，也會被蓋過的地步。

　　不要抹掉冬吾同學的聲音、不要抹掉、不要抹掉我的存在──。
　　想到這裡，蓿忍不住落淚。
　　雖然蟬叫聲、向日葵、游泳池都一如往常，只是少了一個冬吾而已，但蓿的內心之中卻有種無比空虛的感覺。
　　蓿發覺自己其實是喜歡冬吾的，打從心底非常喜歡對方。
　　這時，蓿聽到從泳池方向傳來的打水聲。少女非常驚訝，看向泳池，隨即清清楚楚地再次聽見打水的聲音。
　　蓿認定那是冬吾弄出的聲音，朝泳池跑去。
　　曾經拒絕過冬吾同學的我，或許已經沒有資格再和他見面了吧。
　　可是，如果還有一絲希望的話……。

　　來到泳池池畔後，蓿只看到緩緩晃動的水面。於是，少女對著泳池喊出了自己到現在為止的心情──假如我們現在開始交往，要是冬吾同學你在新學校有了其他喜歡的對象而忘記我的話，到時我一定會非常傷

心吧。但是，假如繼續維持好友關係的話，應該就能讓心痛的程度減少一半，所以我一直在欺騙自己，拚命壓抑著內心的這份感情。

可是，我現在才發現，自己其實是喜歡你的——就在蔀說出這句話的瞬間，冬吾從水中竄出。

冬吾默默走到蔀身旁，輕撫蔀的臉頰。

這個動作讓蔀有種安心感，她低聲說了一句「我喜歡你」。

這時，冬吾猛然抓住蔀的手，把她拉進了泳池 ★1。

蔀對這突如其來的狀況大吃一驚，拚命緊抱著冬吾。

冬吾開口，對於蔀認定自己會忘記她的想法表現出氣憤的態度。

冬吾表示，他會每天打電話、隨時傳簡訊，只要蔀想要見面，他就會立即趕過來。

我可是不會讓妳有時間感到寂寞的喔——冬吾邊這麼說，邊緊緊抱住了蔀。

★1
這裡的表現似乎有點恐怖，所以在正式原稿中，變更為蔀自行跳進泳池。

根據大綱製作的作品

　　根據這份大綱製作的作品，拿下了《花與夢》2006年2月號的「本月焦點賞」。

《向日葵的心情》‧柊飛白 作
刊載雜誌：《花與夢》／白泉社

GOOD

夏天氣氛營造○

草帽、夏季制服、翠綠的向日葵葉片、游泳池的鐵絲網……除了聲音方面之外，在視覺方面也加入了許多能讓人感覺到「夏天」的要素，而且每個要素都畫得相當仔細，營造出了明確的印象。

BAD

要讓位置關係更容易理解

雖然這裡是蕗抬頭看向冬吾所在游泳池的場面，但初次看到時，其實有點不太容易理解。不妨考慮以加大鏡頭仰拍角度，將冬吾也納入畫面之中等方式來處理，希望能用心思考這類用以告知位置關係的構圖。

STEP UP建議

雖然對於故事的著眼點因人而異，而且故事本身的種類也會造成影響，不過，不論從何處著眼，同樣都要設法在高潮時安排能夠引人注意，以大幅度全身動作來表現內心想法的場面。所謂的高潮，通常就是主角說出真心話、認真採取行動的場面。如果能夠先決定好高潮場面時的行動，接著以逆推方式刻意將角色情緒引向決定好的方向，這麼一來應該就可以順利避免例如故事內容過於繁雜、角色心情變化欠缺說服力之類問題。

GOOD

充滿感情的「聲音」

雖然在暑假結束後就要轉學的冬吾，對蕗表明了自己的心意，不過蕗卻因為寂寞而無法好好回應對方。在這個「蕗思念著從那天之後就不曾再見面的冬吾」的場面中，作者巧妙地利用「聲音」表現出了蕗的心情。蕗因為風吹過樹梢的聲音、蟬的叫聲而轉身後才猛然驚覺，這些聲音，其實原本都是應該會被來自旁邊泳池的打水聲蓋過去的聲音。「冬吾不在這裡」的寂寞感頓時變得更加強烈，喧囂的蟬叫聲讓蕗感到焦慮，滿心都是感傷與惆悵。這個場面的表現手法，可將「暑假中的學校」這個安靜的場景設定，發揮得淋漓盡致。

第5章
加入插曲

01 什麼樣的插曲才值得描繪？

本書即將進入最後的章節「插曲」。

只要多加留意，其實各位身旁也都存在著各式各樣的插曲。

首先就讓我們從「插曲究竟是怎麼回事」開始學起吧。

一部漫畫是否有趣，
幾乎可說完全由插曲的好壞決定

故事與插曲的不同

所謂的插曲，指的是分散於故事各處的零碎片段情節。單看文字敘述的話可能不太容易想像，讓我們透過《泳者之戰》來確認吧。

【故事】

在主角吉岡誠向女主角篠田涼子告白時，對手時田信二也同時出現，於是兩人將在除夕夜以游泳進行對決。

【插曲】

雖然誠和信二都向涼子告白，但涼子卻表示無法決定究竟該如何在兩人之中做出選擇。這時，涼子正好看到電視上播出的世界游泳大賽，於是提出以自己為賭注，希望兩人在除夕夜以游泳決勝負的辦法。主角雖然感到頗為困惑，不過信二卻表現出充滿鬥志的態度。

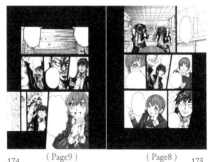

174 （Page9）　　　（Page8） 175

故事只是作品的骨架，插曲才是作品的實際核心所在。

插曲在漫畫中的重要性

在本書中已經重複強調過許多次，即使單以漫畫而言，插曲也是與角色具有同等重要性的關鍵要素。就算是同樣的故事，創作角色、插曲的技術之優劣，往往就會使作品的有趣程度出現判若雲泥的差別。

雖說各位需要努力磨練自己的插曲創作技術，設法在原稿用紙上展現出有趣的插曲，不過，對於漫畫來說，到底什麼樣的內容才能稱得上是理想的插曲？

透過《午安月刊》來思考插曲

個人認為，講談社旗下的《午安》堪稱是寫實類型商業漫畫雜誌中的佼佼者，而《午安》每年舉辦4次的「四季賞」之得獎作品，也都能維持非常高的水準，幾乎每一篇都是傑作。

身為《午安》總編的吉田昌平，曾經在接受某雜誌訪問時，對於「您個人比較欣賞何種類型的漫畫、漫畫家」之問題，做出了以下的回應。

「我喜歡能夠將作品世界觀融入角色背景之中的創作者，當然，這類型的創作者十分罕見。從某個角色目前的言行舉止，就能想像出這個角色曾經有過何種經歷、所生活的世界、至今為止的生活方式等——我欣賞這種彷彿能夠在角色背後唰地一聲，營造出廣大想像空間的創作者。如果碰上這類創作者，我絕對會給予極高評價[1]」。

雖然這是對於角色的意見，不過，能夠讓角色有所表現的仍是插曲。活用上一章介紹的角色登場資料等，設法深入挖掘角色特質，這點固然極為重要，然而，在此同時，套用吉田總編的形容法，我們也必須設法創造出足以「唰地一聲」表現出深入挖掘到的角色特質之插曲。

《午安》所秉持的這種編輯方針，其實也經常可以從「四季賞」的責任編輯之評語中看出一些端倪。舉例來說，在編輯後記中，相關負責編輯曾經表示過這樣的意見。

「在閱讀漫畫的時候，如果作品中登場人物能夠讓我感覺到他們彷彿真的具有生命，我就會感到非常高興。各位應該也是這樣吧？（中略）在這部作品中，為了能夠賦予紙上人物們靈魂，對於每個角色的所有表情、台詞、細節，相信作者多半都有過無數次的反覆推敲，並且將所擁有的技術發揮到了極限吧。對於這部能夠讓我打從心底產生『唔哇、這根本是真人真事嘛！』想法的作品，無論其他人提出什麼樣的意見，我支持的立場都絕對不會有所改變[2]」。

★1
節錄自刊載於2009年《少年Magazine Dragon增刊》之內容。

★2
節錄自2010年4月號《午安》附錄的「四季賞」得獎作《微不足道的美好日常》編輯後記之評語。

筆者認為，這樣的漫畫才是各位應該將之當成目標的對象。即使是奇幻類型作品，其中仍然需要能夠讓角色看來栩栩如生的「真實性」。宮崎駿的動畫為何總是能夠非常受歡迎，其實同樣也是因為作品中角色都極其寫實的緣故。在撰寫本段文字的2010年3月時，個人認為，所謂「寫實類型漫畫中的好插曲」，其實就是能夠讓登場角色看來宛若活生生的人物，具有「真實性」的插曲。

02 2.5次元的插曲

2.5次元的插曲可說存在於2次元與3次元相接之處。
那麼，所謂「2.5次元的插曲」，究竟是怎麼一回事？

只要能夠學好2.5次元的插曲，
漫畫就會頓時變得真實許多

漫畫插曲之「真實性」

到這裡為止，當本書中出現「逼真」或「真實性[★1]」等詞時，幾乎都會加上引號。這樣的做法，主要是為了區別漫畫插曲中的「真實性」，與我們在平常生活的3次元世界中所感受到的真實性。

若是想要確認其間究竟有何差異，您不妨試著將新聞報導與自己覺得「逼真」的漫畫進行比較，相信應該能夠明確感受到兩者的不同之處。

每當看到世上各式各樣的插曲時，筆者都會在自己內心畫出一條連結2.0次元與3.0次元的線來進行比對，思考「發生在眼前的插曲比較趨近於哪個次元」的問題。

附帶一提，刊載於新聞中的插曲，可說是2次元世界中最貼近3次元的產物。讀者在閱讀新聞報導時，也通常會抱有「這些都是發生在現實世界中的事情」之認知。至於所謂的萌類型漫畫、輕小說等「從一開始就不曾考慮到真實性」之創作物，可說正好處於與新聞報導完全對立的位置。舉例來說，在閱讀《幸運☆星》（らき☆すた／美水鏡）時，相信應該沒有讀者會認為其中內容是實際發生於現實世界之中的事情吧。本段中提及的「真實性」並非這類作品之魅力所在，作者與讀者也都是在已經理解以上先決條件的情況下來享受作品樂趣的。

即使同樣屬於寫實類型的漫畫，但其中仍可細分為許多不同範疇，且各作品間的「逼真」程度也有所差異。不過，所有的漫畫插曲，其實都可以放在這條連結2次元與3次元的線上，希望您能先有這樣的認知。

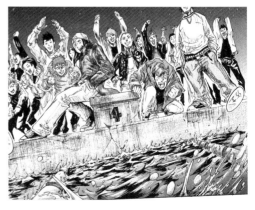

★1
「真實性」
努力追求更加緻密的背景、配角（群眾）等，可以提升作品的寫實程度。
>>請參考 P.171

2.5次元的插曲

為了說明方便起見，在此將娛樂類創作中的「逼真」插曲通稱為「2.5次元的插曲」。您可以將其內容想像成介於2.0次元（完全虛構）及3.0次元（平凡無奇的現實）兩者正中間的情況。以漫畫為例，能夠讓讀者忘記自己在閱讀的故事純屬虛構之插曲，或者是猛一看非常逼真，但仔細想想就可以發現是謊話的插曲等，這些都屬於2.5次元的插曲。

若是能夠在故事中加入大量這類插曲，則這部漫畫就會變成既像是真有其事，不過卻又比現實情況更為有趣的作品。相反地，如果運用不當，則不論擁有如何出色的畫技，作品仍會變成像是完全發生於自己的想像世界之中，充滿斧鑿痕跡的產物。

淺野一二O是一位相當擅長創作插曲的漫畫家。不論是短篇作品集《多美好的人生[★1]》或中篇漫畫《SOLANIN[★2]》，作者都能夠在故事中加入許多非常「逼真」的插曲。舉例來說，像是收錄在《多美好的人生1》裡的〈糖漿〉。在這篇故事中，主角可說是「阿保」與「遠藤」這兩個完全沒有在念書的重考班學生。已經落榜2次的遠藤，灰心地表示要放棄上大學及成為職業滑板選手的夢想，回去繼承老家的魚店。由於阿保看不起遠藤的這種心態，於是兩人開始吵架，最後甚至大打了一場。兩人這場發洩內心鬱憤的互毆，逼真到讓筆者在閱讀時，幾乎有那麼一瞬間要以為這是真實故事的地步。

雖然每個人的見解可能都有所不同，不過，對筆者來說，淺野一二O可說正是能夠畫出內容最接近2.5次元之插曲的漫畫家。

希望各位也能試著尋找看看，筆下作品最符合自己心目中對「2.5次元」之印象的漫畫家。如果能將這位漫畫家筆下的插曲當成基準點，在您今後想要描繪「逼真」的插曲時，相信會非常有幫助。

★1
《多美好的人生》／淺野一二O
刊載於小學館漫畫雜誌《Sunday GX》2002年～2004年。

★2
《SOLANIN》／淺野一二O
刊載於小學館漫畫雜誌《週刊Young Sunday》2005年～2006年。

2.0 次元	2.5 次元的插曲	3.0 次元
想像　虛　抽象的　數位		事實　具體的　實　類比

2.1次元
妄想、幻想

2.5次元
娛樂類創作中的「逼真」插曲

2.8次元
報導文學

2.9次元
新聞報導

03 設計插曲

在娛樂類作品中具有「真實性」的插曲。
想要讓自己順利創作出這類插曲時，需要採用什麼樣的方式來進行訓練？

練習編造逼真的謊話，努力磨練相關技巧

訓練插曲創作能力的方法

那麼，現在各位能夠順利在作品中創造出2.5次元的插曲了嗎？對於絕大多數讀者而言，相信應該還是會感到頗為困難吧。即使能夠完成插曲，內容也都多半還未達2.5次元的程度。也就是說，您可能會覺得自己創作出的插曲水準仍停留在2.5次元以下，有種虛偽不實，一看就像是刻意營造出來的感覺。這是因為，各位在試圖創造2.5次元的插曲時，幾乎都不夠用心的關係。

插曲也需要設計

有志成為漫畫家者，雖然描繪的對象是位於2次元的平面圖，但他們往往還是會去學習素描或速寫，這是為什麼呢？這是因為，即使是2次元的圖，但若是能夠讓讀者從畫面中感受到3次元的立體感，則作品就會更具真實性。關於這一點，其實也完全可以套用在插曲上。

筆者在相關教學時曾經實際進行過「插曲素描★」的課程。正如同繪畫的基礎訓練中，必定包括仔細觀察3次元的立體物件，將之畫在紙上的素描課程一樣，在創作插曲的基礎訓練中，也同樣需要進行仔細觀察3次元——也就是所謂的現實世界——並且將之以文字記錄下來的課程。

★1
插曲素描
舉例來說，讓學員們針對「什麼樣的人是真正受歡迎的人？」、「何謂成熟的溫柔體貼態度？」之類問題，以文章方式描述自己在生活中實際認識的人物。

設法使自己能夠創作出這樣的插曲吧！

· 既像是真實又像是虛構的插曲
· 「逼真」的插曲

設計插曲時的3個重點

以下將為您介紹設計插曲時，需要注意的3個重點。這些重點也可以直接沿用到「讓虛構看起來像是真實的技術」。

1. 在插曲中加入自己的實際體驗

雖然插曲內容並不需要全部都是如假包換的事實，不過請務必要在其中某處加入自己實際感受過、曾經想過的事情。

2. 將自己徹底當成故事角色

設法盡可能讓自己化身為描寫的對象吧。只要能夠做到這一點，創作者的用心程度就能確實轉化為插曲的衝擊力。

3. 注意細節

在讀者眼中看來，某段插曲究竟會較偏向事實或傾向於虛構，其實往往取決於細節刻劃之深入程度。希望您能仔細觀察對象，注意表現出每個細節。

作文是基本功

想創作出達到2.5次元的插曲時，最單純而有效的方法，其實就是大家都很熟悉的「作文」。愈是能夠以文字忠實地描寫出自己過去的經驗等，設計插曲的實力也就愈會隨之確實增強。

正如同「只練習過幾天素描時，無法立即使自身漫畫技術出現明顯進步」的狀況一樣，即使已經寫了好幾天的作文，您的插曲創作能力也不會馬上出現戲劇性的變化。隨著逐漸磨練自己的創作能力，達到某個階段時，相信您就會發現，創作故事中之插曲，與努力描寫自己身邊現實情況的行為，兩者之間其實有著密切的關聯性。

將2次元與3次元連結起來

畫功深厚的漫畫家，關於素描、速寫方面的技術通常也都相當精湛，不管從任何角度都能迅速勾畫出人物的模樣。這是因為，他們已經在腦中將2次元的畫與3次元的畫連結在一起的緣故，關於這一點，其實插曲也是如此。各位必須紮實進行訓練，設法使自己達到能夠將「需要用於故事中的插曲」及「發生於現實中的插曲」連結起來的地步。

近松門左衛門是江戶時代的名舞台劇作家，自創了一套名為「虛實皮膜論」[★2]的理論。在這套理論中，他發表了以下的看法：「虛（2次元）與實（3次元）相交的皮膜之處，往往是最有趣的一環，舞台劇的劇本就是要設法抽出這個部分，將之展現在觀眾眼前。」

當各位在創作插曲時，正是必須要設法創作出這種彷彿位於虛實相交的皮膜處般之插曲——也就是那些「逼真」的、既像是真實，又像是虛構的插曲。

★2
近松門左衛門
「視之為偽時非虛、視之為真時亦非實，人心慰藉便在其間矣。」

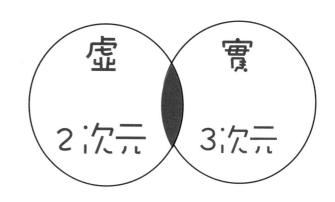

插曲設計應用

以下介紹的訓練法，不但可以將之視為插曲設計之應用，同時也能夠當成想要放鬆心情時的消遣。

假設各位是新聞記者或雜誌寫手，這時，上司要求您交出一篇關於○○的專題報導。

在各位撰寫記事時，需要符合下列方針。

1. 前提為「現實中發生過的事件」（也就是要確保一定程度之真實性）。
2. 進行虛構的取材或訪談，設法完成能夠充分使讀者產生興趣的內容。

內容可以是不為人知的幕後感人秘辛、能引人發笑的話題、出人意料之外的內容、八卦醜聞等，只要能夠兼具趣味性與真實性，任何題材都無妨。

舉例來說，某天筆者想像自己前去進行溫哥華冬季奧運的取材，寫出了這樣的報導。

「冰壺界的後起之秀！」

　　在日本代表團的女子冰壺團隊中，戶村夕子（26）是一位擁有相當特殊經歷的選手。在進入目前任職的食品公司前，戶村選手曾經在築地魚市場工作。戶村家是已有5代人在拍賣場工作的老字號家族，戶村選手以前也曾無數次在拍賣場漂亮地將剛送達的新鮮冷凍鮪魚一路滾至定位。3年前的冬天，食品公司採購部部長，在見識到她毫無誤差地將冷凍鮪魚送至固定位置的技術後，隨即展開挖角行動，終於說服她與該公司簽下了冰壺選手之契約。戶村選手在比賽中發出的獨特喊聲，就是過去在魚市場工作時養成的習慣，據她表示，如果不發出這種喊聲，就無法正常發揮實力。雖然日本代表團目前在冬季奧運中的表現，較其他強國略遜一籌，但大和魂依然健在。

戶村選手表示，狀況好的時候，
進入得分區域內的石頭，在她眼
中看起來就像是鮪魚一樣。

　　這段插曲當然純屬虛構，不過相信應該已經比某些您希望用來創作故事而畫出的插曲，要來得更具真實性了吧。

　　努力思考自己心目中的2.5次元之標準，並且設法大量創造出水準接近此標準的插曲，這點對各位來說相當重要。當您能夠將作品內的插曲，與練習時所寫出的插曲相結合時，相信您就能夠完成宛如井上雄彥、羽海野千花、藤澤亨等漫畫家所創作出的插曲般，不但閱讀起來流暢到讓人幾乎要忘記自己在看漫畫，同時既富有趣味且「逼真」的插曲了。

一邊享受設計插曲的樂趣，一邊繼續往下進行吧！

04 創造推力

構築連續的插曲時，「創造推力」是一個相當有效的技巧。
接著就讓我們來看看這個技巧的效果及其運用方法吧。

設法創造出能夠讓人
迫不及待想翻開下一頁的推力

何謂推力？

不僅限於漫畫的世界而已，在各種娛樂類創作中，都有類似「推力」的概念。簡單地說，推力就是能讓讀者產生「接下來會出現什麼樣的發展？」之類想法，想要趕快翻開下一頁繼續閱讀的劇情編排手法。推力的種類相當多，大小也各有不同。不但有《20世紀少年》（20th Century Boys／浦澤直樹）這種作品本身就堪稱巨大推力的類型，也有橫跨數集單行本份量的推力、以數回所構成的推力，在短篇中利用簡短故事形成的推力等。

除此之外，還有以頁為單位的推力。以左翻式漫畫為例，此時實際創造推力的方法，就是在左頁左下角畫格中安排能吸引讀者想繼續看下去的內容。若是能夠保持這種小規模推力不致中斷，就結果而言，整部漫畫就會變成節奏非常順暢，不會讓讀者在閱讀時累積太多壓力的作品。

在此就讓我們來思考看看短篇漫畫中的推力吧★1。

★1
推力的種類
如果能夠多加留意「推力」的話，相信您在平常觀看電視劇等作品時的著眼點也會逐漸出現變化。以NHK的連續電視小說為例，不但每集都能夠形成推力，且從中還可以發現到各種不同類型的推力。

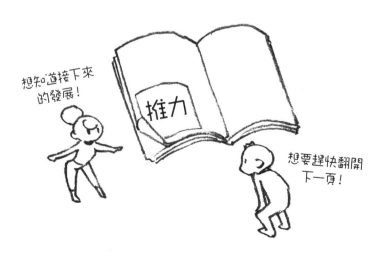

想知道接下來的發展！

推力

想要趕快翻開下一頁！

單純的危機無法成為推力！

　　相信今天仍有許多期望能夠成為職業漫畫家的創作者，帶著原稿前往各雜誌自行投稿吧。在這些創作者中，為了帶動故事氣氛，絕大多數的人多少應該都會安排主角陷入某種危機。接著，作者們就會展現出自己竭盡心力想出來的，能夠讓主角創造奇蹟，突破危機的方法。

　　倘若我們從來沒有接觸過娛樂類型作品，或許還會在看到類似場面時為主角捏一把冷汗吧。然而，每天都必須面對無數篇類似內容的編輯，多半已經不會再對這類場面感到緊張了[★2]。同樣地，已經見多識廣的讀者也是如此。對於閱讀經驗豐富的讀者而言，過於單純的推力，往往只是讓他們能夠在翻頁前，就先預測出後續發展而已。

　　雖然「主角的危機」是營造推力的王道手法，但除非伏筆確實相當巧妙，否則，編輯跟讀者其實都已經不太會再因此而感到緊張了。

★2
編輯並不是善意的讀者
「將自己的作品拿給朋友看時，大家明明都表示很有趣，但自行投稿時卻完全無法得到編輯好評」，類似的狀況其實相當常見。這是因為，朋友們都屬於與您相識已久的善意讀者，所以評價標準會相對較為寬鬆之故。自行投稿時，對漫畫有豐富經驗的編輯所提出之辛辣評價，其實才是您得知作品缺點何在的大好學習機會。

設法創造出有別於他人之推力

　　雖然筆者至今為止已經看過非常多的投稿作品，但卻幾乎不曾遇到採用「危機」以外要素作為推力的創作者。

　　不過，其實只要注意觀察精彩的娛樂作品，應該就會發現，其中用到了各式各樣的推力。

　　筆者認為，弘兼憲史的《課長島耕作》就是一部堪稱為推力之教科書的作品。島耕作曾經陷入與上司的情人，同床共枕之事被該名上司得知的困境，也曾經在不知情的情況下，對於女性社員花半年左右時間，苦心開發、改良的料理提出「難吃」的評價等，這些狀況往往都能讓讀者感到提心吊膽，抱持著「不知道島耕作在下一回會變成怎麼樣？」的想法，期待下一期《午安》的發售。

　　這裡介紹的2種推力表現手法，即使對象是短篇漫畫，仍然有可能將之重現。

　　特別是第2種，由於較為重要，在此將之命名為「糟蹋他人善意的推力」。這是讓主角在沒有惡意的情況下對他人內心造成傷害，使讀者產生「啊、這下搞砸了」之類心態的營造推力手法。

糟蹋他人善意的推力

舉例來說，

> 對主角懷有好感但始終無法坦白吐露心意的女主角，在情人節時親手製作了準備用來送給主角的巧克力。讀者很清楚女主角為此發揮了非常大的勇氣，然而，主角非但不知道這件事，甚至根本就沒有察覺女主角對他的愛慕之意。因此，當主角從平時總是在欺負他的女主角手中接下巧克力後，隨即拋下一句「反正一定又要整我，這裡面應該是加了芥末之類的吧？」，反手就把巧克力扔進了垃圾桶。雖然女主角勉強擠出一句「被你發現啦」而撐過僵局，不過，在主角離開後，女主角眼中跟著就浮現了大顆的淚珠。[1]

★1
在短篇漫畫中，鏡頭基本上都是跟著主角移動的，請您用心思考要如何表現（處理）這個場面吧。

如果處理這個場面時，能夠採用較為出色的表現手法，必定可以營造出比大家司空見慣的危機場面更強的推力。

糟蹋他人善意之推力的插圖

犯下的錯誤或惡行即將敗露時的推力

主角失手弄壞了絕對不可以有所損傷的物品，但其他人還處於不知情的狀態——像這類狀況也能夠創造出相當強的推力。

舉例來說，

在不良少年類型漫畫中，剛加入校內不良集團沒多久的主角，初次參加包括畢業學長們在內的飆車族正式聚會。平時看起來就像是神一樣高高在上的高年級生，在畢業學長們面前也變得像是剛被送到陌生場所的貓一樣緊張、侷促。大家原本興高采烈地在談天說笑，不過，飆車族頭目的一句話徹底改變了這樣的局面。原來是頭目察覺自己的皮夾被偷了。他宣稱那個皮夾是非常重要的東西，表示非殺了那個膽敢偷走皮夾的傢伙不可。這時，主角感到自己的背上開始流下冷汗。原因無他，正是因為主角不久前才在某間公廁內撿到了那個皮夾的關係。主角不但就此將皮夾占為己有，更在皮夾表面刻上了自己名字的英文字母縮寫。跟主角比較親近的其他成員也都知道這件事。那個皮夾是不是這個樣子？——平常就跟主角處得不好的某個成員，突然開口描述起了皮夾的特徵。「剛才我看到它掉在公廁裡面，是不是誰撿走啦？」對方繼續往下說，並且環視眾人。所有人都不由得嚥下一口口水。[2]

★2
想要營造出這種角色彷彿背上冷汗直流的感覺時，高橋努的《爆音列島》將會是非常理想的參考對象。

像這樣的場面。雖然同樣是發生危機的狀況，不過應該能夠營造出相當強的推力才是。

各式各樣的推力類型

其他還包括……

· 主角打算離開過去非常照顧他的教練，轉投與之為敵的隊伍，但教練卻先開口提起此事的場面。
· 不經意地翻動應該處於無業狀態的戀人之皮包，卻發現裡面居然放著多達百萬以上現金的情況。
· 某天，死黨突然宣稱要絕交。[3]

★3
為了能夠使各種類型的推力發揮其功效，需要相對應的表現技巧。希望您也能努力學習相關的表現技巧。

像以上這些在投稿作品中較為罕見，但其實能夠產生相當不錯推力的狀況，可說不勝枚舉。

在創造推力時，建議先不要一併想好該如何收尾的對策。畢竟各位到現在為止也已經學到了許多關於如何尋找靈感、構築故事的技巧，不論是面對多麼困難的局面，只要設法朝較為具體的方向思考點子，相信必然可以碰上理想的解決方法。所以，不要去煩惱「使用這個方法營造出推力後，如果沒辦法收尾該怎麼辦」之類問題，盡量試著挑戰更高難度的推力吧。

創造出推力後，要以全力設法收尾！

我們所要創作的是娛樂類型漫畫，所以要設法避免讓讀者在看完自己的作品後，產生不快、遺憾的心情。因此，一旦創造出推力後，接著就要使出全力設法收尾。[1]

舉例來說，主角是某個高中棒球隊中的候補球員，而這支高中球隊日前終於順利達成長年以來的心願，打進了甲子園大賽。這項壯舉讓整個小鎮頓時為之陷入瘋狂。然而，在練習結束後，主角卻和幾名隊友躲到社團教室後方，絲毫不以為意地開始偷偷抽起了煙。雖然主角等人離開前確實按熄了煙頭，不過這個場面還是被某個壞心眼的大嬸撞個正著，她隨後撿起了煙蒂。像這樣的情況，相信能夠構成相當強的推力吧。

翻到下一頁後，接著就是主角等人的抽煙行為，因為大嬸向相關單位通報而遭到揭發，使得球隊不得不辭退出場資格的場面。

隊友們好不容易才爭取到手的，通往甲子園的車票，就這樣因為主角的輕率舉動而毀於一旦。如果是發生在現實中，這已經是幾乎不可能圓滿收場的情況了。

但是，如果故事就這樣結束的話，讀者看完之後的內心感受也必定不會好過。即使面對這樣的「推力」，各位仍然必須以全力迎接挑戰。

針對這樣的局面，筆者想出了2種有可能順利收尾的方法。

收尾的方法 **1**

主角所屬隊伍辭退參加的該屆夏季甲子園大賽，結果由○○高中奪冠，賽事順利畫下句點。這時，主角及其他當時一同抽煙的幾名隊員，都已經從頭到腳徹底曬成了黑炭。這是因為，他們從隊伍宣布退賽後隔天，就開始進行領日薪的肉體勞動類型打工之故。他們之所以去打工，目的正是為了賺取讓球隊能夠與獲得優勝的學校進行比賽所需之旅費。主角等人首先前往奪冠學校，向對方下跪，開始訴說自己已經知道這樣的行為有多麼愚蠢、讓隊伍面臨多麼嚴重的問題，以及經歷多麼深刻痛切的反省等，最後則是拜託對方與自己所屬球隊進行練習比賽。當然，相信優勝隊伍也不太可能輕易答應如此唐突的請求，因此，前面可能還需要事先安排一些讓優勝隊伍願意與主角所屬球隊比賽的伏筆才可以。

由於故事發展至此就已經用掉了相當多的頁數，所以很可能無法好好描繪關於棒球比賽的場面。不過，若是在夏季進入尾聲的時期[2]，當主角所屬球隊和全國冠軍隊伍的比賽結束時，以及至今為止始終不曾流淚的主角，淚腺堤防終於潰決時，相信應該能夠帶給讀者某種比較舒暢的感受才是。

★1
為推力收尾的能力
思考該如何為自己所用的推力構想收尾之方法，對於訓練想像力也具有相當不錯的效果。優秀的漫畫家，往往能夠在長篇漫畫中以超越所有讀者預期的方式收回先前放出的推力。就這方面而言，「收尾能力」或許也是身為漫畫家所不可或缺的能力。

★2
在漫畫中加入季節
倘若能夠巧妙地在短篇漫畫中加入季節要素，將可使作品更具韻味。例如，提及夏天時，並非只有煙火大會、游泳池之類簡單明瞭的事件，看似不經意地畫出夏末時節的湛藍天空或蜻蜓等，這類表現手法也同樣可使故事更具深度。想要在作品中表現季節感時，描述一些節日時令的《歲時記》等相關書籍，將會相當有幫助。

收尾的方法2

接下來試著換成操控故事內時間的方法。舉例來說，若是將有著這樣一段背景故事的主角之時間軸，調整到20年後，情況又會變得如何呢？當已經進入中年，任教於某高中的主角，偶然間發現一群躲在校舍隱密處抽煙的不良學生時，主角隨即上前空手握熄了對方的煙，並且如此告誡這群學生：「繼續做這種事情的話，你們總有一天會真的感到後悔。」對於知道主角有著什麼樣過去的讀者而言，相信這番話應該能夠產生相當強的說服力。這樣一來就可以讓故事朝「想讓不良學生洗心革面的高中老師」的方向發展下去了。

不過，筆者個人還有一個無論如何都不想放棄的場面。那就是「主角在某一天工作結束後，前往某間居酒屋」的場面。當主角抵達時，居酒屋內已經聚集了十幾個 [★3] 四十多歲的中年男子，正在飲酒作樂。看到主角出現，所有人都笑著對他說出「怎麼這麼慢才來」之類的話語。這群人正是當年主角所屬球隊的成員。二十多年的漫長時光，已經逐漸治癒了主角等人當年所承受的深刻創傷——透過這樣的場面，將可對讀者點出這件事。

最後就是要以何種順序來安排這些插曲的問題了。

只要能夠妥善地將您在本書中所學到的重點、技巧加以搭配組合，在創作故事方面，相信大多數的問題都能迎刃而解。

★3
不同年齡的臉孔
各位能夠畫出多少種不同感覺的中年大叔呢？若是嘗試盡可能畫出許多不同感覺的中年大叔、婦女，或許甚至有機會從中創造出新的故事。

20年後，所有人在居酒屋齊聚一堂的插曲。

10 項創意調查表

角色登場資料

使用方法	·這份資料是為了讓您（角色）能夠以更具魅力的方式，展現自身特質而設計的工具。 ·巧妙地突顯角色，設法讓自己產生「希望能夠多了解這個角色一點！」、「真想看到有這個角色登場的漫畫！」之類心態吧。

角色名

概念圖（臉）

概念圖（全身）

性別	出生年月日
男·女	／　／

年齡	精神年齡

外貌／身材

住址	□□□-□□
興趣、特技、擅長科目	
能夠以一句話簡單描述的特徵	
和其他角色相比，最為「○○」的部分	

簡歷

使用方法

在此可深入探究角色的信念及出身（幼年時期、學生時期的體驗、祖先、家族歷史等）。
試著想像該角色過去與現在的關聯，從中找出可用的插曲吧。

請寫出您（角色）的信念。

請寫出您（角色）的出身。

角色登場資料

關於角色的4個問題

Q 請簡單寫出您（角色）的個性。

Q 請簡單寫出您（角色）的重要經歷。

Q 您（角色）認為自己的「賣點」在哪裡？

Q 請寫出對您（角色）來說，最有價值（最為重視）的事物。

請寫出對您（角色）來說，最沒有價值（無關緊要）的事物。
此外也請一併寫出其理由。

創作 1 週的日記

角色設定

舞台設定

年　月　日　星期（　　）〔天氣〕　〔氣溫〕

2010, Iruqa Manga Brushu-up Academy

年　月　日　星期（　　　）［天氣］　　［氣溫］

年　月　日　星期（　　　）［天氣］　　［氣溫］

角色誘導調查表

使用方法

請依照①職業、②個性、③情況的順序，在各項目中進行選擇。
選好之後就試著根據合宜／反差等不同狀況，具體地創作插曲看看吧。

職業

☐ 僧侶	☐ 小學生	☐ 廚師	☐ 刑警
☐ 柏青哥職業玩家	☐ 中學生	☐ 日式料理人	☐ 打菜阿姨
☐ 壽司師傅	☐ 高中生	☐ 鐵路公司人員	☐ 旅館從業員
☐ 派遣人員	☐ 專科生	☐ 舞者	☐ 神父
☐ 歌手	☐ 按摩師	☐ 脫衣舞者	☐ 牧師
☐ 女明星	☐ 漁夫	☐ 主播	☐ 化妝師
☐ 公司老闆	☐ 農會人員	☐ 演員	☐ 美容師
☐ 新進職員	☐ 職棒選手	☐ 喜劇演員	☐ 搬家工人
☐ 酒吧的店長	☐ 足球選手	☐ 街頭藝人	☐ 麵店老闆
☐ 酒店的媽媽桑	☐ 網球選手	☐ 陪酒小姐	☐ 發面紙者
☐ 清掃業者	☐ 職業麻將玩家	☐ 馬戲團團員	☐ 補習班講師
☐ 土木作業員	☐ 油漆工	☐ 菸酒商店主	☐ 家庭教師
☐ 大貨車駕駛	☐ 醫生	☐ 音樂家	☐ 大學教授
☐ 全職主婦	☐ 教師	☐ 機長	☐ 電影導演
☐ 電訪人員	☐ 律師	☐ 空服員	☐ 公車駕駛

個性

☐ 頑固	☐ 謙虛
☐ 好管閒事	☐ 自由主義
☐ 工於心計	☐ 充滿自信
☐ 容易感傷	☐ 我行我素
☐ 喜歡諷刺	☐ 天才

情況

☐ 被迫面對難題
☐ 正遭受追趕／正在進行追趕
☐ 得知祕密／祕密曝光
☐ 誤解
☐ 洋洋得意
☐ 陷入三角關係／外遇
☐ 機會來臨／錯過機會
☐ 感到安心
☐ 不知該如何是好
☐ 陷入危機／突破危機

→32到41頁的草稿之完成品。
請從182頁開始反向翻閱。

吉岡誠在新年剛開始
就搞壞了身體，
精神也受到嚴重打擊，
他因此在內心發誓，
以後絕不再跟女人扯上關係。

完

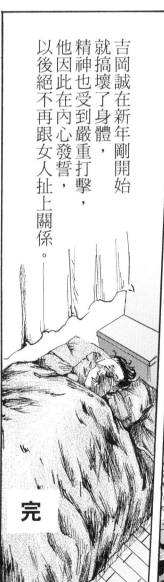

哎呀，人家就是抵抗不了這種失敗者的哀愁♡

真可惜！

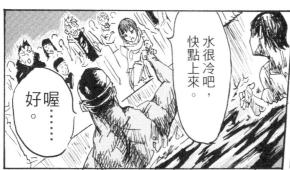

水很冷吧，快點上來。

好喔……

啥⁉

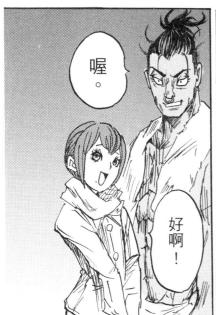

喔。

好啊！

反正你們也分出勝負了，大家一起去新年參拜吧？

哦！新年來了啊？

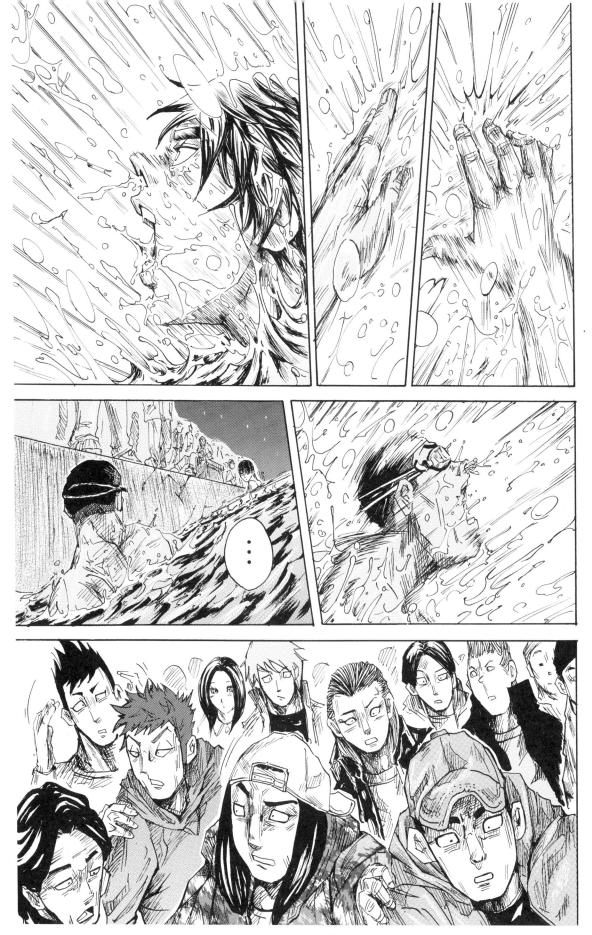

(Page13)

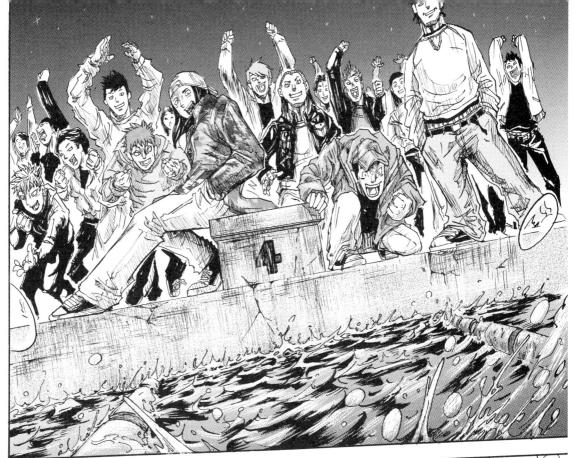

(Page12)

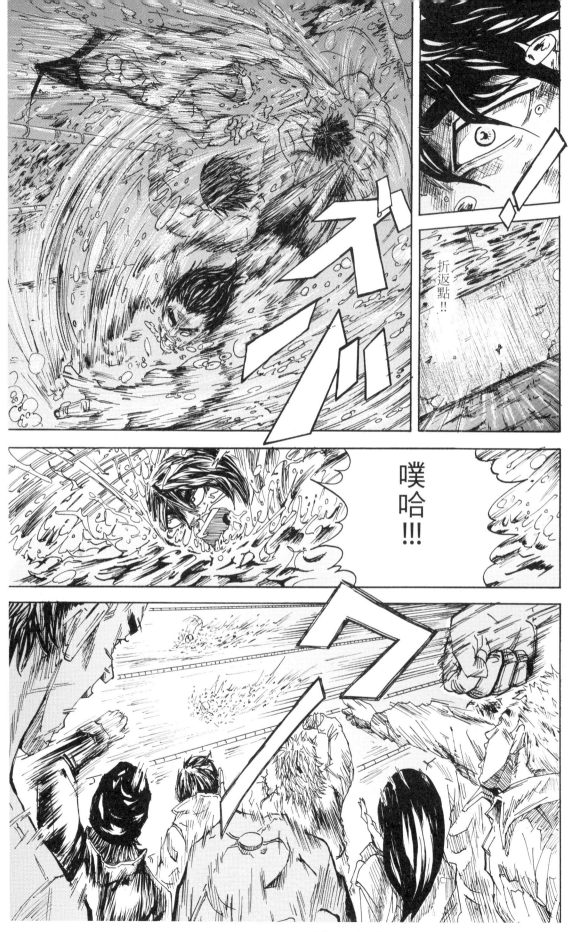

（ Page11 ）

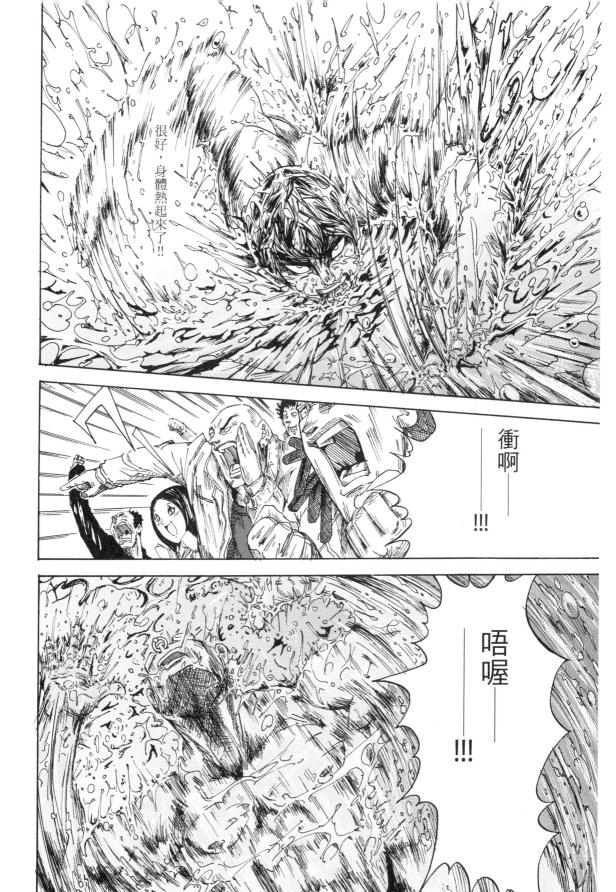

(Page9)

好……

好髒啊……

唔……哇……

哼，害怕了嗎？

嗯。

Ready—

你們準備好了吧？

唔!!
誰怕了啊!

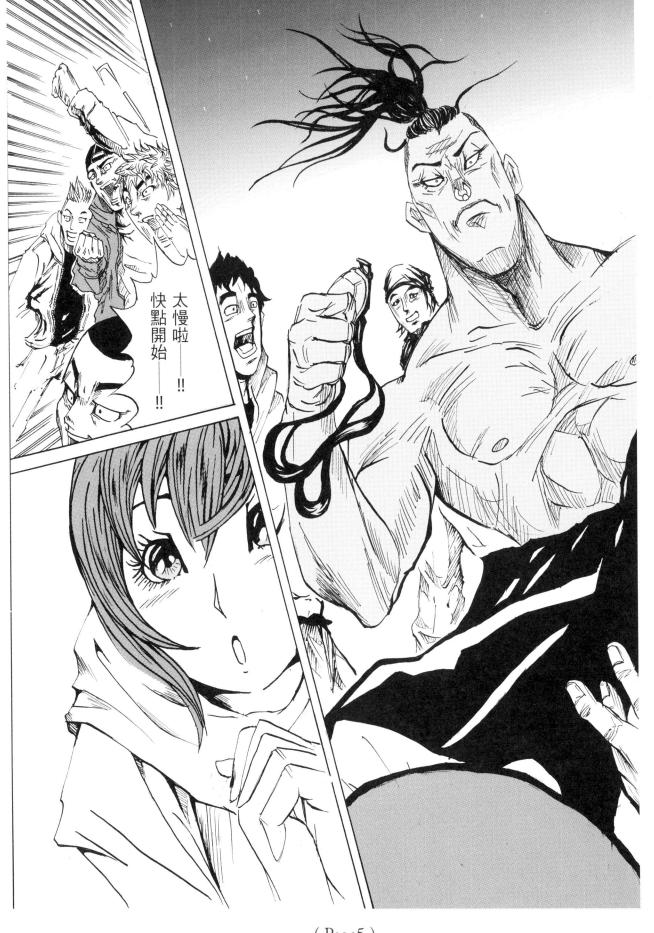

(Page4)

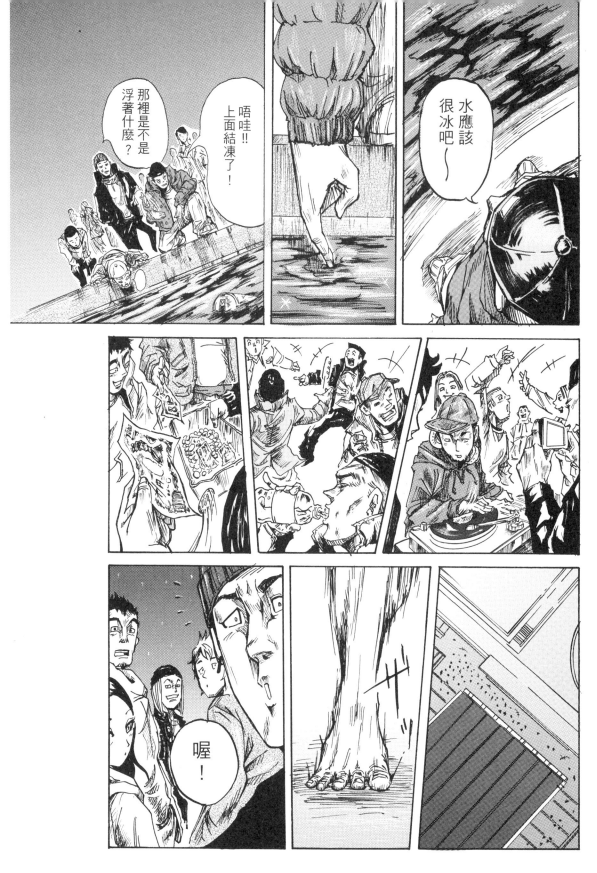

（Page3）

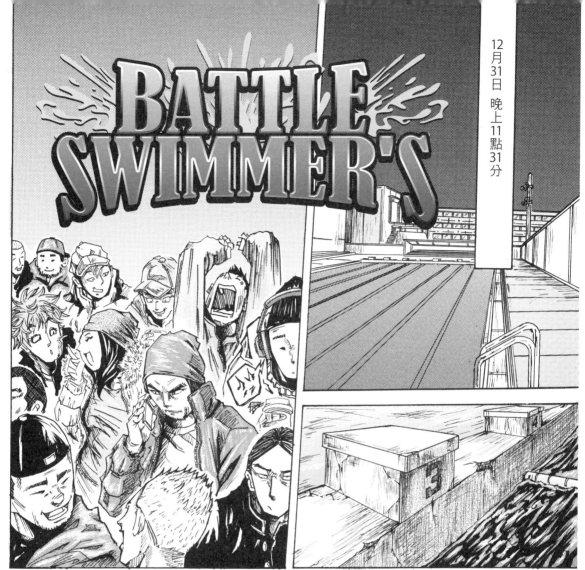

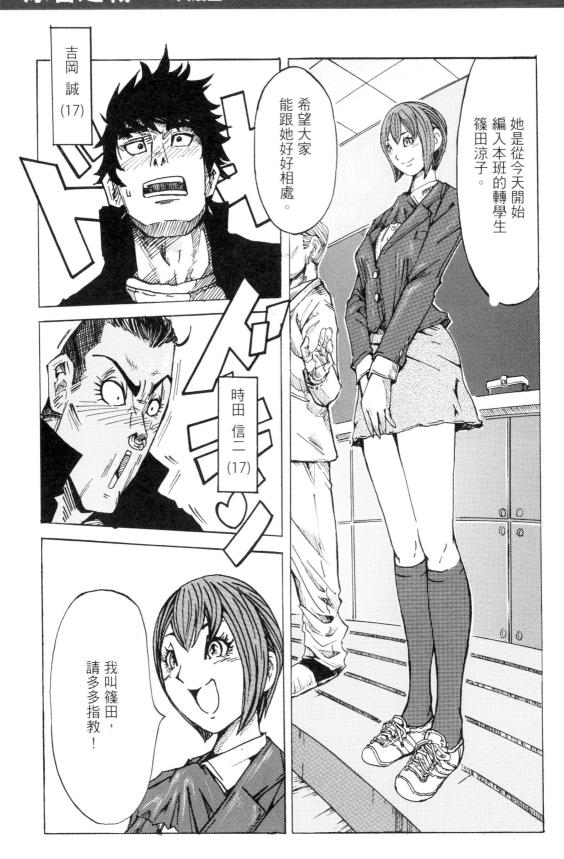

（ Page1 ）

◉ 後記

　　自筆者投入漫畫教學至今已有7年之久，在這7年間曾與形形色色的學生一同創作短篇漫畫。

　　能夠在漫畫方面有所進步的學生，都有一項共通的特徵，那就是「集中力」。這類學生完成作品的步調多半都非常迅速。

　　當筆者還在專門學校任教時，曾經募集有相關興趣的學生，成立名為「六本會」的社團。正如同這個社團的名稱一樣，成員們以每年完成6篇短篇漫畫為目標。每年6篇的份量，等於每2個月就要完成1篇。在經過1年後，那些不管是新年或暑假都專心繪製漫畫的學生，漫畫實力都有了令人驚訝的長足進步，其中也不乏奪得大賞或順利成為職業漫畫家的人物。

　　現在，筆者經營以3個月完成1篇投稿作品為目標的漫畫教習班，希望能夠使這樣的成功經驗繼續傳承下去。

　　在全力衝刺的時候，人通常不太會產生消極、悲觀的負面想法。希望各位讀者也能夠養成「設法在感到厭倦之前完成作品」的習慣。

　　謹在此向以六本會為首，在這7年來曾經與筆者有過交流的學生、學員們衷心表示感謝。

　　希望今後也能和學員們繼續以全力往前衝刺。

2010年6月29日　寫於一如往常的東高圓寺教室

田中 裕久

學習館　18

漫畫編劇特訓班：設定、劇情、角色、插曲一本就通！【暢銷新版】

原著書名 / マンガの学校1　短編マンガの描き方
原出版社 / グラフィック社
作者 / 田中裕久
譯者 / 王啟華
企劃選書 / 劉枚瑛
責任編輯 / 劉枚瑛

版權 / 黃淑敏、邱珮芸、吳亭儀、劉鎔慈
行銷業務 / 黃崇華、周佑潔、張媖茜
總編輯 / 何宜珍
總經理 / 彭之琬
事業群總經理 / 黃淑貞
發行人 / 何飛鵬
法律顧問 / 元禾法律事務所 王子文律師
出版 / 商周出版
　　　台北市104中山區民生東路二段141號9樓
　　　電話：(02) 2500-7008　傳真：(02) 2500-7759
　　　E-mail：bwp.service@cite.com.tw　Blog：http://bwp25007008.pixnet.net./blog
發行 / 英屬蓋曼群島商家庭傳媒股份有限公司城邦分公司
　　　台北市104中山區民生東路二段141號2樓
　　　書虫客服專線：(02)2500-7718、(02) 2500-7719
　　　服務時間：週一至週五上午09:30-12:00；下午13:30-17:00
　　　24小時傳真專線：(02) 2500-1990；(02) 2500-1991
　　　劃撥帳號：19863813　戶名：書虫股份有限公司
　　　讀者服務信箱：service@readingclub.com.tw　城邦讀書花園：www.cite.com.tw
香港發行所 / 城邦(香港)出版集團有限公司
　　　香港灣仔駱克道193號超商業中心1樓
　　　電話：(852) 25086231傳真：(852) 25789337　E-mailL：hkcite@biznetvigator.com
馬新發行所 / 城邦(馬新)出版集團【Cité (M) Sdn. Bhd】
　　　41, Jalan Radin Anum, Bandar Baru Sri Petaling, 57000 Kuala Lumpur, Malaysia.
　　　電話：(603)90578822　傳真：(603)90576622　E-mail：cite@cite.com.my

美術設計 / copy
封面繪圖 / 袁燕華
內頁排版 / 深白創意工作室
印刷 / 卡樂彩色製版有限公司
經銷商 / 聯合發行股份有限公司　電話：(02)2917-8022　傳真：(02)2911-0053

2011年（民100）2月初版
2021年（民110）7月8日2版首刷
2023年（民112）12月1日2版2刷

定價 / 480元　著作權所有，翻印必究　Printed in Taiwan
ISBN 978-986-0734-61-4

Manga College <1> / How To Draw Short Story of Manga
© 2010 Hirohisa Tanaka
© 2010 Graphic-sha Publishing Co., Ltd.
This book was first designed and published in Japan in 2010 by Graphic-sha Publishing Co., Ltd.
This Complex Chinese edition was published in Taiwan in 2021 by Business Weekly Publications, a division oc Cite Publishing Ltd.
Complex Chinese translation copyright©201X by Business Weekly Publications, a division of Cité Publishing Ltd.

城邦讀書花園
www.cite.com.tw

國家圖書館出版品預行編目(CIP)資料

漫畫編劇特訓班：設定、劇情、角色、插曲一本就通！【暢銷新版】/田中裕久著；王啟華譯. -
- 2版. -- 臺北市：商周出版：英屬蓋曼群島商家庭傳媒股份有限公司城邦分公司發行,
民110.07 184面；19×25.7公分. --（學習館；18）譯自：マンガの学校. 1,　短編マンガの描き方
ISBN 978-986-0734-61-4（平裝）1.漫畫　2.繪畫技法　947.41　110007714